U0139588

OPINION

看

法

文化藝術出版社
Culture and Art Publishing House

李树峰 | 著

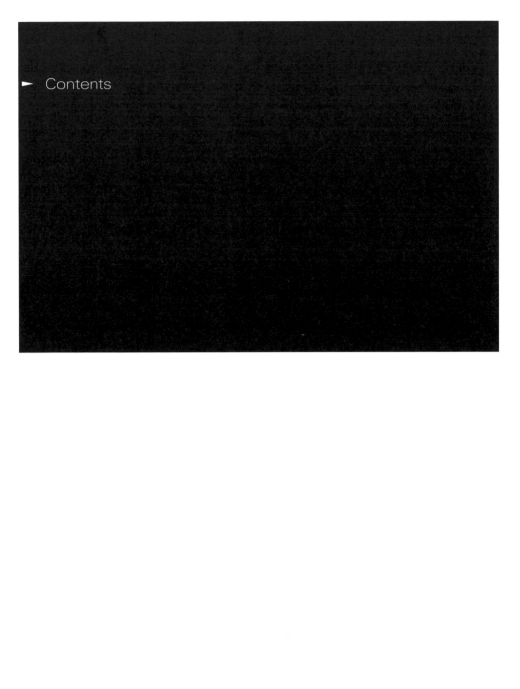

# Contents

一　本体

## 四　现象

## 五　摄影家

# 八　传播

Noumenon

一　　　　　　　　　本　体

# 摄影是个过程

摄影是美好的生活方式，是有效的记录手段，是激发思维的视觉表达形式。无论从哪种角度认识摄影、利用摄影，都可以使自己更充实，使生活增色彩。

关于摄影，我们可以下很多定义，比如摄影是科技与艺术的完美结合，是人的创造活动，是视觉化的记录，是瞬间艺术……每一种定义，都强调了摄影某一方面的特性，都对，但都没有说全。

我在这里给出一个新的界定：摄影是经过眼睛和镜头的通道，在运动和行走中主客观的直接碰撞、文化价值判断、视觉思维以及后期呈现的过程。这种界定，强调的是摄影过程中无法绕过的几个环节。

摄影首先要靠眼睛不断去看，所以不得不走出去，看更多的东西。这是前提。摄影不能无中生有，像绘画那样，画个东西出来；也不能像文学那样，写个东西出来。摄影要拍，必须有想拍、可拍的对象。于是，行走是前提。有人说，你说的是废话，谁不知道？知道是知道，未必领会其深意。这个深意就在于，你要搞摄影，必须不停地走，少躺着，少坐着，多走着，走一辈子，你准备好了吗？

摄影是主客观的直接碰撞，照片就在碰撞中产生。在镜头的一端，是摄影者，另一端是客观对象，通道是光孔和瞳孔。在碰撞的瞬间，仿佛有生物电流通过这个通道，灵光一闪，快门一按，就凝

固了那个情态。问题是，我们路过了，扫视了，但碰撞了吗？什么是你该去碰撞的？碰撞时灵光一闪了吗？

摄影是文化价值判断。这最集中地体现为"看什么"和"怎么看"。"看什么"在注目的瞬间，本身就判断了，选择了，这是你多年文化积累的结果，下意识地就这么做了。而"怎么看"则是注目后的认识，这里边不由自主地带进了你的视角和知识，带进了你的情感偏向和着意之处。你逃得过这种条件反射般的制约吗？想逃离这种制约，就像不用镜子想看见自己的眼睛一样，是行不通的。因为"看见"本身就是你的思维过程，除非事后反省，否则当场你是顾不得自身的，是忘我的。

摄影是视觉思维。从"看见"事物到拍下来，是一个视觉思维的过程。我们要决定突出什么，谁是对象主体，然后构图和布局、择取焦点和瞬间。这其中，视觉的定向思维常常束缚我们，使我们在框框里打转，最终远离探索事物本质的目标。如果你拍摄说明性的照片，可能因你的傲慢和偏见使你错看了眼前的人；如果你拍摄诗性的照片，可能因为你主观强势压制对象，使对象失去了原有的存在意义，成为你的道具。在摄影视觉思维的过程中，我们一直在靠近主观还是靠近客观的两难选择中徘徊，在说明性和诗性不可能两全的境地里试图两全。

　　摄影是影像的呈现。这里要求主题与技法合一，就像硬币的两面，而不是分割成两块，也不是分离成两层。经常有人把思想置于高处，把技法置于低处。这是传统形而上学的偏见，不符合作品实际。在照片的前后，站着两个人：前面是观者，后面是作者。没有技法，没有影像的质感和调式，谁知道作者嘟嘟囔囔在说什么呢？

　　综上所述，把摄影看作过程，在过程中理解摄影，更能让我们思考和知道应该怎么做。多走，多关注外界事物，多读书，多思考，多练习技法，这些老生常谈的话，还是很管用的，它们共同指向一个点：超越自我。

<div align="right">（原载《中国摄影家》2013 年第 3 期）</div>

# 生活的切片

摄影术发明170年来，人类多了一个留住当下生活的手段，因而积累了大量往昔生活的影像，大大增强了人类的记忆。这项工作现在做起来是如此方便和随意，以至于常常使我们忘记了摄影术发明和进化的艰苦历程。

照片不是现实生活本身，它不过是生活的切片，一个个切片而已。这些切片不管内容和信息是什么，还需要在人类的话语体系中还原为一种状态、一个事件、一段思绪，或者一个人物关系的细节，否则就是一团影子——没有实际意义的影子。

但摄影的切片仍然具有独特的力量。其力量来自每一个切片都有一个现场的目击者——摄影师，这是人证；其力量还来自摄影的记录过程是物理和化学反应，照片是镜头所面对现场物像的不加取舍的采集，其科学性也为我们做证。

现实生活总是各种元素乱七八糟地结合在一起，像一泓流变的水。作为生活切片的摄影，要从这样的一片水中截取断面，选择是第一要素。选择题材、选择器材、选择距离和位置、选择瞬间和画面……后期选择照片、选择顺序、选择文字……摄影家就是一个选择者。

选择拍摄的对象有轻有重、情感有悲有喜；选择的形式有长有短、意蕴有深有浅。摄影最迷人的地方就是一种偶遇——同形不同

形的东西、同质不同质的物质，在某一瞬间的偶遇，可以被我们抓取并储存下来。我们手持相机，不知道下一刻会遇到什么，我们时刻等待着……

照片能够成为作品，是因为在取景的时候，我们对现实生活进行了局部切割——尽管现实生活中的任何事物都存在于乱七八糟的关系中。我们取景构图的时候，实际上就是要打破现实中既定的力量构成的格局，重新安排力的构成，使明显有方向性的力的各种线条组成一个结构——这个结构具有平衡、稳定性质，是一个自足自立的格式塔。

照片能够成为作品，是因为在观看照片的时候，照片所记录的景象已经远去，"物是人非"或者"物非人非"使读者与照片之间产生审美距离，距离才能产生美。而所谓"美"，就是情感。在这个意义上，照片具有艺术力量，正所谓"物是人非事事休，无语泪先流"。

照片能够成为作品，是因为技艺的高度融合，形成了令人赞叹的工艺。不用说相机本身的精密程度，单单拍摄时迅速的判断、理想的设置、精准的聚焦、严谨的构图，以及后期科学地释放数据、准确还原，就是一个图像生产的流水线，其中还夹杂着若干摄影师个人的艺术追求。这样的工作达到一定程度，真可谓科学与艺术的

完美结合——摄影的工艺，已经是人类非物质文化遗产之一了。

在摄影术发明 170 周年的今天，我们可以通过静态摄影，随意对我们的现实生活进行切片，我们还可以通过编辑照片，表达自己的观点。在静态摄影的基础上，我们还有了动态摄影——电影、电视和 DV，而且高清化、袖珍化、"傻瓜"化的趋势会使视觉获得更大解放——一个视觉文化的新时代正在到来。

然而，照片仍然是现实生活的切片。摄影的许多问题，还要从这个维度上来认识。

（原载《中国摄影家》2009 年第 11 期）

  关于摄影的概念，如果从不同范畴和角度去定义，可以得出不同的结论。比如，"摄影是艺术""摄影是记录""摄影是技术"等，在各自特定的范畴和角度上说，都对，但都不全面。也许，就不可能给出一个适合任何范畴使用的、全面的定义。要全面地了解摄影，就得从不同角度去看待摄影，综合各种定义。

  我这里给出一个定义，也是众多界定之一："摄影即看法"——摄影是人们观看世界的方式和方法。拍风景，是针对自然景观的观看；拍社会纪实作品，是关于社会事件或生存状态的观看；拍肖像，是针对人的外表肖像的观看；拍广告，是针对消费产品的观看……其中的奥妙，多半在观看的方式和方法上。

  在生命进化史上，人作为生物链发展终端，其眼睛已经具有了非常强大的能力——从视觉上瞬间组织观看对象的力的结构，并伴随着情感判断。因为有了这种能力，所以人在观看的时候，有着复杂而微妙的系列心理活动过程。展开这个方面的研究和实验，形成一门科学，就是视觉心理学。

  对于摄影来说，一半是技术，这是基础工具，非常重要；另一半是观看方法，也非常重要。这两边的问题都不能含糊。现在的摄影，除了少数极品，呈现三种现象：

  一是技术上和观看眼力上都马马虎虎，这不限于初学者，也有很多搞摄影时间很长的人，拍出的照片，从内容上看，空而散；从技术上看，很粗糙，用心掌控不够，仿佛摄影就是漫无目的地游走，

可以凑合似的。

二是在观看方法上有新意，照片制作上不讲究，很"飘"，照片总体感觉上不够扎实、精细，影响了内容的传播，仿佛拍照就是为了自己发现和表达得痛快，不是为了让人更好地理解、接受似的。

三是只重技术，不在观看方法上动脑筋，突出表现在拍照片时特看重机器，做照片时特看重纸基和媒介，但照片没有新内容和新意象，仿佛摄影就是为了技术呈现，没有其他目的似的。

对于前两种现象，讲的人很多了（但也不见得大多数人就做得多好）。但对于第三种现象，我们的重视程度还很不够。技术是可以看得见的，思想是在无形中发挥作用，特别是摄影中的个体思想活动，不容易被人看见，很容易被忽略。

我们渴望看到技术过硬、控制到位的作品，更渴望在此基础上有新的观看方式和方法的作品。观看方法，包括选题，拍摄中的机位、距离、角度，还包括后期阐释。要在这些个方面下大的功夫。"见常人所未见，说常人所未说"应该是我们摄影人追求的目标。

正如写文章一样，要达到这个目标，很难。难就难在要睁眼能看出东西来，闭眼想出意义来；难就难在要有"文化的目光"和"发现的眼睛"；难就难在这需要生活阅历、知识和实践能力。

摄影即看法——观看事物的方法。让我们下功夫学习，边走边看，边看边想，边想边看，力争找到自己的观看方法，走出自己的摄影之路吧！

（原载《中国摄影家》2011 年第 2 期）

# "关系"即意义

有一个问题，经常令人思考：摄影的文化属性从何而来？换句话说，摄影靠人机合作完成，其作品如何具有了文化意义？

这个问题，前人已经有很多周详的论述，比如摄影中人的主观能动作用——选择——是文化和意识形态制约下的选择；比如撷取并留存影像的技术——是文化发展的体现。如此说来，问题已经解决了，不需要再费思量。但是，如果我们能更加清楚地认识摄影的文化价值的来源，就能让我们更加主动和目标明确地凝聚力量，从而把作品拍得更有力度。

总括起来说，摄影的文化价值来源于"关系"；干脆一点说，"关系"即意义。

"关系"有两种，一种是摄影活动过程中人的关系，包括拍摄者、被拍摄者和观众三者之间的关系；另一种是在将三维现场空间转化为二维平面空间过程中必须处理的信息点之间的关系。前一种关系决定着机位高低、距离远近和作品感染力强弱；后一种关系决定着一幅作品的认识价值高低和艺术效果的好坏。这两种关系同时在一个拍摄过程中发挥作用，任何人的任何一次拍摄都如此。

针对前一种关系，我们提倡的是拍摄者、被拍摄者和观众三者之间的平等与尊重，摒弃傲慢与偏见，摄影者秉持真诚之心关注和凝视他人，把目击到的事物转化为具有客观性的图像；通过基于事

实的编辑，传播开来，帮助社会不同阶层、不同地域和不同民族之间达成相互理解的状态，从而改善社会关系。具体而言，这种关系会决定一组照片的基调，呈现为镜头的运用方式，构图的正斜、大小方式，对瞬间的择取把握方式，以及后期的影调处理方式。这里，关系最主要和最直接地体现为摄影者的态度，而态度决定着作品的基调。

针对后一种关系，我们特别需要考虑的，是"拍什么"和"怎么拍"的问题，就是选取信息点并处理其中关系的问题。从图像传播和读者接受的角度看，一个是我们面对的现实世界，一个是摄影者拍摄来的"影子世界"，我们不由分说地把作为拍摄目标的现实世界与拍摄完成后的"影子世界"加以对比，而凡是与现实世界能够构成联系的拍摄，我们就觉得是有意义的，反之就认为无意义（当然随着时光推移，对照片的感觉会变）。把这种"联系"展开，我们发现，其实质是各种各样的关系，有印证与怀疑、遮蔽与裸露、赞美与贬斥、归入成见与发现新义，等等不同，但都是照片中信息点之间的关系与现实世界中相应事物之间关系的比对，引导读者或观众发现这两处关系的相同点与不同点，起到通情和启智的作用。

要使拍摄更有文化价值，我们不得不在发现信息点和处理信息点之间的关系上下功夫，要有意识地用取景器的四条边框勒住有效

信息（常常分出主要信息和次要信息，这是一个矛盾的两个方面），并在现场中逼迫信息点之间发生关系，利用构图和景深控制，焦点、瞬间选取等手段，把信息点之间的关系展开。如果这种关系确实展开了，一般来说，这张照片能被概括成一句"主打性"的句子："这里有……""这个人是……样子的"，或者"这群人是……样子"，或者"这是……吗"，做到这一点，生存在真实性和艺术性之间、文字和图像之间的照片，就能进入文化传播过程发挥作用了，也就是说，其文化价值生成了。

　　总之，"关系"即意义，作为摄影人，仔细地体味以上这两种关系吧。

<div align="right">（原载《中国摄影家》2012年第4期）</div>

环江县文化广场　2014

赤城县乡村戏棚　2012

# "风光摄影"的几个维度

## 风光与风景

从目前我国摄影业界的实际出发,我理解风光摄影是一个中国特色的概念——以自然和人文景观为主体对象,追求诗情画意。从追求国画水墨效果到追求油画效果,从追求空灵意境到追求纯粹形式,我国风光摄影走过了一条自己的道路,并且还将延伸下去。从传统文化中泡大,骨子里有与生俱来的文人情怀,情不自禁寄情山水、"神与物游"。

"风景""景观"是更大的范畴,其内容有地理、地质、地貌等大自然方面的,也有城市、乡村等人文景致的,还有呈现当下错位般的社会现实存在的;其目的有用于学术图像文献的,如自然摄影、地理摄影、建筑摄影、遗产摄影等,也有直接用于艺术创作的。不同的人在使用这两个概念时,侧重点不同——"风景"偏重于传统样式的景象,"景观"偏重于现代意味的形式。

## 愿景与现实

从人数上看,中国大多数摄影人追求诗情画意,很少有地质学、建筑学、遗产学的探究目的。他们只想找个地方拍出心中愿景,至于眼前的现实究竟属于什么性质、具有什么特点,不曾关心。

在西方摄影史上,风景摄影与殖民主义扩张过程中的探险和全

球普查共生。首先是地理探索活动，有很强的占有目的和学术目的，并不单纯是艺术创作。只不过日久天长，积累多了，在浩如烟海的影像库中，选出了一小部分艺术性强的作品，出版画册，做展览。而这些画册和展览一到中国，就被纳入艺术范畴中，成为喜欢拍摄诗情画意照片的人学习和模仿的对象。大家不了解地理摄影的形成和发展过程，只拿这些美景照片作典范，于是乎，仿佛全世界的人都一样，摄影就是专拍愿景，不顾对现实的探究似的。

民族性与现代性

传统风景摄影是极具民族性和感性的，带着景由心生的特点；而当代中国的所谓景观摄影从西方的"景观"概念出发，在这个概念的引领下，寻找现实对应物。这在很多时候又不由自主地陷入了摆弄形式感的怪圈里，使我们对眼前的客观现实熟视无睹。

在中国由传统农业社会向工业化社会转型的过程中，在中国文化与世界文化碰撞、融合的过程中，民族性越强的艺术遭受的冲击越大，同时带给世界的原创元素越多。这就是郎静山的"集锦摄影"在世界上获奖的主要原因。而在另一个维度上，西方移植过来的"景观"概念也会带给我们具有强烈现实意义的反思和启发。中国社会已经不可避免地具备了"现代性"的某些特点。无视这一点，沉浸

在士大夫般对愿景的追寻和拍摄里，自命这就是现代化，就是走向了世界的民族化，恐怕属于精神自慰；同时，以为凭借概念就能使中国大众认同你的作品，没有血肉，没有体温，也等于痴人说梦。

## 人与自然

不管是风光摄影还是风景摄影，不管采用什么影像手段，核心是人与自然之间的关系。传统文化中"天人合一""物我无间"所达到的或混茫或澄明的境界，是主客观交融的精神境界，不是现实世界；是"澄怀观道"的心灵感应，我们可以在无为的状态里体验，却无法当作现实。在人类文明进化到今天，在主客观严重对立，在按照"人择原理"地球被很大程度改造的情况下，人与自然的关系究竟是怎样的呢？我们需要一种怎样的与大自然的关系呢？是维持对客观现实视而不见的心灵感应，还是睁大了眼看，用超越极限的影像手段加以呈现？人在改造客观世界的同时改造自身，我们的自身，又出现了何等变迁呢？

# 门槛与走廊

摄影没有门槛，但走廊很长。

所谓没有门槛，是一般人都能照相，买个相机，眼睛瞧着，按动快门，就能成像。不像写小说、书法、画画、弹钢琴，需要练习基本功，然后才能搞出个样子。照相原本也不容易，自动化之前，前期全靠自己调，后期还要暗房做，所以人们称照相的人为"师傅"，意思那是一项技术活儿，不好弄的，而且那时学照相是要拜师的。现在，相机公司把人们用脑计算、度量的工作全交机器做了，于是技术成分也没有了，就剩下了按快门，仅有的门槛也被砍掉了。

虽说没有门槛，但要成为一个名副其实的摄影家，走廊很长。

一个人学摄影，当然会先摸机器。现在的机器大多是数码的，但种类繁多，功能也不少，单是搞清楚光圈和快门的作用，并根据自己的拍摄目的学会运用，就需要练习一阵子。然后白平衡、感光度，还有镜头使用、曝光补偿、各种模式、快速而完善地构图，不认认真真地练习是无法掌握的。比较困难的是低照度下端稳相机的功夫，那是练出来的。这些都还不算难，有的聪明人对着说明书一个星期就能拿下技术这趟活儿。

接着是拍。谁一上来也不知道自己适合拍什么，于是就乱拍，然后跟着别人走，看看别人去哪里，拍什么，自己就跟上去，照猫拍虎，这个时候心里一直绷着一根弦："我要拍出和别人一样漂亮

的照片来。"于是努力了，为了证实自己，也去沙龙大赛中投稿了，也获奖了，于是证明自己的摄影"艺术"了。其实，在这个阶段，沙龙里的获奖仅仅证明你会用相机了，在视觉上有些想法了，而不是证明你是摄影家了。可惜的是，不知多少人满足于获这样的奖，沾沾自喜、故步自封，一辈子停留在这个阶段。

获奖之后，应该立即转入下一阶段：寻找适合自己拍摄的专题。"适合自己"有两个方面的考量：一是自己的物质条件能够达到，比如财力、时间等；二是你对选定的题材要有自己的感觉，有独特的认识，你拍起来有灵气、有感动。只有这两个条件都符合，才算适合自己。现在的人体摄影，拍摄者成群结队，许多人对着模特"嗒嗒嗒"猛拍，但自己也不知道何所为而来、何所为而去，照片出来一看，根本不是人体，是一堆肉体。

拍专题，不管是纪实的，还是表达自我情感的，都要专心致志于很长一段时间，否则成不了型。比如拍一个村庄，要做访谈、案头工作，然后拍春夏秋冬、衣食住行、婚丧嫁娶、生老病死，全得拍到，不去几十趟，或住在那里很久，根本拍不到理想的东西。偶尔遇到了，也是七零八落，够不成一组有力度的作品。再比如拍艺术性的作品，那更要打磨。在光线、曝光、场景、道具等外在条件和相机本身技术要素的品位、运用上，后期加工上要做细致功夫，

也要花费很久的时间、很大的精力。哪怕是搞创意合成照片，在拍摄原始素材上也需要积累啊。而且搞摄影，也不是一下子就能找到自己的影像语言和表达方式，这些是作为一个摄影家独有的东西，需要在实践中摸索、在思考中锻造才能逐步形成个人风格。

　　每个人的情况都不一样，但总体看，搞摄影走廊很长，我们要有所准备，不能急于求成。既然迈入了这个门槛，就要找准方向，不断积累自己的技术能力和艺术素养，同时也积累影像，慢慢地不知不觉之间，你就真的成了摄影家。

阿克陶白沙湖　2012

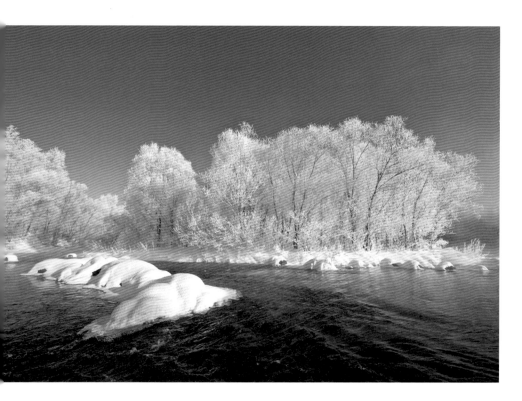

伊春库尔滨河　2013

# 照片的"隔"与"不隔"

　　王国维在《人间词话》中论及诗词的意境，有"隔"与"不隔"之分。

　　"问'隔'与'不隔'之别，曰：陶谢之诗不隔，延年则稍隔矣。东坡之诗不隔，山谷则稍隔矣。'池塘生春草，空梁落燕泥'等二句，妙处唯在不隔。词亦如是。即以一人一词论，如欧阳公《少年游》咏春草上半阕云：'阑干十二独凭春，晴碧远连云。千里万里，二月三月，行色苦愁人。'语语都在目前，便是不隔。至云'谢家池上，江淹浦畔'，则隔矣。……'生年不满百，常怀千岁忧。昼短苦夜长，何不秉烛游？''服食求神仙，多为药所误。不如饮美酒，被服纨与素。'写情如此，方为不隔。'采菊东篱下，悠然见南山。山气日夕佳，飞鸟相与还。''天似穹庐，笼盖四野。天苍苍，野茫茫，风吹草低见牛羊。'写景如此，方为不隔。"（王国维《人间词话》）

　　依笔者体会，拍摄照片也有"隔"与"不隔"之分。有的人拍人物，人物很自在，不藏不掖，处在"本我"状态，凸显的是性格和神情；拍景物，景物扑面而来，气息可闻，光照现场能把人包进去，使人身临其境。可能这样的照片就是"不隔"吧。而有的照片，拍人物，人物被镜头逼得很不自在，肢体动作和脸部肌肉僵硬，或者硬把自己架出个样子，处于"超我"状态；拍景物似乎隔着一层透明的厚玻璃，景物看得见，但进不去，冷冰冰的。可能这样的照

片就是"隔"吧?

　　造成"隔"的原因可能很多,我体会,起码有两个原因:一是拍摄者的情绪,如果拍摄者情绪很冷漠,不想了解眼前的景物或人,没有兴趣,但有任务压着或又不得不拍,出来的照片就会"隔";如果看见眼前的人或景物很动心、很激动,那么就会接近对象,身子轻、脚步快,想办法把对象拍成自己理解的样子,出来的照片就"不隔"。

　　二是技巧运用。拍摄照片不运用技巧必定拍不好,但太讲究技巧,就会一味在周全、完美上着力,把对对象扑面而来的第一感受冲掉,这样出来的照片就"隔";而一抬手就拍,一照面就拍的照片,如果没有大的技术硬伤,常常很生动,读者可以走进去,这样的照片可谓"不隔"。我们用大画幅相机抓拍街头人物,摆弄来摆弄去,容易拍成"隔"的照片,而用 135 相机拍,来得快,便于抓取瞬间,更容易拍出"不隔"的照片。

　　理想的拍摄境界是,熟练使用相机,使自己调整相机的动作达到"动力定型"的程度,然后跟着感觉走,跟着情绪走,跟着认识走,就可以深入人物、事物、事件的内部,拍出"不隔"的系列照片来。而在拍摄项目的策划过程中,拍自己喜欢的、爱的,是拍出"不隔"的照片的前提。

<div align="right">(原载《中国摄影家》2012 年第 5 期)</div>

从买相机开始，到成为摄影家出书，摄影一直处于两难选择之中，要常常在矛盾中选择方向，在困惑中提升水平。

就拿买相机来说吧，总有朋友来问我："我想搞摄影，该买什么相机呢？"我的回答一般是："你要拍什么？能拿出多少钱？"这个回答的依据是，目的决定工具，而且要与自己的经济能力相适应。但实际上呢，很多人并没想清楚自己拿相机要干什么，心里总想一机一镜头解决所有问题，比如拍纪念照、风景、会议、建筑、动物、人像等。在经历一段时间的试验和痛苦后才知道，这机器是跟着自己所干的活儿走的。没决定干什么活儿，不知道自己擅长干什么活儿、最想干什么活儿，就先买机器，肯定要花冤枉钱。但不先买机器，又怎么知道自己最适合拍什么呢？这不是一个悖论吗？

再说拍摄过程，其中的两难选择就更多了。到了一个地方，东和西各有值得看的东西，是看东呢，还是看西呢？选择了东之后，是先看南呢，还是先看北呢？感光度高些还是低些？文件设置成哪种格式？迎面过来一前一后两个人，以哪个人为主体聚焦点呢？横构图，还是竖构图呢？他们在走路，取哪个瞬间凝固呢？机位高点还是低点？周边的环境取多大范围……一连串的选择，都要主观上作出决断。而很多时候，选择在两难之间，两种选择，各有道理，各有效果。都搞成包围曝光式的全套拍摄，时间不允许，也没有分身术。

拍了千八百张回来，坐在电脑跟前，依然是处在两难困境中。

选择哪张，不选择哪张，很多人完全看技术指数和技巧运用，其实光看这两点，选择部分留下来，其余的去掉，很容易失误。因为照片好坏，要看语境和相互关系，需要看作一个什么样主题和风格的书或展览，主题和风格先定下来，再选图，就有了方向。单纯的技术技巧考量，忽略了拍摄过程中自己主观思想情绪的流变状态，最后导致找不到鲜明的主题，也编不出有个人风格的专题，而走上无主题、炫技的道路。

最后，是传播渠道的选择。是展览，还是图书，或是网上博客？时间、地点、主办者与策展方式，都要在经费和专业水平的两难中选择，一定要选择一个能让自己作品影响力最大化的主办者。现在很多摄影人在这方面动脑筋不多，出书办展览，做了就可以，仿佛就是为了完成一件预定的事情，给自己画个圈，不图别的似的。拍照本来是给他人看的、读的，然而在最后却变成了给自己看的，热闹一下的，这不是摄影人最大的悖论吗？其实，费了大半生的努力，花了那么多精力和金钱，最后的传播是关键一环，不但不应该轻视，还要孤注一掷地做好，不能太多考虑别的，要专心考虑使作品发挥社会价值的因素，要看策展人和主办者是否适合，是否与自己作品的价值方向一致。

两难选择，可能是摄影中固有的状态，躲不开的。左右为难，多数情况是因为自己的创作方向不明确。既然这样，就好好地分析自己，找准自己的努力方向，专心致志地做好每一次选择吧！

# 视角

视角是摄影实践中的大问题，一边关乎着作者的个性，一边关乎着作品的呈现风格。

一个人学习摄影，开始阶段，总是被所拍摄的对象所吸引，以为只要把相机对着那个对象，正确曝光，照片就可以呈现自己的现场感受，并把这感受传递给看照片的人。拍得多了，时间长了，才发现事情没有那么简单，把自己的现场感受通过照片传递给读者，是很难的事情。

从拍摄过程看，一个人到达现场，首先要产生认识和感受。这个认识和感受是拍摄的基础。在此基础上进行选择和判断，才有了相机设定、瞄准、构图、按动快门的动作。对着不同的对象，认识和感受自然不同；对着同一个对象，不同的人的认识和感受也有差别。而这些差别正是视角独特性的来源。比如，你在阿尼玛卿雪山脚下，对着神山观看，有的人会取正对面看，有的人却沿着一面山脊往上延伸看，有的人不看山顶，只看山脚。这些观察方式并无对错，只是在如何让大家对这座雪山产生新认识和新感受上有差异，在对读者的传播效果上有差异。

就一个正常人来说，无论看什么，都会有自己的判断和选择。就摄影家来说，这种判断和选择应该有超乎常规的地方。不论你看什么，都应该看出常人看不见的东西来，不是随便看几眼拔腿就走，而是要反复看、全方位看，一直到找到自己没见过的角度，能体现强烈自我感受的地点为止。

　　搞摄影最常见的情况是，在"依赖器材"阶段，刚买一个什么镜头，就千方百计用这个镜头拍；刚买一个什么机身，就手痒地想试验这个机身的特殊功能，凡不足以体现机身和镜头特点的东西不看、不拍；在"依赖题材"阶段，东奔西走，看风景、看民俗、看家庭、看社会，猎奇之心很浓厚，专找与城乡一般情况不同的、少见的风景和人物拍。看啊，雪山！看啊，白胡子老头！这样搞过几年，拍了不少，但看了照片服气的人很少。问题出在哪里了呢？相当多的人，是没有独特视角的，拍了谁也能拍的东西。

　　视角是如何形成的呢？是在比较和提炼中形成的，拿自己与别人比，明白了异同；拿自己的照片与别人的照片比，明白了差距和优势所在。看别人的东西多，才知道目前有什么，自己的独特贡献在哪个方向上，从而不至于重复别人的老调。比较、反思、提炼，这是一个自觉和不自觉相混合的过程。

　　视角，从根本上说，是拍摄者与被拍摄者之间的关系，并不单纯是形式问题，内容也与其深刻关联着。视角，不仅指与拍摄对象形成的高低、远近、左右等几何角度，也指与拍摄对象之间的情感关系——融合时间的长与短，相互了解、认识的深与浅，思想、情感交流的多与少。这些关系决定了你的立场和态度——肯定与否定，同情与厌恶，支持、帮助还是揭露、批判。

　　所以，作为摄影人，我们一边行走、探访、拍摄，一边要不断反省和思考：我的立场在哪里？我的视角是怎样的？

# "看"与"见"

在汉语里，"看见"是一个常用词，表示眼睛的一个连续动作。"看"是前一个动作，偏重生理属性；"见"则有"认识了""记住了"的意思在里面，偏重于心理属性。"看"而后"见"。在英语里，"看"是"look at"，"见"是"see"，"see"还有"明白"的意思。可见，虽然是一个平常的眼睛动作，在语言表达中，"看"和"见"的意思都是被分解开了的。"看"是人有意无意中的眼睛动作，"见"是由"看"而来的内心活动。看到了的事物，只有经过认知系统辨认、命名，才能达到"见""识"的层次。

在摄影活动中，摄影者边行走，边思考，边拍摄，在"看"和"见"之间，有一个复杂的思维过程。研究"看"与"见"和从"看"到"见"的心理过程，对于更深刻地认识摄影，提高摄影水平，很有帮助。

当我们"看"的时候，有很多东西并没有"见"，而是被忽略了。当我们"见"过某事物，才能更好地"看"它。就像毛泽东说过的，感受过的事物不一定能够理解它，而理解了的事物能够更好地感受它。

以皮亚杰的发生认识论来分析，在看见事物时，有的人要经历一个"同化"（把外界事物按照已有的知识框架纳入）过程，有的人要经历一个"顺化"（既定框架无法纳入，需要按照外界事物的结构调整框架）过程。依我看，"看"了的事物，因为大多数符合既定知识模式，多为需要"同化"而被我们轻视的事物；需要"顺

化"的事物则是经过"见"和"识"——一个心理认识过程而被我们认识的事物。

根据以上初步分析，对于我们摄影人来说，就要做到两点：

一是要千方百计多看，创造机会多看。在空间上，拓宽自己的视域，不要借口工作忙为自己没出门而开脱；在时间上，沿着事物发展顺序进行跟踪，这需要极大的耐力。从这个角度说，摄影怕懒，懒了就到不了现场，就拍不到鲜活的东西；懒了就没有跟踪拍摄，作品就无时间跨度。真可谓"一懒废千机"。

二是在"见"字上下功夫，看的过程中要集中注意力，保持认知的敏感。要能够看到熟悉事物的陌生性和陌生事物的关联性。从这个角度说，摄影怕麻木。熟视无睹、视而不见就是这个道理。一般来说，知识渊博者更容易发现信息点之间的关联性，旺盛的求知欲和移情能力能够帮助我们发现事物之间有意义的关系，而关注外界事物，关心他人，是心态基础。

摄影是依赖拍摄对象而存在的活动，要找到拍摄对象，不但要"看"，更要"见"。作为摄影人，我们应有意识地从以上两个方面锤炼自己，提高"摄影式观看"的能力。

# 收藏生活

元旦一过，新的一年来临。这日子真的是越过越快了。

对于时光的流逝，描述得最好的，莫过于朱自清了："洗手的时候，日子从水盆里过去；吃饭的时候，日子从饭碗里过去；默默时，便从凝然的双眼前过去。我觉察他去的匆匆了，伸出手遮挽时，他又从遮挽着的手边过去。天黑时，我躺在床上，他便伶伶俐俐地从我身上跨过，从我脚边飞去了。等我睁开眼和太阳再见，这算又溜走了一日。我掩着面叹息。但是新来的日子的影儿又开始在叹息里闪过了。"

时光飞逝，令人惶恐；时钟嘀嗒嘀嗒，不依不饶地前进。生命只有一次，生活就是单向流逝，任你科幻中的时间机器如何运转，客观生活就是这样。

自从发明了摄影术，人们不经意间发现，摄影是留住当下生活、对抗死亡的手段，它比写日记来得直接和原汁原味。看见照片，回想当年，更容易记起过去的人和事物。人的主观记忆都有选择性，愿意记住的就记得清楚，不愿意记住的就容易忘记，特别痛苦的、特别快乐的，都容易记住，而平淡的事物就容易忘记。而照片能够不加选择地把取景框框住的事物不分青红皂白地记下来。所以，人们把照片和记忆总是连在一起。尤其是胶片时代拍摄的照片，日子久了，泛黄了，在我们的记忆中增加了一种黄白的色彩，很容易激发怀旧的情绪。

　　现在摄影数字化了，已经到了无时不拍、无处不拍的地步。这样的照片存储在硬盘里，也不会泛黄，但它们作为视觉记忆的功能更加强化了，因为我们拍的更多了，积累更丰富了，而且，我们拍摄的照片不再像胶片时代一般百姓那样，局限在与自己相关的事物上，人们更多地关心他人、关心社会了。就是说，有越来越多的人，开始不计酬劳地拍摄日常生活和社会事件了。

　　照片是生活的切片。作为摄影人，我们应该有意识地、主动地收藏生活的切片，尽可能系统化地编辑生活的切片，不是为了当艺术家，而是为了留住生活，形成视觉化的记忆。你不知道什么时候会用到这些记忆，而且肯定会用到的。日子久了，积累的视觉日记多了，你可以整理出来，编一部纪录片。这样的纪录片有你的视角，有你的感受和阐释，也有相当的文献和学术价值。

　　最近这几年，搞收藏的人越来越多了。电视上也老有谈收藏的节目，有钱人趋之若鹜。收藏艺术品，是一种投资，仿佛定期涨价的期货。但摄影人是收藏生活的人，他们拍片，就是收藏生活。如果他们拍的照片不但记录了本真的生活，还很有艺术性和感染力，那么他们不但收藏了生活，也收藏了艺术品。

　　所以，还是摄影好。

　　新的一年来了，我要说：还是拍吧，别偷懒，"拍是硬道理！"

# 摄影是一串选择题

摄影中的矛盾数不胜数，摄影就是在矛盾中取舍的过程。说白了，摄影是一串选择题。

比如，想起或听说一个值得拍摄的题材，去还是不去？这是个问题，能难住很多人。手头有事走不开啦，或者就是懒——算了吧，下次。下次复下次，下次何其多！很多人手里有机器，但没行动，于是天天唱明日歌，岁月蹉跎。

比如，出门前，考虑带什么相机和镜头，让人很矛盾。都带上吧，太重；带少了吧，怕有可拍的，手里没有家伙什儿。带一个机身，换镜头容易进灰尘，沾在 CCD 或 CMOS 上很不好清理；带两个机身，脖子上挂一个，肩膀上挎一个，丁零当啷的，真无奈！怪不得很多人买徕卡，原来它可以装在衣袋里。再说镜头，虽然有题材目标，但遇到出乎意料的好景色和情节怎么办？放弃吗？出去一次不容易，路费食宿都是钱，难道白白地放过好片子不拍？思来想去，最后还是把相机包装得满满的。即使去年开始流行的无反相机，机身小了很多，但镜头还是少不了拿。还是传统纪实摄影家省事，带两台徕卡，两个标准镜头或 35 毫米镜头，就能够在世界上溜达，千方百计靠近拍呗！

拍摄中的矛盾也很折磨人。首先是拍什么的问题，为什么拍这个而不拍那个？为什么这样拍而不是那样拍？我们在行走中思考、

斗争着，最后作出取舍。这个决断并不好下，有时要实验性地折腾很久。倏忽即逝的东西，必须刹那拍成，快得让人来不及思考，但再快，也还是有思考，只是也许不够周全。

其次，遇到一个值得拍摄的社会题材，如何入手？如何处理记录性与艺术性的关系？要拍出张张都是记录性与艺术性俱佳的片子是不可能的。是拍成学术记录大方向下讲求艺术性的、现实的、真真切切的文献片，还是干脆拍成构成式的、超现实的、没有确指的、形式压倒内容的作品？

有人说，这个问题早就解决了。我看这个问题永远都难以解决。每一次拍摄都会重新遇到这个问题，每一张照片里都有这个问题存在。即使上述大方向确定了，每一次拍摄的时候，还是要考量机器的设置、拍摄的距离和角度。因为作为专题，调式应该一致，而这个一致，就牵涉每一张照片的基调、形式抽象度、内容关联性等。

拍摄后的选片更矛盾。从实践看，我们拍回来的片子一般会比较乱。即使有大方向，也总有一些片子不符合这个大方向，或者很多内容重复、形式单调。如果内容上有缺失，仔细分析后还需要回去补拍；如果形式单调，还需要重拍。总之一组照片需要形成时间或空间上的跨度，需要有张力；形式上要丰富，每张片子之间要形成映衬关系。

出画册、电子书、办展览，都需要设计。设计是一门专业，其中的选择性问题很难。比如选择哪张照片做大，哪张照片做小；比如删掉哪张；比如排序。一方面需要坐下来死抠，一方面需要灵气。

不想再列举摄影中的矛盾了，总之摄影就是回答选择题，一连串的选择题。镜头是主客观之间的通道，照片是信息传播的载体，而拍摄是在交流中处理矛盾，在优劣之间选择，在两难之间选择，在微妙之处选择。而摄影的快乐也正在其中，这种快乐，体现在驾驭相机成像的过程里，体现在比较选择中。一个人一旦搞了摄影，就很难放弃，这是因为驾驭矛盾的快乐深深地、长久地吸引着他，以至于他心甘情愿把一辈子的空闲时间都搭进去。

# 岁月无痕，影像留真

今年是中国改革开放 30 年。

30 年里，无论是都市还是小镇，变化最大的莫过于房子和街道。经过大规模的拆迁和改造，在高楼大厦拔地而起和立交桥四通八达的高昂气势下，一切都变了。

抚今追昔，令人无限感慨，那些承载我们甜酸苦辣的老房子哪里去了？那条铭刻着我们美好友情和爱情的胡同哪里去了？

一边是文人学者的质疑：为什么那么多具有浓厚文化意味的房子不能保留？

一边是渴望改善住房条件的大众的呼吁：我们也要住方便舒适的楼房！

稀缺的土地更加稀缺。

两种声音交错着，拆迁持续进行，文物逐步得到保护。

许多摄影家感到时不我待，他们开始了实地拍摄。于是，就有了颇成规模的胡同摄影、民居摄影、老城摄影——本期特别选择了李江树、于全兴、秦岭和杨麾四位摄影家拍摄的老房和胡同摄影作品。这四位摄影家生活地域不同，关注重点不同，拍摄方式不同，期望读者与我们一起回顾、品味和提炼——那些岁月，那些人生，那些思想。

改革开放 30 年，民间文艺活动形式也在发生改变。成贵民和张韬两组形成对照的皮影作品，需要细读。作为民间传统文化形式，皮影从道具、演员的裁剪、描画，到演唱和动作，与观众的交流和

呼应等，都曾经出神入化，为老百姓喜闻乐见。现在，文艺形式多了，新玩意儿多了，并不意味着皮影就不值得一提了，这样古老的戏曲形式，有其自身恒久的文化价值。摄影家主动自觉地去记录，值得称赞；作为叙事作品，我们可以比较两个皮影剧团在当代的不同命运和两位摄影家在观看方式、表述方式上的差异。

人类很早就有一个伟大的梦想：拥有一台能够记录人类历史的机器，社会一边前进，我们一边记录。这种记录既有全景，也有中景和细节，既能全方位观看，又能多层次揭示，而且要持续不断。为了实现这个梦想，人类发明了摄影术。但到目前，历经巨大发展的摄影仍达不到我们的理想，因为不可能有这样的机器，只有散在各处、掌握着机器的人。于是，就有了题材选择、主题提炼、观看角度、拍摄方式和后期编辑的研究，目标是：以少胜多、以小见大。但不管我们多么努力，距离原初的伟大梦想仍然很远。

尽管如此，随着技术突飞猛进的发展，我们依然可以不断趋近目标。因为摄影人都在努力，大家知道，岁月无痕，影像留真。

（原载《中国摄影家》2008 年第 5 期）

# "停下来"与"跳出来"

　　我们拍摄照片，是为了留住某种瞬间状态，换句话说，是为了让流变的生活在某一刻停下来，在以后的日子里可以反复端详、回味，照片中既有值得记忆的地方，也有个人情感的成分。这是针对人物，或事件、活动的记录性照片而言的。比如人物，由吴印咸拍摄的毛泽东在七届二中全会上讲话的照片；比如事件，"9·11"事件，美国世贸大厦燃烧和倒塌状态的照片。这些影像让历史停在了某一刻。

　　还有一种照片，虽然也记录瞬间状态，但主要特点不是瞬间性，而是"大写""这一个"拍摄对象，让我们更深刻地认识和体验"这一个"对象，把对"这一个"的强烈感受传达给我们。换句话说，就是要把我们所关注的"这一个"对象从其所存活的周遭环境中提炼出来，放大了给我们看。这类照片的特点是让"这一个"对象自己"跳出来"呼喊，引发我们对其关注和细看。比如亚当斯拍摄的约塞米蒂谷的石头及树、草，简钧钰拍摄的各地的特色石块。

　　对于前一种照片，让最具意义的场面停下来，关键是选择瞬间。哪一个瞬间最能代表流变的过程？这是很值得细细考量的。对于人物而言，应该是充分展示其行为特征和自然表情的；对于事件和活动而言，应该是事件中人物关系和其他主要信息充分展示的场面。要拍到这样的照片，在现场跑位、分析、预判所拍摄对象下一刻的情况显得十分重要，因为这样的瞬间都在分秒之间而过，无法重复。此外，对影像的掌控能力也必不可少，比如，把焦点定在哪里？景

深如何？总不能交给机器自动设置吧。

对于后一种照片，让值得细看、放大了看的对象跳出来，选题非常重要。首先是发现，看到了，觉得该下功夫拍"这一个"，是前提；其次是掌控影像，如何突出其品质。还有后期呈现的问题。

从以上这两个方面去认识摄影，还能帮助我们区分其与动态摄影的关系。动态摄影的优点是叙事能力强，可以录下一个过程，有现场同期声；缺点是像素低，操控较复杂，后期可以让某一帧画面停下来，但画面是从流程中截取的，不如摄影人根据现场判断直接抓取的瞬间影像在视角、瞬间和焦点等方面下功夫得来的机动灵活。就"大写"功能看，摄影是前期专门为放大了看而摄取的，动态摄影可以推近镜头去细看，但品相上还是有区别的。

从以上两个方面的特点去认识摄影，可以让我们更加有意识地去发挥影像的功能。要做到这两点，首先是要加深对拍摄对象的认识深度，提高发现能力，才能找到那个瞬间和"这一个"；如此，需要我们学习广博的知识，还要有深入现场的激情，全方位探求一个事物的习惯。走马观花不能让最具代表性的瞬间停下来，蜻蜓点水不能让最该看的事物"大写"出来。

"你真美啊，请停留一下！"浮士德这么说，我们也这么说。

<div align="right">（原载《中国摄影家》2014 年第 7 期）</div>

　　在"摄影式观看"中，有一个装置必不可少，那就是暗盒。暗盒可以是手机里的一个很小的部件，也可以是一间房子大小的空间；视界与世界在暗盒中交会，光在这个容器中转化，它似乎是一个冶炼光的车间，又仿佛冥想的空间。当我们将暗盒置于不同方位，以各种精度永无止境地追踪观看这个我们所赖以生存的世界时，作为观看者和呈现者，我们存在着、思考着、体验着。

　　暗盒，将物理场、影像场、心理场递进转换。暗盒内，我们拓展心理视界；暗盒外，我们认识现实世界。摄影者在暗盒内外的进出，是在两个空间里穿行跳跃；光从小孔入射，从影像中溢出，实质是一场物理—化学反应，而其中蕴含着难言的心灵体验。

　　暗盒处于摄影者与被摄者之间，就像影像处在摄影者与观看者之间。现实世界的光，通过暗盒，转化为影像；人的思想的光，通过暗盒的光孔，与外部世界相碰撞，形成快门运动的声响。

　　摄影者在暗盒外的生活状态、知识结构、情感趋向决定着他在暗盒内对光的处理方式，制约着影像的生成方式、特征和价值取向。在摄影行为中，暗盒的位置高低体现了摄影者的态度，它与被摄者的距离折射着摄影者对被摄者的情感深度。在摄影作品里，暗盒的作用被忽略了，仿佛它是一个可以被忘掉的过程，就像我们使用手机时只想着通话的内容而忘掉了电波的运动一样，但最基本的事实是，摄影中的观看方式和呈现方式在暗盒中融为一体。

　　一个事件刚好能被观察到的那个时空界面称为视界。譬如，发

生在黑洞里的事件不会被黑洞外的人所观察到，因此我们可以称黑洞的界面为一个视界。如果延伸使用这个概念，视界是我们在对光的感知中形成的心理边界，也是知识的深度，这些知识，不管是关于自然的、社会的，以及我们人类自身的，都有各自的视界。每个人、每个群体和阶层，虽然心态不同，但都有视界。

视界在主观走向客观的努力中生成。而世界，在绝对意义上却运行在主观的对面一侧。其实，连我们自己也是世界的一部分。世界，是已知的，也是未知的；是人择的，也有他择的可能。我们就在视界与世界的交会中拓展认识的边界和情感的深度。

生活在不同地理环境、民族习俗、社会层面的人，有不同的视界，而不同的体验和文化的交会，产生新的"视界融合"，避免了同质性，是新创造的孵化土壤。在影像作品里，视界和世界是同一体；在观看和呈现的行为中，视界和世界是需要冲刺的两极。而作为思想和传播的载体，影像要求我们看到一个过程，这个过程以暗盒为中心，前期有文化对摄影者的塑造，中间有摄影者对暗盒的设置，后期有影像在特定语境和文化中的存活与意义释放。这个过程里，连接着众多的人，摄影者周边的人—摄影者—被摄者—被摄者背后的存在—观者—观者背后众多的人。

我们尝试从暗盒的内外考察摄影的视界与世界，并以这种考察为线索，分析各类影像的生成过程、"场"的转换，以及对人的影响和文化归属，或许会开启摄影创作的新思路。

（原载《中国摄影家》2014 年第 11 期）

# 直接摄影与现实主义艺术

　　在中国当代摄影里，确实存在着一个类别，与19世纪80年代和90年代彼得·亨利·埃莫森所主张的写实摄影（自然主义摄影）很相像，提倡在客观环境中、在对自然存在物直接感受的基础上，如实拍摄客观存在物，包括自然景色、动物和人，认为任何后期大的加工、合成，都会损害影像的内在美，降低作品的艺术价值。按照此种方法拍摄并终生守护其美学原则的中国摄影家很多。在影像软件技术层出不穷的当下，他们所守持的摄影方式，常常被业内称为"直接摄影"或"如实摄影"。尽管没有被称为流派，但实际上是作为一种流派存在着。他们要反对的，是大幅度人工合成下的矫揉造作和缺少内涵的单纯画面上的标新立异。他们所苦恼的，是对自然存在对象的严重依赖而导致的直白和难以完美化。他们所不懈追求的，是拍到绝美大片，使照片上升到艺术品的高度。

　　与此类主张相对立的是画意摄影，尽管与直接摄影追求的最终目标都是美的画面相一致，但其创作方法不同。他们不是单纯记录，而是经常采用后期处理方法去模拟自然存在物对人肉眼的作用，努力营造绘画效果，以把记录提高到创造的程度，表现崇高、伤感、怀旧的情怀。

　　从本质上看，画意摄影的主题和经验属于想象性的，作品说明性弱，不能用于学术说明，但诗意指向强烈；而直接摄影是现实的，

如果配以完善文字，就有相当的文献说明性，这类的好作品属于说明性与诗性（多义性）俱佳的，用于学术性文献，可以做成图文书籍，当成艺术品看也可以。比如，王建军的自然景色作品既被当作风光摄影看，也常用于地理学的杂志上；奚志农的金丝猴作品既有动物行为学的记录意义，也被人们用来观赏。尽管埃莫森在主张自然主义之后很快宣布自然主义摄影死亡，但以上两类摄影在摄影史上一直长期并存。把这两类摄影放在一起评比，自然会导致美学观点和创作方法之争。这就是上一届金像奖尽管该评的都评上了，但还要争吵的动因。

今年的中国摄影金像奖征稿在艺术大类下，出现了一个小类："直接呈现"类。如此分类是总结了上届金像奖评选的经验，尊重了部分"直接摄影"家的要求，他们不愿与电脑合成作品一起比拼，要求分开。但艺术类"直接呈现"作品要调底、调原图比对，要求几乎与记录类一样，又让人困惑起来，记录类与艺术类有区别吗？

直接摄影如果做得图文系统够完整，可以投稿到记录类去，不存在什么争议。如果作者强调其对自然存在物的审美观照和表达，投稿到艺术类下的"直接摄影"小类中，就不可能做到系统化的记录和图文完整，因为不管你怎么努力，直接摄影得来的够劲道儿的作品也没有那么多（尽管参评只要交 20 幅），只能在长时间积累

的照片中挑选格调一致的，编织在一起，但这些作品内容跳跃性大，说明性很弱，可以当作现实主义艺术看待。看其"艺术的真实"，不必去追索其现实的真实性，因为作者已经把作品当艺术品看待了。

平心而论，从客观现实中抓取来的说明性与诗性（多义性）俱佳的作品，是摄影这种媒介贡献给人类的"独活儿"，是摄影超越于文学、绘画的地方，非常珍贵，也因为这类作品的珍贵，使摄影建立起本体的尊严。现在是摄影大众化、日常化时代，这类影像会越来越多，不管记者和摄影家们重视不重视。而从观念和创意摄影来说，有观念，要表达；有创意，也值得支持。

但，还是专心致志地各操各的业、各干各的活儿为好！至于评选，关键看怎么理出头绪，让每一种摄影都有价值体现。

（原载《中国摄影家》2015 年第 1 期）

楼下午夜　北京南门仓胡同　2010

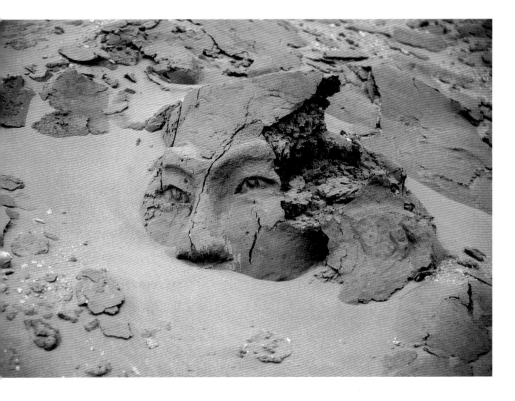

# "走进去"与"走出来"

"文艺创作要扎根人民、扎根生活。"摄影艺术创作要出新品、出精品，自然更需要扎根人民、扎根生活，这是由摄影创作主观世界与客观世界直接碰撞实现的属性决定的。具体说来，摄影创作有一个"走进去"发现的过程，还有一个"走出来"呈现的过程，这是两个相互衔接、相互作用的过程。只有这两个过程都扎扎实实地完成了，才能"见常人所未见，说常人所未说"。

如今的世界信息量超大，个人很难整体掌握，用大数据统计方能总结出一些有用的规律。现在的文艺工作者一般都有自己生活和工作的圈子，经年累月地沉浸在自己的小圈子里，很容易形成偏执的看法和观点，甚至形成执拗的、片面的、不符合实际的想法和看法。以这样的观点和看法去从事创作，作品反映和呈现的思想也是偏执的。为了改变这种状况，领导机关和文艺机构号召大家去采风。能够脱离开自己的小圈子，出去走走、看看、采采风，是有效的方法，经常能够影响和改变一些人的偏见。但如果采风都停留在花几天时间"走进去"的阶段，是不够的。如果真正想要出东西，就必须到自己感兴趣的地方扎下根来，待上几个月甚至几年，一方面转变自己的心态，另一方面设身处地地去体验当地人的思想感情，把这些融进自己的积累、体验和认识中，才会有超越自我的可能。对于摄影而言，更是这样。走进大自然，走进社会生活和人们心灵的深处，才能发现日常看不到的东西，才有值得提炼出来的新东西拍摄，摄影对客观物象的依赖性才不会是束缚，才能转化为影像的力量。

　　走进去，扎下根来，才能从一般性的宏大叙事中突破出来，看到丰富而生动的细节，形成拍摄的目标系列；待在一个地方反复地看，才能找到经得住看的东西；与当地人吃住在一起，干活儿在一块儿，才能摸到他们的脉搏，实现与他们心理活动同步。不理解当地人的忧喜，以一己之念，摆弄来、折腾去地拍摄，都是外来人的表面文章，很难出现打动人心的作品。

　　当然，我们也不能完全被当地的现状框住而失去独立的认识，那样就陷入了对方的意识模式里，很容易站到对峙的一面。我们拍摄的目的，是要起到沟通不同社会阶层、种群心灵和认识的作用。在走进去的基础上，要有"走出来"的能力。我们摄影者仿佛一个挑担人，一边挑着自己所关注和反映的人，一边挑着广大读者和观众，要用自己的作品濡染两方面的人（被摄者与观众），使世界在多元存在的基础上走向和谐和相互认同、相互促进。就摄影史来看，无论是安塞尔·亚当斯、刘易斯·海因、罗伯特·卡帕，还是中国的解海龙等，不管他们"披露"了什么，揭示了什么，都在客观上促进了不同地域人们、不同社会阶层对同一个地域或社会人群的关注和理解，总的价值走向是向善和向上的。

　　所以说，不光要"走进去"，还要"走出来"。摄影者就是在进进出出的思想历程中，砥砺自身，同时拍到"异常"作品的。

<div style="text-align:right">（原载《中国摄影家》2015年第2期）</div>

　　摄影与其他艺术相比，最可贵的是直接从生活中撷取瞬间。这些瞬间任你艺术家如何构思奇妙，都不能替代，甚至在奇特性、丰富性、现实性上不能比拟。一个摄影人越拍越想拍，越拍越不愿意坐在家里构思，而渴望到达现场。因为人为的东西总是局限性的东西，现实存在和生成的东西更少局限和束缚。很多事情，不是你坐在家里就能想出来的。

　　最近看《狼图腾》电影，对于其驯化狼的功夫、场景设计以及视觉效果，都感觉有超越以往电影之处，但作者对于狼的行为方式的了解和认识，笔者认为还有欠缺。比如，狼群袭击圈里的羊群，逃跑的时候，电影中设计的是狼把羊一只只咬死，吃肉，吃饱了再拖拽，堆在墙角，最后踩着这些死羊的尸体蹦出墙外；还有男主人公掏狼崽直接抱回家。据我的了解，现实中的狼，不会这么干。我从小就跟伯父放羊，冬天在圈里喂羊，那时候坝上狼多，经常发生狼吃羊的事情。狼进了羊圈，羊扎堆在一角，头朝里，屁股朝外，浑身哆嗦，急了外边的羊还往里面的羊身上撺。狼根本不会吃羊肉，用爪子专抓大羊尾巴，一巴掌一个，这东西是脂肪团，吃够了，踩着活羊的身体就蹦出去了，还用撺死羊？狼有那么笨吗？再说了，掏狼崽子，都要绕道到河里或井上给它洗澡，再回家，哪能直接抱回家，那不招害吗？可见作者对狼了解不够，狼的行为不是你想象是咋地就咋地。当然，电影也不排除创作臆想。

　　摄影中，当感觉拍摄不到精彩瞬间的时候，就想靠想象用电脑

设计出一个效果。但设计出的效果图有现实性吗？没有。反过来，洪流般的生活中有多少值得拍摄的瞬间？有多少值得拍摄的瞬间被忽略掉了？有多少瞬间没有拍好？这样的问题，让我们摄影人一想起来就焦虑万分。于是，不同的人，走了不同的路：一部分人把现实素材吸进概念里，作艺术状；一部分人走进现实里，作坚守撷取瞬间状。没有孰高孰低的区分，路径相异而已！

从影像研究来看，从生活中撷取的摄影之路，永远都不可能堵死，也一直会有很多人做，任凭各种主义一波未平，一波又起。因为面向现实，总有拍不够的东西，何况生活还是日新月异的。走这条路，不要怕你的东西不够观念化，只需担心你拍得够不够多、够不够好，因为这类作品的价值不是自己给定的，是时间给定的。如果你多看老照片，看百年来的旧影像，就能更加认同我的判断。

我最渴盼的，还是能看到更多生活中的绝妙瞬间被凝冻下来，更少地被忽略掉。这些瞬间具有越来越高的文化价值。把这些瞬间串在一起，能构成影像中的生活之流，让我们认识时代和社会特征，体会大河奔流的意蕴，感悟人性光辉的迸发，体验真与假、美与丑、善与恶，从而更加深刻地理解时间的现代含义！

那些飘逝的瞬间啊，那些永远不再重复的瞬间啊！

<div align="right">（原载《中国摄影家》2015 年第 4 期）</div>

卢森堡钢铁基地的月亮　2012

　　随着摄影实现了大众化和日常化，影像艺术迅速发展，很多人开始以影像自由表达观念、虚拟影像空间，一时间似乎老老实实拍片没有出路了。但是，我这里想强调的是，摄影的根基还是在直面现实存在的主客观直接碰撞中生成影像，形势再变，摄影的这个原点不会变，我们要守住原点，奋发向前。

　　此原点有三，正如色彩有三原色，我把它称为"摄影三原点"。

　　一曰技术原点，就是"观物取象"的手段和影像语言的把控。摄影这件手艺活儿，需要千锤百炼，方能做到得心应手，人机一体化，干起活儿来才能把自己对时空的感知活生生、火辣辣、鲜腾腾地呈现出来，传递给观众；才能超常地使用技法，表达自己与众不同的心境和思想。

　　二曰事发原点。摄影的现场性要求我们到达事发原点，越近越好，一方面深入了解事实真相，不"望事生义"，妄加揣测；另一方面寻找最佳机位和事件的代表性瞬间。我们知道，对现实存在的漠视形成"社会盲点"，对生活状态和流变的熟视无睹造成视觉文化的轻浮。这些问题有赖于摄影人的发现和盯住不放才能不使历史留空白，不让社会各阶层之间相互认识固化为傲慢与偏见。倘若静下来想一想，生活中有多少值得留下的瞬间都被忽略掉了，结果会令摄影者汗颜。如果哪个人说看破红尘了，也许吧。但如果哪个人说看透生活了，那真是吹大牛。如果有谁说，直接面对生活的摄影过时了，所有人都应该回到内心表达了，就真是荒唐了。处在迅速

变迁中的中国，最需要的是记录，影像化的记录。相机在行动，我们要在相机的催促下时时行动。

三曰心灵原点，就是要敞开心胸，打开心锁，迎向眼前的客观对象，这样才能进行主客观的正面、直接碰撞，才能撞出思想火花，凝冻下来才能生成留得住的影像。我发现，摄影人中相当一批人拍照片时就像孔乙己在作八股文章，虚情假意地用条条框框摆布拍摄对象；有的人又像一个学生在编造故事应付作文课，眼前的人物有动人故事不去问、不去写，偏偏喜欢假惺惺地编造！这样的人不敢敞开自己的心灵，不愿意开诚布公地直面拍摄对象，就想自己当导演，把人家当演员，这样拍出的照片硬生生、木呆呆，人物脸上虽然挤出几点笑或庄重，但肌肉、眼神、手和脚却透露出了不自在、不真实。你以为观众看不出来吗？没拍到灵与肉的统一，只拍到了一副副躯壳。即使拍摄风光片，也要打开自己，扑向大自然，才能产生心物感应，做到心与物游、情景交融。

综合起来说，我们要守住摄影三原点，以心灵原点直面现实生活，到事发原点展开技术原点上的操控；反过来说，技术原点要到达现场去应用才能凸显影像力量，到达事发原点还必须敞开心灵！

记住：摄影也有三原点。

（原载《中国摄影家》2015 年第 7 期）

# 三重世界与十二个摄影新理念

时间进入 2013 年，摄影已经实现大众化和日常化，影像生产力大解放，影像的生产量每日多到难以计数。2018 年后手机逐步替代了人，成为信息与活动实体，主体的人逐步空心化、肉身化。随着人工智能的发展，人日常生活中会把越来越多的决定权委托给越来越全面掌握着数据的手机。人被影像所包围，影像成为信息主要来源，影像化的虚拟"第二现实"越来越习惯性地被作为第一现实来认知，而对第一现实的探索，又不断要求我们更多地运用影像手段。如对宇宙宏观世界、对核物理学、生命科学等微观世界的探索。影像的编辑方式和操作体系似乎成为人类的第二语言，我们越来越依赖它们，又受其制约。个人的思维逻辑越来越多地被影像叙事所替代，思维深度越来越多地让位于观看速度，现场自然光越来越多地让位于手机银屏光。

现存有三重世界：一个是现实世界，一个文字和话语描述的世界，一个是影像世界。这三个平行的世界，相互作用和影响，相互纠缠。

在这样的新时代，摄影的作用被削弱或消解了吗？没有，相反，在不知不觉间，其作用被加强了。只是这种加强，还没有被人们普遍、自觉地意识到。现在认识和理解摄影是什么，要突破旧有理念，建立起一个新理念。

1. 作为光绘的摄影，是面对现实的快手光刻机；
2. 作为可调节距离、时间、空间的转换器，是"大写""特写"

事物的特型笔；

3. 作为激发视觉思维的表达形式——是用四条边框看世界的视觉训练场；

4. 作为科技与艺术的完美结合，其技艺一体化——是认知与表达比翼双飞的同体器；

5. 作为视觉化的记录，让影像成为历史文献主体——是时光之锚，曾在的证明；

6. 作为解剖结构的显微镜，是打开细节的柳叶刀；

7. 作为面向生活的变相之眼，是固定人物关系的生活之铆；

8. 作为与现实世界建立联系的通道和媒介——是开通现实之粒子流；

9. 作为运动方式的快速凝冻器，是抓取物性的金刚手；

10. 作为发现之眼——是社会现实里照亮被遮蔽事物的探照灯；

11. 作为万物汇编——是打捞和凝聚记忆的快艇；

12. 作为生活方式——是影像生活的 T 台。

（写于 2022 年 9 月）

► Times

二　　　　　　　　　　　　　　　时　　代

# 摄影，在这个特殊的季节

2007年底和2008年初，对于中国摄影人来说是个特殊的季节，两道截然不同的景观同时呈现：一方面，是"老虎门""艳照门""羚羊门"等事件此起彼伏，令人应接不暇；另一方面，南方多个省区遭遇大面积暴雪冰雨，郴州、都匀等几个遭灾最严重的城市几乎就是冰城。大批摄影人不顾严寒，放弃春节与家人团聚，坚守着摄影的"在场""目击"和"见证"的特性，辗转在抗灾一线，试图用相机"为社会留真、为时代作传"。

并置于我们眼前的两道景观发人深思，多年前摄影界有识之士关于摄影造假与图像滥用的担忧，终于演化为扑面而来的现实。就目前的态势看，建立和健全摄影行业规范已经刻不容缓。如果没有明确的、具体的行业规范，如果假照泛滥，那些不畏艰难险阻去实地采访、拍摄的摄影人的行为价值就会被无限贬低。

我们欢呼数字技术、图像修改合成技术和网络传播技术，这些技术给我们带来了出乎预料的解放，使摄影普及到广大民众的日常生活之中。但是，这些技术无限制地使用，确实摇撼着半个多世纪以来依靠全世界新闻和纪实摄影工作者的职业操守而建立起来的，关于新闻摄影和纪实摄影真实性的信念。与此同时，这些技术还使影像日益泛滥，使我们把真真假假的图像世界当成第一现实，而第一现实却被遮蔽起来；发明摄影的原初目的是使我们接近客观世界，而现在却使我们只看图像看不到客观世界。摄影界目前这么多的假照事件，使人对摄影的真实性将信将疑。而我敢肯定，这些被揭露出来的假照片仍然是少数，这些照片局限在摄影比赛的大奖上或重

要事件上，被人们盯得很紧；而那些比赛中一般入选的照片呢，日常生活类新闻、纪实照片呢，就都没有问题吗？

从根本上说，新闻照片和纪实照片的作假，不能归罪于技术，问题出在使用技术的人身上。在胶片时代，新闻照片一样有合成的；在数码时代，大量的新闻照片仍然是真实的。说到底，拍什么、怎么拍和怎么用，是操作者决定的。也许有很多愿意后期修改的人会认为，我拍到的照片不够美，加减一些元素和意象会使照片更完美。殊不知就新闻和纪实摄影而言，真实性、认识价值才是第一位的；审美价值是第二位的，把审美价值置于认识价值之上，把讨好和美化拍摄对象（或者相反）当成了旨归，就违背了新闻和记录的根本原则，失去了原本的价值。而新闻摄影和纪实摄影如果失去了对真相的追求和见证意义，就会失去许多人所从事的这个行业。

能发现摄影界这么多作假事件，是社会进步的表现。首先是拿相机的人多了，在大多数新闻事件中，都有不止一位拍摄者，拍摄者之间可以相互监督；其次，网络作为一个互动的平台，众多民众的参与，才使民主监督成为可能。要知道，群众的眼睛是雪亮的，假照隐匿着，无人注意，一旦冒头，就难以容身。在这样的条件下，建立全国性的行业规范和行业自律机制，已经有实现的可能。摄影界众多人士的呼吁，需要倾听；发达国家在这方面的成熟的规范，可以借鉴，总之，摄影行业规范的建立势在必行。

这个特殊的季节，应该成为中国摄影发展的重要拐点。

<div style="text-align:right">（原载《中国摄影家》2008 年第 4 期）</div>

人类的通信方式不断改进，通信速度极大提高。按理说，相比于过去用走路送信、驿马报信、飞鸽传信，现在的通信时间缩短了，指尖一按，消息便到，时间应该更充裕才是，但我们感觉时间不但没有增加，反而更加不够用了。这是为什么呢？

做杂志的人，一期一期做下来，喘不过气；做摄影活动的人，诸多计划一桩桩、一件件刚刚落实，"咣当"一下，新的一轮又开始了——在一场场飘然而至的大雪中，在南南北北应接不暇的摄影活动里，2013 年又来到了。

2011 和 2012 这两年，摄影业界流行相机袖珍化、便携化，这是在 21 世纪初数码化、大众化的浪潮之后，伴随着"微电""单电""微单""无反"这样的新概念出现的新浪潮。经过这个浪潮之后，数码摄影日常生活化的目标终于实现了。我们可以不用带着很重的相机爬山过河，也不用端着沉重的大铁块儿瞄来瞄去了，在高像素手机和无反相机美妙的快门声中就可以完成很多拍摄。

一门艺术，如果因为技术问题只有少数人才能从事，那它还不是成熟的艺术形式。文学从"吭吓吭吓"派开始，音乐从原始人的歌喉里就发出了，绘画从岩画里就孕育了，这些艺术人人可为、时时可为（当然有水平高低，这是另外一个问题）的历史已经历了几千年。与原始人就开始创作了的舞蹈、音乐、文学、绘画等艺术相

比，摄影到今年相机袖珍化后，才变成人人可为、日常随时可为的活动，这是多么不容易的事情。这是一个不能忽略的现象，这是摄影艺术真正的开始，是摄影艺术事业的新起点。站在这个新起点上展望未来，我们看到了大众涌动的激情和无时不在的拍摄行为，其中很多人会成长为摄影艺术家；而回望170余年的摄影历史，我们看到了摄影艺术的"史前史"，那是一代代的先驱钻研摄影技术、拓展摄影语言内涵和外延不懈奋斗的光辉历程，他们以某一个方向上的努力在"摄影能做什么""怎么做"的问题上拿出了自己的作品，建立起一座座丰碑，这其中还有很多跨越胶片与数码两个时代的人物，他们运用数码相机，又开始了新的探索。

一门艺术，如果只有少数人才能从事，那它的发展将大受局限，因为表达和展示的欲望是人人都有的，只有人人都有能力干，才能通过这门艺术形式释放各种人的艺术才能，从而催熟这门艺术；也只有在技术障碍消除之后，人们才能心无旁骛地从事艺术创作，产生更多更好的艺术作品。因此，从这个意义上说，摄影的新时代来临了。

在新的起点上，我们需要思考摄影艺术表达的更多可能性，更需要厘清摄影类别的界限，同时也要更翔实地回顾先驱们一次次富有启发性的探索，在薪火相传的"摄影式观看"中，奋力拓展摄影

的内涵和外延。

　　摄影，已经变了，变成每个人都能运用的表达手段。需要用尽心力思考的，是用这个手段表达什么和如何表达。不要再以能够拍几张漂亮照片而沾沾自喜了，因为同说话一样，谁不会说几句漂亮话呢？问题在于，如何将摄影做进学术文化里，做进艺术领域中，在内容上专题化、形式上风格化，积累自己的影像库，走出自己的路。

　　摄影是美好的生活方式，是有效的记录手段，是激发思想的视觉艺术。新摄影，新征程，让摄影人沿着各自的目标，向前奔跑吧！

（原载《中国摄影家》2013 年第 1 期）

# 关于生命—— 从沉痛到激越

　　地震，对我们的影响很大，教育很大；奥运会在北京举办，对中国来说，影响也很大，有的人甚至说"奥运改变中国"。但这两件事情，我一直没想到它们之间有什么内在的关联。

　　直到最近这两天，我才明白，这两件大事之间，在生命的意义上，是有内在联系的：地震是人类不能掌握的地壳运动，它以最残酷的形式毁灭生命；奥运会是人类策划和执行的活动，它从速度、力量、韵律等各个方面展示生命的最佳状态。地震让我们体验生命的压力和无奈，奥运会让我们体验生命的璀璨和张扬；地震让我们在巨大的打击下沮丧沉痛，奥运会让我们在激烈的搏击中昂然奋起；地震让我们痛惜生命，奥运会让我们赞叹生命；地震让我们学会思索，奥运会让我们学会竞争……

　　回想为国殇而悲怆的 5 月，展望迎奥运热情似火的今天，我们先经历失去生命的痛苦，然后再体验生命运动的高峰，自然灾难与人类计划就这样不期而遇，令人感慨万端。

　　作为一种文化记录手段，大地震产生大量动态和静态影像。这些影像既有新闻性的信息，也蕴含着情感性的因素，比如地震现场握着笔的那只手，废墟内外相握的两只手，为同学举吊瓶的学生，"敬礼"娃娃等人物形象，都给人留下极为深刻的印象。是这些影像把所有人的心灵直接而快速地联结在一起。不但如此，这些影像

中的代表性照片，还将进入历史文献，成为一种形象化传承。

在上期刊发的奥运专题中，我们对国内各大新闻通讯社摄影部进行了采访，他们秣马厉兵，已经进入临战状态。体育摄影就是要用数字影像技术把现代奥林匹克创始人顾拜旦《体育颂》所描述的美景和感人之情记录入史。我们相信，中国的体育摄影遇到了最好的机遇，今年一定会有更加动人心魄的作品出现，我们拭目以待。

第7期《中国摄影家》实现了改版。在我们眼里，《中国摄影家》是有生命的，如同一个小孩，我们对他辛勤培育、百般呵护，也期待摄影界同仁给他有益的帮助。我们知道，他还有许多不足，但他在健康成长；他的力量虽不够大，但足够执着、足够坚定；他一样需要面对生命的考验，就像我们国人，经历了地震的沉痛之后，从中顽强走出，走向生命的激越与辉煌。

（原载《中国摄影家》2008 年第 8 期）

# 八月的思绪

八月，是奥运月，北京乃至全国的工作重点，都在奥运上。在杂志社按部就班的工作中，我们也感受到了强烈的奥运气息，如车辆单双号上路、地铁安检、回京实名购票、自驾车回京的检查，等等。在奥运的日子里，整个社会有两个观念被大大强化了：一是安全保卫的问题，二是环境保护的问题。大家感同身受，十分理解。我想这也是一种社会的进步吧。

《中国摄影家》自第 7 期改版后，又出版了第 8 期、第 9 期。我们接到了摄影界许多人士的来信，对改版给予了诸多的肯定，对我们给予热情鼓励。杂志如同自己的孩子，一出生就得到重视，预示着他美好的前景，我们杂志社全体同志深受鼓舞。

给我们来信的，有各个方面的专家，也有普通读者，大家普遍认为杂志的信息量增大了，内容丰富了，关注现实的学术内容增多了，与摄影人的心理距离拉近了，可读性、趣味性增强了。但我们知道，要把各个栏目的内容持续做得有深度、有新意、有看头儿，还需要付出更大的努力，也需要摄影界的朋友们更多的帮助。

现在人们见面，三句话不离奥运。奥运会，虽然是体育运动会，但它所带动的，远不止体育。在家门口拍奥运，对于摄影人来说，这确实是个难得的机遇。但据说为了保护版权，看现场比赛，除了约定媒体记者外，普通观众不能带单反相机入场。这着实让摄影人

着急，但专业赛场上拍不了，场外也一样出好照片，专业赛场上的角逐固然精彩，运动场外也会有难忘而意义深刻的瞬间。我们还是静下心来，好好拍吧。

最近两年，摄影活动更加频繁了，往几年九月是最忙最热闹的，摄影节一个接一个，可以连着赶场；今年从年初开始就此起彼伏，让人应接不暇，北京有摄影季，上海有国际摄影节，广州有艺术展，山东有当代国际摄影双年展，湖北宜昌 809 艺术村有当代影像展，平遥、连州仍有艺术大展，还有为抗击冰雪、地震等灾害而举办的展览穿插其间，更不要说在 798、宋庄和竞园等这样那样的艺术馆、美术馆举办的数不过来的个展、主题展和各地政府为开发旅游资源而举办的摄影比赛了。值得注意的另一个现象是，许多摄影家或策展人开始做自己的影廊、画廊、工作室。如在北京，大山子那一片儿，今年多出了好几家摄影人开办的画廊；宋庄开始有摄影家开办的艺术馆，在其他大城市的固定区域，也出现了这样的现象。

我常常想，摄影术已经发明 170 年了，走到今天是一个漫长的历史发展过程，但从时间长河看也许仅仅是开了个头，他的少年时代才刚刚到来。

<div style="text-align: right">（原载《中国摄影家》2008 年第 9 期）</div>

　　我们大多数学摄影的人，喜欢往外跑，到雪乡去，到额济纳去，到坝上去，到元阳去，到霞浦去，到徽州去，到哈纳斯去；有条件的，还要到南极、北极去，到肯尼亚和智利去……在大家的意识里，摄影首先是旅行。

　　我们带回了各地的美景照片，与家人、朋友共同欣赏，一边展示，一边讲解路上的奇遇和劳苦。当家人和朋友看到照片发出啧啧赞叹时，我们的心里美滋滋的，别提多惬意了。

　　然而，多少年过去，我们面对自己拍摄的大量美景照片，怅然若失。我们只顾看外界的自然和风光风情了，自己的家人早被忽略和遗忘。甚至有的人，因为长年累月往外跑，与爱人的感情疏远，与家人疏离……

　　平心静气地坐下来，想一想这个问题吧！

　　一天天老去的父母，你认真看过他们的脸吗？你发现了他们一天天的变化吗？你认认真真地为他们拍过肖像吗？你记录过他们的生活状态吗？你发现了他们目光里的沧桑、脚步中的蹒跚、项背的坡度了吗？

　　与你厮守的爱人，为你支撑家庭的爱人，为你生儿育女的爱人，容忍你所有缺点的爱人，也在一天天变老。但她（或他）就像你的手和脚一样，不出问题你是感觉不到她（或他）的存在的。很多时

候，我们关注着外界，却忽略了他们的状态。即使偶尔特意为你变换一下发型或衣着，你也熟视无睹。

也许，对于孩子，你关注得多一些。孩子小的时候，你还拍他们，随着他们一天天长大，你拍的是否越来越少？也许你会看看作业本，问问考试情况，遇到成绩不好的时候，说不定你会给他们讲大道理，或者讲自己小时候生活怎么艰苦，如何不畏艰难、勇于进取的经历。但作为摄影者，孩子每月、每天的变化你注意了吗？是不是只管把物质条件提供好，精神方面则托付给了保姆、老师或空气，而很少从镜头里看他们啊？

时代正在迅速变化。摄影，是形象的记录工具、视觉思维的表达工具、直观快捷的传播工具。自21世纪数码摄影普及以来，家庭的重要事情都有记录，比如给老人做寿，年轻人结婚，孩子过满月，等等。但对摄影人而言，这样远远不够。我们还要在平时用力，以摄影的方式关注家人。通过镜头看过去，会使我们看得更认真和清楚；通过影像去记录，会使我们积累起一个个家人的生命史。以前的家谱是由名字构成的，组成一个树状的图表。今后的家谱，在每个人的名字后面，都有一个影像库，库中是这个人生命轨迹的影像档案。

如果你这样做了，你就不会在父母离去时追悔莫及，当你想念

他们的时候，可以播放他们的音像，从而在精神血脉里找到做事做人的支撑力量；如果你这样做了，当你的孩子举办成年礼的时候，你可以为他举办摄影展，把各个年龄阶段的肖像、活动呈现出来，顺便做一个画册和光盘送给他，请他的同学和老师一起来观看，这是最好的礼物；如果你这样做了，你会珍惜你的爱，发现你的爱情之源如何穿越柴米油盐酱醋茶的单调重复，留下弥足珍贵的视觉记忆。

关注外界，往外跑吧！但同时，要关注身边的人，关注自己的家，为家人做好影像档案！

（原载《中国摄影家》2013 年第 7 期）

伊春库尔滨河上　2013

鄂尔多斯的云气　2010

# 六月的解读

影像传承历史，瞬间感动世界。

以往的历史，都是文本中的历史，是字里行间、绘画和考古实物中的历史。所有这些都是解说和想象的历史，历史场景和细节的直接视听是无法复原了。摄影术发明后，人类有了另外一种历史：影像中的历史。这种历史图像是摄影者的目击，以直观、形象、真实的方式再现历史上的人类社会生活，不但具有见证性，而且具有传承性。这种图像与文本相互参照和映照的方式，能够更好地帮助后人感知和认识历史。

今年6月，是我国革命摄影的奠基人之一、著名摄影家石少华的90周年诞辰。本期刊发了他的部分代表作品和专家的评介文章。这些作品承载着革命战争年代中国人民的光荣历史，承载着民族精神，也蕴含着我国老一辈摄影家的内在思想和风格；这些文章从多个角度帮助我们理解摄影和石少华曾经做过的工作。我们在影像中阅读历史，也在影像中感悟摄影本身。

此外，本期叙事栏目刊发了绍兴、金坛两地摄影家在20世纪50至70年代拍摄的老照片，以及工树洲拍摄的同一年代民兵训练的照片。这些照片一起组成了那个年代的影像化历史。

本期国际栏目刊发了外国摄影家拍摄的两组儿童照片，拍法不同，主题意趣相互比照，以此在国际儿童节之际表达我们对儿童摄影的关注，也希望国内摄影师更加关注儿童，在儿童摄影方面有更多的创新。

本期刊发了两组以女性为拍摄对象的作品：一组是何肇娅拍摄的上海女性，表现上海女性在上海传统建筑和场景下的神态，作家程乃珊对此写了评论文章；一组是杨勇拍摄的广州女性，这些70后、80后女孩子在各种场景中的万千神态，还有评论家栗宪庭的评论文章。我们试图让读者比较两组照片观看方式和摄影角度的不同。

本期论坛刊发了盛希贵回顾总结"华赛"四年来中国摄影人获奖情况和评奖机制等问题的文章，刊发了冯建国谈摄影教育和摄影作品收藏的文章，相信会给读者以很大的启发。

需要说明的是，自下期开始，《中国摄影家》进行改版。改版后有15个版块，在保持学术栏目的基础上，设置了更加实用、更加贴近实际需求的版块，并开辟了技术和器材栏目。我们希望能够与摄影人和广大读者建立更加密切的联系，把各个栏目做得丰富多彩，把整体内容做得生动而扎实。

恳请您的关注和支持。

就在本期付梓之际，地震发生了，我们联系奋战在灾区一线的摄影家，以"特别关注"的形式做了专题。

（原载《中国摄影家》2008年第6期）

靠　濮阳　2015

今年，不断有机会看老照片。许多摄影家、传媒工作者，都在自发地回顾改革开放 30 年的历史。大家一起从那个年代走过来，有说不尽的沧桑、品不够的酸甜。

看到照片，我们就回到了那个年代。从 1976 年四五运动、毛泽东逝世，到恢复高考、实行联产承包责任制这些大的历史事件；从冬储大白菜、大龄青年婚礼，到街头流行喇叭裤、牛仔裤、霹雳舞这些民间社区生活；从第一代打工妹的匆匆身影，到第一代"大哥大"的挺阔模样；从街边嘶哑的叫卖，到娱乐城里的乜斜眼神；从"希望工程"到"幸福工程"；从"股疯"到"房虫"；从唐山到汶川；从亚运到奥运……无不在影像中自我呈现。这种呈现无言而执拗、平静而强烈，许多人物关系和场景，都是那个年代独有的、无法重复的，只有那个时候才会有"霹雳声呵斥霹雳舞"，才会有照片"照一张 4 角（背景免费使用）"和"倒爷""盲流"这样的标识语。对于 90 后的青年人而言，这些影像的意义也许飘移不定，需要费尽口舌才能给他们指明照片中人物关系的独特之处，但对于从那个年代走过来的人而言，其所指鲜明且有确证作用。

看这些照片，如同沉浸在影像的大海里，可以回顾生命历程中的关键之处，历数自己的成功与失败、明智与愚蠢、自豪与自卑……影像给了我们比文字更加真切的历史，影像给了我们自我观照的镜

子，影像给了我们些许温暖和诸多勇气……

留下这么多的影像，首先要感谢经济的发展和技术的进步。如此澎湃的影像之潮，是照相机进入百姓家庭引起的，而且以经济条件不断改善、生活水平不断提高为前提。没有1978年以后的改革开放，没有经济的迅猛发展，就不会有我国30年来的摄影事业大发展；没有改革开放，没有百姓生活水平的提高，摄影也不会这么迅速地普及。当然，摄影技术和工艺壁垒被数字技术突破也起了很大作用，特别是2000年以后数码相机的普及和近两年来手机摄影的风行，极大地解放了摄影生产力，彻底改变了摄影是少数人专用工具的局面。

当我们面对一幅幅、一组组影像记录的时候，我们尤其要感谢记录了30年历史的摄影家，因为这些记录已成为中华民族的集体记忆，长存在我们的心中。从20世纪70年代末到现在，他们用锐利的目光，通过一个个方框，发现和记录社会生活中具有时代特征的场景和表情，有时他们所做的工作，正如朱大可先生所指出的，帮助社会发现盲点，促进社会各个阶层之间的理解和社会公平。他们一方面继承了影像记录历史的伟大传统，另一方面给影像世界增添了新的内容。这些摄影人的名字有很长很长的一串，从知名的到不知名的无法尽数，更有一些人已离开了这个他所穿行、面对和思

考的世界。在这里，在纪念改革开放 30 年的日子里，我和中国摄影家杂志社的全体同仁，向这些摄影人表示崇高的敬意和无尽的感谢！

本期纪念改革开放 30 年特别策划，选取了五位摄影家提供的照片，从五个角度反映了历史的巨大变迁，但这只是掀开了影像历史的一角。在 2009 年新中国成立 60 周年的纪念活动中，我们还将陆续展开历史的影像化讲述。

期待您的参与。

（原载《中国摄影家》2008 年第 12 期）

# 摄影，到深处去

在摄影实现大众化、日常化之后，社会公众对摄影人提出了更高的要求，摄影人自身也在寻求新的突破。

这种突破，除了在观看方式上下功夫，朝影像观念艺术的方向转弯，还可以在传统的道路上继续往前走。继续往前走，就是往深处走——往大自然的深处走，往社会生活的深处走，往人类的心灵深处走。

只有到了深处，你才能见常人所未见，拍常人所未拍。

往大自然的深处走，不是站在高速公路的边上瞄几眼就走，也不是乘坐索道滑行车一带而过，更不是乘坐越野车在呼啸声中荡起尘土然后回到酒店边喝酒，边陈述自己的摄影理想。以上这样的行走得来的看法，都是我们在都市里想象出来而找到的心灵对应物，是自然的表象，而不是自然生态的系统本身。到大自然的深处去，要求我们抛弃所有的交通工具，凭借自己的两条腿行进，用足底触摸大地，用耳朵倾听草的细语、沙粒的呼唤，无论在炎炎烈日下，还是在数九寒冬中。到大自然的深处去，要求我们住在野外，头顶是天，脚下是沟壑，身旁是巨石嶙峋。到大自然的深处去，要求我们全天候地体验、四季中观看，不能在他人带领下只看自己想看的那一个瞬间。

往社会生活的深处走，不是一个小时走两公里的"扫街"，不

是进了人家吆五喝六地按照既定八股方式摆拍，也不是故意钻到脏乱差的地方寻找倒卧者，用 12mm 的广角贴近人脸肆无忌惮地夸张拍摄，更不是钻进人群，镜头向上，盲拍大腿上的肉，而是要求我们作为一名普通百姓去接触百姓、了解百姓、认识百姓，体验生活的底色、动人的细节和生命存在的质感；要求我们真心关心他人，热切帮助他人；要求我们坚守人性的善良，超越自我的局限，发现和呈现人的尊严；要求我们一不怕苦、二不怕死地捍卫事实的客观性和人类对真相的渴望，维护影像的力量。

往人类的心灵深处走，不是要忽略自我体验，而是要从自我体验里延伸出可沟通的精神内容；不是待在屋子里自怨自艾，一百遍地重复自己的忧伤和愤懑，刻意用阴暗的影调涂抹一切物象，然后自我欣赏，而是要在自然、社会的深处，为你的所处所在发出马儿嘶鸣般的啸叫；不仅是用镜头"小资"似的玩点"痛"或"快乐"，而是要在爱欲与文明的冲突里，深刻展示人类的痛；不是为痛而痛，而是真的痛；不是仅仅有痛，也有奔放和狂喜。总之，要有作为人的生命体和社会关系结合体的全面体验和呈现。

在以上所述的深处，才可能有融入了灵魂的新视觉。这种新视觉才不会是纯技术地把玩和炫耀，才不会是一个机械师或化学家的实验。

　　世界迅猛地变化，4G 时代来了，人们会更加沉浸在虚拟世界里，更加对身边和眼前的事物视而不见。在 2013 年末，如果你问一个从地铁或高铁上下来的人："刚才站在你左边的是年轻人还是老人？"他会告诉你是一个女人，没理会年纪；到 2014 年末，你再向一个下车的人问："站在你左边的人，是男人还是女人？"他会说不知道。

　　然而，世界再变，心灵需求没变；摄影的方式再变，对往深处走的要求没变。

<div align="right">（原载《中国摄影家》2014 年第 2 期）</div>

青山关长城　迁西　2009

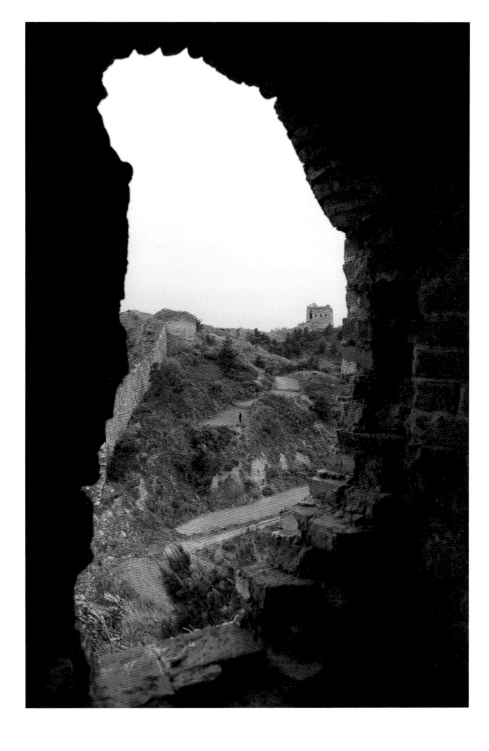

长城　涞源　2009

# 影像"中国梦"

由中国艺术研究院主办、《中国摄影家》杂志承办的"中国人中国梦"大型摄影艺术展将于2014年8月24日在国家博物馆展出。这个展览用了近一年的时间策划、征稿、评选和设计、制作,相信会成为一次不同凡响的"中国梦"优秀摄影作品的荟萃。

"中国梦"作为一个感受、认知、理解当下中国和时代的核心词,引起了社会广泛的讨论。这个核心词把亿万中国人凝聚起来,有最大的利益宽容度、最多的思想共识、最强的情感共振。这个梦是中国传统文化中长出来的梦,带着个人与家国的血脉融合,揣着"己所不欲,勿施于人"的体认,透着黑头发、黑眼睛的光亮,染着土地和皮肤的黄色,在一眼望不到头儿的长城的绵延中,酝酿和生发,感染着地球村的公民。它把过去、现在和未来连接在一起,把国家、民族和个人熔铸为一体,它是五十六个民族中你的梦、我的梦、他的梦。

摄影,因其相对的客观性,更容易走进历史;因其直观和快捷,更容易凝冻形象;因其现场性,有很强的感染力;因其选择性,能够体现价值走向;因其瞬间性,能摄取行为和过程的高点……理应成为抒写中国梦最直接有效的方式。作为摄影人,用摄影的形式,多方位、多角度、深入而系统地拍摄和反映民族复兴的伟大历程,理应成为时代主题。汇聚正能量,抒写中国梦,理应成为我们的摄影之梦。

"中国梦"的摄影,需要以全球视野,动态地把握,系统化地梳理,历史地看待;需要以中国人的主体精神,记录和呈现出中国百年来自然、社会和人的客观面貌;需要从百姓民众的进取和创造

中发掘中国精神；需要在日常生活和社会巨变中梳理和呈现出中国道路。"中国梦"的摄影，可以有无数的机位、无数的瞬间、无数的角度和无数的专题来表现，但最根本的，还是需要我们深入生活，以人民为主体对象，以赤子捧心的热忱，深刻认识社会历史的客观进程，深切体悟人民群众的根本利益和情感所在，从而拿出能够与时代要求相匹配的作品。

我们要在摄影观看中提炼中国表情，用真情影像讲述中国故事，在影像梳理中凝聚集体记忆。中国人在影像中的主体性，并不是摄影术一推广就自然获得的。六十多年前的中国人，在西方人的眼中和心里，是愚昧、麻木、极度贫困的奇怪动物，是摄影中摆布、猎奇和肆意夸张扭曲的对象，以大量的西方人拍摄的 19 世纪中后叶及 20 世纪前叶的影像为证，真正平等待我之影像有几何？如今，中国人自信地走在地球表面的任何一个地方，我们也能从容地看中国以外的世界，拍形形色色的外国人了。这是摄影中主体性的觉醒，是国际摄影中一个梦想的实现。

如今，摄影之眼已经突破暗光的局限，延伸到了黑夜；突破水深的局限，延伸到了海底；突破天空的局限，延伸到了外太空；突破机体的局限，延伸到了生命的体腔……我们只有更好地运用影像，才能立体化地发现当代的中国人，全方位地塑造出民族复兴的中国梦，搭建起我们民族集体记忆的长廊！

相机在行动，拍是硬道理，影像"中国梦"！

<p align="right">（原载《中国摄影家》2014 年第 8 期）</p>

2012 年后，新技术快速推进，使摄影实现了大众化、日常化，伴随"百年未有之大变局"凸显和中华民族伟大复兴不断挺进而带来的历史意识的增强、艺术创新的呼唤，中国摄影艺术近三年来的发展，体现为在守望本体与艺术嬗变两个方向上的努力和诉求。

## 一、影像与历史渐进视域融合

2018 年，全社会借助影像对改革开放 40 周年历史进行多层次、多方位、多角度的回顾，成为近三年以图证史、图史走向视阈融合的开端。①

首先，是国家层面影像化的改革开放 40 周年历史记忆的建构，国家博物馆展出的"伟大的变革——庆祝改革开放 40 周年大型展览"就是明证和体现。这个展览以影像、图表、文字、言语和实物及模型等形式，建构起了一个系统化的话语系统，与习近平总书记在庆祝改革开放 40 周年大会上的讲话相呼应。在这个展览中，影像的运用极具代表性，充分发挥了摄影现场性、客观性的特征，用不可重复的历史瞬间印证了习总书记对改革开放的高度概括："一次伟大觉醒""一次伟大革命""重要法宝""关键一招"，并以令人信服的见证方式凸显历史进程中的节点细节。以此展为思想统领，全国各地、各行业都对本地区、本行业 40 周年的改

革开放历程进行了影像化的回顾，所有这些，构成了"影像中的改革开放史"。

中国摄影业界在改革开放 40 周年纪念活动中，立足于"影像记忆"的梳理，请大批纪实摄影家出场，或者他们主动出场，在各种媒体上，以系列化的形式、专题性的内容，不断呈现中国社会这 40 周年的各个侧面，他们以自己特有的方位感、角度和时代意识，一方面重温走过的场景和道路、记忆中的人物与形象，另一方面从历史建构的角度，再次重温摄影的记录职责、影像的客观力量和摄影人的天职与任务。这其中，北京国际摄影周"时代与方位——中国当代纪实摄影家作品展"在影像叙事中特别注重时间轴上日常生活现场的呈现，并试图在空间方面建立起摄影家的方位感。

2019 年，全社会在 2018 年借助影像对改革开放历史的回顾基础上，进一步把时间上溯到 1949 年，回望共和国 70 年的历史。在习近平总书记在中华人民共和国成立 70 周年纪念大会上的讲话引领下，"影像中的历史"和"历史中的影像"二者交融引发人们对影像属性的进一步探究。中国摄影业界立足于历史梳理，请策展人和大批纪实摄影家出场，以系列化形式、专题内容，重温记忆中的人物与形象，从历史建构的角度，强调影像的客观力量。这其中第十二届中国艺术节摄影展和北京国际摄影周的"影像：时间与记忆"主题展都是其中的重要代表。

2019 年末到 2020 年，新闻摄影仍在向前发展。面对抗击疫情

和脱贫攻坚两大主题，摄影记者拿出了优秀答卷。在武汉封城期间，十余家中央媒体记者分几批奔赴一线，多角度去记录抗击这一灾难的过程。中国摄影家协会派出摄影小分队在武汉一个多月的时间里，为当时武汉各家医院的医护人员拍摄肖像，拍摄各种生活情态、各条生活保障战线上工作人员的劳动场面。卫生健康系统宣传部门也组织了本系统全国范围的拍摄记录工作。湖北省摄协和武汉市的摄影人也组织起来，发挥近距离的优势，长时段、多方位拍摄了大量现场性强烈的作品。以上这些摄影人的努力，都体现了特殊时期的担当精神。疫情期间，大众参与日常影像记录的广度和深度又进一步延伸了。最直接、最生动、现场性最强的影像常常诞生于在场的业余摄影爱好者之手。最早网络上传出的影像纪录片《封城》（9集）是一位身在武汉的年轻人拍摄的，后来的一部《方舱日记》是一位病人拍摄的。回顾一下，近年在网络上点击量最高和传播面最广的照片，大都是各种职业的影友拍摄的。

与抗击疫情同时的是全国范围的脱贫攻坚战，如火如荼。全国各地的摄影组织，一方面记录抗击疫情的过程，一方面深入脱贫攻坚战一线，跟踪拍摄，有的以贫困户为线索，有的以扶贫干部为线索，有的以新村建设为线索，展开观察和记录。不少地域摄影人，把该地的老照片与新影像进行同机位、同框比较，效果强烈。非常时期，有意识地运用影像建构集体记忆、民族记忆和国家记忆，这是历史的责任与使命。

　　将社会纪实影像加以梳理，涉及的学术话题很多，总体来看，是影像与时间的关系问题，涉及影像与历史的相互嵌入和视域融合，社会纪实摄影的价值和当代延续，影像生成中的意识和无意识，指涉现实与虚拟现实，集体意识与个体意识，影像与记忆建构，影像与文本和传播等问题。这样的讨论和研究，对于推进摄影艺术的学术积累，大有裨益。

　　影像与时间的关系是三年来摄影界策展人和参与展览出版的纪实摄影家思考的中心点。大批从 20 世纪四五十年代走过来而忽略身边现实的艺术主张者，面对众多摄影家这个时段同时拿出的系统化记录各个年代生活的照片目瞪口呆。在内容有无的问题上，摄影是"有胜于无"的绝对主张者。不管出于什么原因和目的，部分人坚持面对现实生活拍摄了四五十年，他们的影像，作为"时间的遗址"，成为过去事物"曾在"的证明[2]，成为那个年代人们记忆的温床和追忆的引语。在大量类似影像中，一批文字说明全面而准确的影像还被运用到国家出版和发行的历史纪录片和历史文献中，成为话语体系和文字链中支撑性的力量。

　　面对来自不同地方的摄影家的影像，虽然很少有人去比较摄影家的个人叙事风格，但是有不少人不厌其烦地谈论影像与真实性的哲学关系。有人试图以哲学层面上的全称否定判断将这样的影像价值一笔勾销；也有的人试图用这样的静态默片来彻底复原历史现场，但由于其沉默而遗址般的晦涩而很难达到声情并茂的效果。这

样的影像，是摆在摄影评论家、图片编辑和策展人面前的一个难题，它们是散碎的生活切片，同时散发着思想光芒；它们大多难以系统化地说明具体事物的发生发展过程，却铭刻着时间的划痕，积淀着生活的底色。在光刻和绵延的双重制约下，"过来人"能深深体悟其中透现出的中华民族砥砺前行的力量和生命存在的质感。海德格尔曾经说，艺术作品存在于"历史"和"物质"的缝隙和张力之间。我觉得这个判断可以运用于面对现实实拍得来的影像上，这样的影像有说明性，连接着物化存在，也连接着主观认知；一方面它们有面对历史言说的成分，一方面又受制约于电子的物理运动或胶片的化学变化。从摄影的本体属性来说，一个视点下的空间透视关系和具有整体感的主体选择，是生成影像空间维度上的张力；有意识的画面营造与无意识的客观信息流露，形成美学和历史学的张力；而以瞬间的方式凝冻永恒，则是影像与生俱来在时间维度上的第三种张力。

　　"历史"，实质上是关于历史的话语体系、文本、影片；而"物质"，指的是话语中所指涉的现实存在。无论"历史"多么完备，它与现实之间总有缝隙和不能接续之处。艺术，把这些缝隙和不能接续之处的感觉、体验，以情感与形式一体化的方式加以补充表述和呈现。"艺术和大规模视觉文化之间的区别逐渐淡化甚至消失。"③视觉文化的成果会融入历史，历史文献不会停留在文字上和话语中，会越来越多地靠影像与影像的说明和编辑来完成。影像与语言文字

双重叙事中的对抗和融合是需要认真对待的技术问题，也是艺术问题。如果说历史是框架和主干，那么艺术常常体现为血肉和气息。所以，历史文本与文学、影像等文本是互为语境的关系。从各种摄影机构比较单一的宏大叙事到大众摄影进入平凡、微观的日常生活，进行活性流变式的观察，无疑是社会的进步。那些更接近百姓内心感受的影像化的个人生活史，仿佛古代的笔记小说、稗官野史一样，可以作为正史的补充。社会纪实摄影的价值，就在于此。

此类影像生产和传播，关乎现实、历史的描述和大众记忆的生成、建构。在当代中国形象的建构中，在人类命运共同体的书写中，影像的生产和传播，是很重要的环节。如何整理和编辑数不清的纪实性照片，如何让它们排队站好，结构成一个作品，言说一个故事，树立一个形象，有学术性，也有实践意义。以编辑来说，由于新时代影像数量几何级数般地增大，而立场和角度千差万别。所以在当下，如果让人们用影像述说过去，必然形成众声喧哗的广场效应，历史记忆逐步演变为数字化的影像文件包，很难不被弄成无法清晰阐释的一摊碎片而失去主题。从这个意义上说，图像可证史，也可乱史。"在 20 世纪的后半叶，我们便会面临一个悖论。一方面，录像及网络技术的时代，电子复制时代已经以前所未有的能力开发出视觉模拟和幻觉性的种种新形式。另一方面，对形象的惧怕，认为'形象的力量'最终甚至可能摧毁它们的创造者和操纵者，这一焦虑与形象制造本身一样历史悠

久……图像转向的幻想，对一种完全被图像所主导的文化的幻想，现在已经成为全球范围内真实的技术可能，这已真的成为我们所处的这一历史时期所独有的悖论。"④

## 二、新时代影像的特征

人类社会以加速度演化。黑格尔曾经预言散文化时代的到来和艺术的终结。海德格尔在 20 世纪 30 年代曾经说即将进入"世界图像时代"。马克思曾说一切坚固的东西都烟消云散了，一切新形成的关系等不到固定下来就陈旧了。⑤不稳定性和不确定性将成为互联网和物联网贯通全球、新冠疫情发生后的世界常态。⑥

### 1. 影像的玻璃墙

2003 年，数码相机取代胶片相机占据市场产品主体地位。之后的十余年里，快速普及。人类从凭借视听感官认识具体现实，转变为越来越借助于图像获取知识、了解事态。除了工作和交往的特定空间，人们都生活在网络世界里。在地铁、高铁的列车上，在广场、公园可以停下脚步的地方，在各种大小的房子里，到处都是看手机和 iPad 的人，看的内容相当大的部分是图像。人们对自己所处物理环境越来越没有感觉和记忆，沉浸在微信和抖音的圈子里，自顾自地对着屏幕做出各种表情。如果你问一个从高铁下车的人，刚才

身边坐着什么人,他(她)不是很清楚,充其量知道性别。在摄影家看来,摄影越来越成为一种全能方式,任何东西都可以确切地通过这种方式说出来,任何记录和表达效果都可以通过这种方式达到。2013 年微单的出现,使摄影实现了大众化和日常化。2018 年后,手机摄影像素和功能跃升,人们更加依赖手机。手机逐步替代了人,成为信息与活动实体,现场自然光越来越多地让位于手机银屏光,主体的人逐步空心化、肉身化。今后随着人工智能的发展,人日常生活中会把越来越多对事物的分析决定权委托给越来越全面掌握着数据的手机。

人们拍摄一切的理由就在于消费影像的逻辑。正如苏珊·桑塔格所说的,人们制造影像并且消费影像,从而需要更多的影像。照相机和手机仿佛是一剂催化剂,越来越快地消弭了认知的深度,从某种意义上说,影像也消费了现实。让·鲍德里亚曾说,现代社会正在无止境地生产出无原本的拟像文化,依靠电脑和人工智能的结构,以各种模式制造出比人的想象更有威力的想象产品。[⑦]

人类的认知、交往和沟通方式变了,存在方式就变了。我们人类一边生产和生活,一边用手机记录我们的生产和生活,于是出现两个人类:一个是物理世界中真实的人类,一个是影子世界中的人类。人类又似乎面对三个平行的世界:一个现实世界,一个文字和话语中描述的世界,一个影子世界。这种变化,不是一个很普通的变化。这种变化,不但深刻地改变了世界,也深刻地

改变了我们人类自己。影像不但是产品，也是思想；不但是纪录性的信息，也是艺术作品；不但从属于我们，也左右着我们；不但是当前现实，而且会形成视听化的人类历史教科书。影像作为电子运动基础上的虚拟现实，渗透进时间和空间，严重影响着人们对现实世界的认识，是"第二现实"，而人们越来越多地通过"第二现实"来传递信息和得出结论。影像，仿佛成为横亘在现实和人类之间的玻璃墙。

### 2. 影像与人类共同体

摄影从一种奢侈的行为——达官贵人消遣或职业摄影工作者谋生的工具，变成今天这样普遍的工具，是人类社会的巨大进步。现在摄影呈现"全民狂欢"的景象，人人拍、时时拍、处处拍；每个人都可以生产图像，并下载图像，网上传播日夜不停！浸泡在图像的大海里，我们不出门而看天下，通过影像感知来认识这个世界。网络以平面的方式存储、共享和无穷无尽地传播影像。一个现实世界，一个虚拟世界，"虚拟世界"介入现实空间，对现实进行阐发、复制或扭曲。这种现实空间和虚拟空间的对比、紧张和焦虑，人人都能体会到。"当摄影技术具有'一套公认的能够进行有效交流的符码'时，它的功能就像'语言'一样了。"[8]影像的编辑方式和操作体系似乎成为人类的第二语言，我们越来越依赖它们，又受其制约。个人的表述逻辑越来越多地被影像叙事逻辑所替代，思维深

度越来越多地让位于观看速度。

影像的玻璃墙，作为介质性的时空结构，因镜片及其组合的透射、折射、散射等不同，出现了其内容与现实之间的不同，又因拍摄者的立场和文化观念的不同，在现实观念建构的过程中，近乎条件反射似的影响着处于不同地理和社会位置上的公众。而编辑影像过程中文化区隔可以再次强化影像内容和意义的不同指向。"影像时空"如何更加如实地说明和呈现"现实时空"，是必须面对的问题。

在全球化逆流滋长和疫情严峻的今天，物理联系在很多领域和层面都被停止了，故网络显得更加重要，人们对网络的依赖性更强了。穿越文字和语言的隔膜，剔除不同阶级和不同民族之间的偏见，打破经济、宗教和文化的阻隔，使"影像时空"还原"现实时空"，促使不同国家和民族通过影像更加相互理解，减少对立，使人类更加紧密地联系在一起，建立起命运共同体，是需要人们共同努力的目标。

3.传播新特点

影像是一种介质，其传播形成个体化、直接性、漩涡状和波浪式几个特点。近三年来，人类对第一现实的探索，越来越多地运用影像手段，如对宇宙宏观世界、对核物理学、对生命科学等。日常生活中，人们也越来越习惯于自拍和发送。从影像传播上看，微信、抖音、快手等网络平台对影像传播方面的特征，更加鲜明地显示出来。这些特征概括起来，有下面几点。

1. 发布者原子化，个体人的话语权获得爆炸式的释放。抖音和快手是这个方面的代表性平台。只要有网络在，一个偏僻山村的青年人，如果他的拍摄有与众不同的内容特色，就可能被关注，甚至成为网红。而一个事件不论在哪里放生，其参与者或在场者，都可能把现场情况搬到网上，引发热议，形成舆论漩涡。世界在这个意义上从等级体系变成平的网络世界了，各个国家的社会发展进程都因此而加快。

2. 发布者与终端对象直接互动，实时对话和对视。在地球上有网络的地方，哪怕相距再远，二者也仿佛就在身边。在因疫情而处于隔离的时候，网络起到了全社会、全人类的组织和支撑作用。实时视听的方式，使个体交流直接性实现，一个细密的电子网络地球和数字化地球正在生成。

3. 人们结成群落，聚合与分散多重流变。人越来越多地在网络上结群，现实中蜗居。这些群仿佛一个个你中有我、我中有你的部落，时聚时散、有大有小。影像充斥在各个群落中，一旦有爆炸性新闻，就会形成漩涡状的信息潮，点式爆破，群落内迅速形成涟漪圈，涟漪圈之间瞬间同时发送，使 个信息短时间内被以几何级数增长的人知晓，这是真正的信息爆炸。

4. 影像信息如海潮一般，呈波浪式淹没与替代。一个接一个信息点式爆破，形成影像海洋中的波浪。前一个波浪还没有达到岸边，就被后一个波浪淹没和替代。

5. 网络世界是一个几近透明的世界。无止无休的电子运动和思维、表达活动，在网络上，也在人心里，发生作用，形成路径依赖。人一旦丢失手机，或被网络控制、被网络排除，瞬间就变成了盲人接近了"社会性死亡"，虽然肉身仍在，但日常活动陷入困境，恐惧感会笼罩着他。人对电子网络世界的运用，反过来导致被电子网络世界所左右。然而，这是一个回不去的、单向度的世界！技术一旦铺开，作为社会建构基础，就在既定的轨道上迅跑。

### 三、摄影艺术的守与望

摄影从时间的单向流逝中截取瞬间，同时框取和勒切出局部的现实空间，形成单帧的静态影像。两者是同时完成的，但是从摄影者的思维活动过程看，二者要分别去操控和把握，并且相互关联和相互影响。在特定现场，改变曝光时间的设定，会影响光线入射镜头的光孔大小，进而影响景深——这个直接关系空间感觉的因素；同样地，改变镜头的光孔大小，即改变成像过程中的景深视域，必然连带地改变了曝光时间，进而对运动着的现实事物的状态呈现产生改动，比如瞬间由短变长或者由长变短。由于在每次拍摄中都要考虑时间长短和景深问题，所以摄影过程，就是处理时空关系的过程。摄影思维的核心，是对事物发展过程中瞬间的选择和事物整体中典型局部的选择。如何用瞬间状态代指事物变化过程，如何用局

部代指事物整体，是摄影者追索的重点。

经过 180 余年的演化和发展，摄影艺术已经形成了其技术性、现场性、客观性、瞬间性、机遇性和选择性的六大特征。随着新技术革命，摄影艺术与其他影像方式结合得越来越多、越来越紧密。于是，摄影业界关于摄影艺术的本体发展和如何创新产生了很多疑问，形成了一些不得不回答的问题。

第一个问题是对静态摄影价值的质疑：在新时代，视听设备无处不在，全天候启动，从动态摄影中截取单幅很便捷，VR 技术已经在普及，这些都已经代替了静态摄影，传统的摄影艺术是否会消亡？它如何融入新时代的新形式？

回答是不会消亡，但会变革融汇。摄影，从来都以自身技术革新和进步而不断重新定义自身。在摄影诞生之初，成像除依赖手工曝光控制技术，还需要掌握显影过程，而最后成像作为新奇的事物被人们看待。在摄影术逐步普及的前五十年里，由于价格、技术和工艺等原因，摄影是非常昂贵的消费，一般会用于某些被认为十分重要的事情，如达官贵人的肖像、重要社会事件的记录，等等。在这样的条件下形成的影像，会成为时尚的一部分。在 20 世纪的 100 年里，由大座机不方便移动的状态下取景，到平视灵活移动取景；从玻璃湿版、干版曝光到 120 型、135 型等型号的胶片曝光；从冲洗单片辑册赠人到印刷出版画册发行，总的趋势是在技术发展的道路上不断进行着革新，总体上看，摄影都是从作为一种记录方

式和表达手段，在朝日常化、大众化不断迈进。

从成果形式上看，静态摄影在 180 余年中的呈现方式，是不断在材质、色彩、版型等方面变化的悬挂式的单幅影像、不断在编辑方式上变化的成系列的画册形式，还有就是作为科学图书、人文社会科学插图和新闻照片的影像。这样的影像，曾经发挥过很大的认知和审美作用。比如，社会纪实摄影系列作品的画册，是我们了解、认知和体验某一地域、某一社会群体生活的直接而形象的形式，曾经被广泛传播，是引发社会高度关注的媒介形式；比如全球殖民主义时代的地理大发现，依靠摄影师的镜头、风景与地理地质结构特点的开掘，形成摄影作品来呈现，极大地促进了人类对地球全境的认知；还有历史人物、政治家、艺术家、企业家等人物肖像，还有民众生活的状态，都浮现和积淀在银盐颗粒堆积和折射的光线里……

这样的形式即使在今天也没有退出文化领域，还是作为静态影像的承载形式，在新闻出版、艺术创作、文化展演中时或出现。但是，这样的影像和媒介形式，已经很难占据文化形式的主体地位。"一时代有一时代之文学。"影像产品也是如此。自 1839 年 8 月 19 日摄影术公布之后的 180 多年里，在社会上流行、曾经作为时尚和占据主流地位的影像产品，依次是静态摄影、电影、电视、网络视频这几种形式。就是当下的影像形式。那么，传统静态影像的属性在当下社会文化构成中，有哪些变与不变呢？作为静态摄影的传统运

用方式，其运用于记录功能的方面，技术性、客观性、现场性、瞬间性和选择性的特征与整体统一性不会改变；其运用于多媒体创造性功能的方面，如作为元素与绘画、广告设计的结合，作为视觉素材与影视制作片的结合，作为影像碎片与 AR 技术的结合，虽然客观性和整体性都不可追寻，但选择性、瞬间性和现场性依然存在。从技术体系的原理和内核上看，自摄影术发明以来所建立起来的以透视为核心的视觉主体统一性并没有变，以视听双重感觉为通道的电影和电视的叙事功能比无声的静态摄影确实强大多了，但是最初由静态摄影所建立的透视法和观看方式并没有变，即使虚拟技术与现实透视多重叠加，即使"造像"越来越多地呈现在艺术领域，摄影所追求的视觉规制还是如此。从某种意义上讲，相机就是时空转换机器。摄影就是把物理时空结构转换为透视关系中可以理解的影像时空。无论虚拟与现实的叠加多么复杂，静态摄影所确立的这种时空转化关系也没有变化。

那么，在人们越来越多地拍摄视频，艺术创作越来越融合更多媒介的情况下，静态摄影的价值还能保留多少呢？我们说，静态摄影仍然不会被取代，因为静态影像依然具有独特作用。比如，像素更高、解析力更强大，其认知作用在科学领域不断被深化运用，其时空可体验性在艺术方面也时时被强调和运用；如特殊要求下、灵活多变的机位移动中、让时间停下来从而对瞬间进行萃取的功能，仍然在许多领域被使用；在艺术领域也有作用，如为了对事物内部

结构、层次加以分析和呈现所进行的"大写"式的拍摄，等等。所以，随着技术发展，静态摄影式存在是与其他形式融入的问题，而不是消失和失去效用的问题。在依靠光、运用光来识别、记录和构成影像、创造影像的物理属性上，无论静态动态、虚拟与现实，都是一致的，在物理形态上，影像是光量子的运动。这是这几种影像能够深度融合的根本原因，技术的创新可以丰富和拓展影像的范畴，但离开了光，一切都荡然无存。

第二个问题是，风光摄影在后期随意合成的情况下，是否失去了审美价值，无路可走？对这个问题的回答，逻辑上很简单，合成的虚拟现实当然不能与实拍影像合并。但风光摄影的今后之路，确需深入反思和考量。

首先是风景与生态摄影的变化。改革开放 40 多年，摄影在中国旅游大开发中发挥了不可替代的作用，许多影像作品与一个地方的山水名胜形成了认知上的对应关系，如九寨沟、张家界、哈纳斯、元阳梯田、坝上、额济纳、雪乡等地方，都有相应的一批摄影家的努力在其中，形成了立体化地呈现西部风景的大合奏。另外一个方面，21 世纪以来，"中国人看世界"形成风潮，很多摄影人拿回了观看一个个国度、一个个地域的成套作品，如南北极、南亚、非洲、南美洲这样的地域，中国摄影人的作品结集成几千册。21 世纪后，读者和摄影人不再满足于现状，推出了一批被称为"景观摄影"的作品。这类摄影作品的主要特征，一是把镜头对准环境恶化的现

实；二是多采用类型学方法，发现和摄取同类现象；三是进行异质同构的空间并置呈现方式。还有微观和航拍两极的摄影，都有人形成了作品系列。

从风景摄影中的观看方式来分析，借用《诗经》的分类，大场景的自然风光作品作为对自然的仰慕与礼赞，常常属于宏大叙事——"颂"的类型；向专题性、个人化的与自然的亲切对话，体现为中景与小品及其系列——属于"雅"的类型；随机性、邂逅式的直接采集，属于散片——应该纳入"风"的类型。而类型化的提炼与拍摄，体现对人工建筑对现实的破坏，其中存在某种批判——应该属于"思"的类型。在人与自然的关系上，恐惧、热爱和崇拜自然，拍摄中容易走上礼赞道路；抱着蔑视、掠夺和消费的态度，面对自然和生态，拍摄中容易拿动植物、山水等当作艺术资源和道具，为了所谓"美"违背生活逻辑随意处理和更改；只有怀着与绿水青山共存、共活、共荣的理念，拍摄中才能够认真对待自然和对话，才能拍摄出与新时代合拍的新风景。

第三个问题是，社会纪实摄影是否已经过时？在艺术发展史上，诞生过很多创作方法，如文学中近代以来的浪漫主义与批判现实主义、现代主义与后现代主义，美术史上的古典主义、现实主义、印象派和后印象派、现代主义、立体主义、达达主义，等等。摄影艺术中也有很多流派，从高艺术摄影派、分离派、直接摄影派，最后在 20 世纪 20 年代后形成了一个社会纪实摄影的类型。这个类型的

摄影以发现和跟踪拍摄社会问题为特征，在摄影史和社会发展史上起到过很大作用。其主张和观点，与批判现实主义文学和现实主义美术相近，实质上是社会调查报告。这个类型诞生了很多代表性摄影家。撇开新闻报道摄影中的披露问题作品，中国的社会纪实摄影思想自觉发生在 20 世纪 80 年代后。40 余年来诞生了一批重要的摄影家。但近年来有人反复声称，这样的摄影已经过时，失去价值。这样的观点，不免失之偏颇和轻率。因为从艺术手法的创新性来说，它确实已经定型，很难突破。但是，我们不能局限于艺术方法看问题，而要立足在社会文化的大范畴看问题，只要它仍在发现问题，能起到改进某群体或某地域的生活、推动社会进步的作用，就不能判定其失去价值。

还有的人以近年来很多高等学校摄影专业的学生众声喧哗去创作当代影像艺术作品而很少再去做纪实摄影，来论证及社会纪实摄影的过时。这种论证方法是站不住脚的。青年一代少做社会纪实摄影，倒不是像他们所声称的那样，纪实摄影过时了，而是因为在学时 4 年、条件有限的状态下，很难深入生活，很难如前辈那样跟踪拍摄和积累几十年的专题。而没有时间的积淀和像锥子一样扎入现实问题的系统工作，很难产生有分量的作品。总体而言，作为一种艺术创作方法，纪实摄影确实不新，但其所记录和反映的内容永远应该是新的，一个摄影者伸出的视听触角所能到达的边界可以是新的。

　　第四个问题是当代摄影艺术创新的着力点。沿着"摄影式观看"的本体属性，在观看方式上创新。在绘画和诗越来越倾向于描绘和表述主观感受的时候，摄影仍在利用其特殊性，努力建立与现实的关联。这个方面，可以在内容的虚与实、表与里、寻常与不寻常、大与小、软与硬、新与旧、变与不变等方面形成思想张力，做内涵式突破。例如，近年来在直接摄影的方法上继续推进实验的人，如杨建川做影像山水的实验，探索影像化的色彩构成；李刚用直接摄影方式，提炼马的意象和一系列纯形式，尝试影像对"马"的个性化概念的建立；陈大志在水墨山水的基础上进行影像化的笔触实验，获得很大进展；王昆峰利用超高像素视觉机器和堆栈方式对国色牡丹进行细节开掘和诗性展开，等等。这些都是直接摄影手法的拓展，还是利用光，切入物性，构成有新意的专题。

　　"后现代主义所要强调的是对影像的建构、打造、摆设或捏造。艺术家对画面早已了然于胸。建构摄影所包括的内容有摄影蒙太奇、影像文本、幻灯装置艺术，以及来自土地艺术的照片。"①在观念和手法的结合上，有的摄影家用数字技术进行超现实意境的营造和观念性展开；有的进行导演，虚拟戏剧化的现场；有的在古典工艺的使用中出新；有的进行装置和现场制作然后拍摄观念作品，等等。需要注意的是，西方20世纪80年代以来，艺术的主题，如身体、身份、时间、场域等，是西方艺术家关于西方当下现实所作出的反映。在他们的视野中，并没有把中国和亚洲的现实当成审视和观照

对象。中国的艺术家按照西方的艺术主题，在中国做类似或模仿性的实验，其意义和价值存疑。因为中国当下的民族复兴现实和现代化道路具有自身的特色。西方的主题，并不是中国的主题。这样的错位，属于明显的逻辑错误。"中学为体，西学为用"这个原则，仍需要遵守。即使摄影艺术这样的舶来品，也已经经过百年以上的本土化，形成了自己的道路。

面对新时代的需要，摄影艺术不但要满足人民群众的需要，还要在增强人民的精神力量上下功夫。影像方式如何增强人民的精神力量？首先要多方位、多角度、立体化地挖掘和展示山河之美、历史之厚、人民之善，以增加文化自信；其次，要利用摄影的客观性、现场性深入反映和呈现中国社会进步的需要，在宏观道路和微观情感的结合点上找到文化母题；第三，要以摄影的发现、开掘和"大写"能力从自然与人演化和相互适应的历史中寻找中华文化的基因，为人类文化多样化共存、文明互鉴提供资源。

就当下的摄影艺术而言，我们要在科技所拓展的视域融合里，用光的力量更深地切入物性，在物性与艺术性之间，做创新探索；要在社会思想的激变中找到视觉创新表达的方式。

不断拓宽摄影艺术的视觉维度，在光明与黑暗的搏斗中，用光明照亮黑暗；在时间与空间的结构中，体验时空转换的角度与路径；在速度与深度的对抗中，找到历史和思想的厚度；在线索与方位的追寻中，体现系统性；在有与无的取舍里，选择实时拍摄的担当；

于在与不在的关系里，选择适时在场。此外，还有个人与群体、意识与存在的关系。当下，还有人与机器、人心与软件、效率与程序、管理与自由、病毒与生命，等等，都是要思考、表现的维度和对立极性。维度拓展方向，极性撑开思想空间。总之，从这些二元对立中逃逸、奋争、挣脱的过程，需要艺术化、视觉化的呈现。

总之，摄影是无边界的艺术，具有无限拓展的空间，其内涵和外延与技术同步前行。

<div style="text-align:right">（原载《中国文艺评论》2021 年第 2 期）</div>

注释：

① 参见张法《20 世纪西方美学史》，中国人民大学出版社 1990 年版，第 238-241 页。

② 参见 [ 法 ] 罗兰·巴特《明室：摄影纵横谈》，文化艺术出版社 2003 年版，第 135-140 页。

③ [ 美 ] 简·罗伯森、克雷格·麦克丹尼尔《当代艺术的主题——1980 年以后的视觉艺术》，匡骁译，江苏美术出版社 2013 年版，第 42 页。

④《文化研究》第 3 辑，天津社会科学院出版社 2002 年版，第 16 页。

⑤参见[美]马歇尔·伯曼《一切坚固的东西都烟消云散了——现代性体验》，徐大建、张辑译，商务印书馆 2003 年版，第 122 页。

⑥参见《中共中央关于制定国民经济和社会发展第十四个五年规划和二○三五年远景目标的建议》第一部分第 2 段"我国发展环境面临深刻复杂变化"。

⑦参见冯俊等《后现代主义哲学讲演录》，商务印书馆 2003 年版，第 586 页。

⑧[英]德波拉·切利编《艺术、历史、视觉、文化》，杨冰莹、梁舒涵等译，江苏美术出版社 2010 年版，第 188 页。

⑨[英]Liz Wells 等编著《摄影批判导论》（第 4 版），傅琨、左洁译，人民邮电出版社 2012 年版，第 304 页。

► Mentality

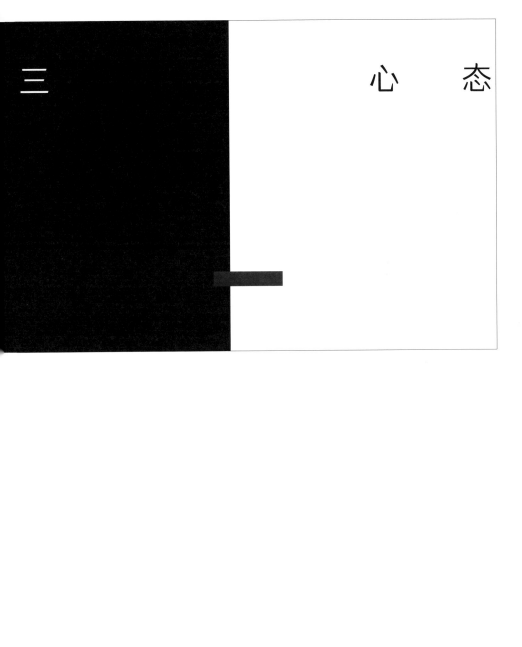

三　　　　　　　　　　　　　　心　　　态

　　如何对待自然的问题，是个很大的哲学问题。这个问题，放在摄影范畴来看，关系到风景摄影的文化价值高低；反过来说，风景摄影作品的创新，也有赖于摄影人自然观念的突破。

　　摄影人最容易、最常见的态度，是把自然当成心灵投射的美好对象，试图找到并展示美丽的心灵家园。生命中有不能承受的轻和重，工作中有难以忍耐的躁和烦，于是大家抱起相机，爬雪山、走大漠，在明丽的清晨、在酷寒的夜晚，在"险以远则至者少"的地方，守望旷野，为的是看到并拍下那特殊光线下的山川之美、河流之秀。在这样的场景里，我们体验诗情画意，体验中国古代诗词的意境，"无边落木萧萧下，不尽长江滚滚来"的豪放，"孤舟蓑笠翁，独钓寒江雪"的简约，"明月松间照，清泉石上流"的清幽，还有"云破月来花弄影"的婉约，"平林漠漠烟如织"的氤氲，"拣尽寒枝不肯栖，寂寞沙洲冷"的孤独，等等，多变而深邃。然而，从目前风景摄影作品来看，存在着审美取向单调的问题，拍摄者体验到的复杂情怀拍不出来，读者更体验不到，只有相同的几个拍摄点"壮美""辽阔""恬静"意象的大量重复。就某个摄影人自身来说，觉得自己拍得很新鲜，而对常看摄影作品的人来说，仿佛吃饭只有蛋糕、巧克力、木瓜少数几样东西长年累月地吃，单调、乏味。还有更多的作品，拍摄者只注重技术掌控，少有心灵体验，作品面目冰冷，缺乏情感。摄影创作中，技术很重要，但作为艺术，需要情感与形式的统一，风格是在这种统一中体现出来的。那些在自然环境中缺少情感体验的人，拍摄出来的作品，也许技术上很严谨、

很正确，但难以形成独特的风格，即使有特点，也是表面形式的特点。

面对自然，摄影人除了上述以赞美为基调，以美化自然为目标的实践外，还可以走直面客观自然的道路，这是活在当代的摄影艺术家应有的自然观。在自然界中，美丽的瞬间毕竟是瞬间，并非地理地貌的常态。不管摄影人多辛苦，专门去寻找这样的瞬间也只能算作摄影创作之一种。面对人类工业对自然环境的改变，面对自然力的咆哮，我们难道就没有感觉了吗？我们是否有勇气面对自然的真实，包括人工建筑在内的真实？这也是风景，也是景观啊！

直面自然真实，摄影可以走地理学剖析、见证的道路，告诉人们一个真实的地方，而不是一个被影像虚拟美化的地方，这样对人们的帮助更大，社会文化的意义更深；也可以走艺术感觉的道路，但拍摄这种作品的关键是直面自然现实，就像直面人生、社会一样，不矫饰、不作伪，而且要有自己的思想、感觉、情绪融会在内，不能只是表面化的形式变换，如单将材质从纸基改为木质、石质，将颜色做成反色替换，或者来个脑筋急转弯似的点子什么的。

风景摄影队伍，是中国摄影最庞大的队伍，风景摄影革命性的创新，依赖于这支队伍自然观念的拓展。面对现实，你、我、他，你们、我们、他们，怎么办呢？

本期刊发顾铮、陈建中、石志民的三篇文章，内容都与"风景""景观"和"中国摄影状态的判断"相互关联，希望能启发大家思考。

<div align="right">（原载《中国摄影家》2010 年第 4 期）</div>

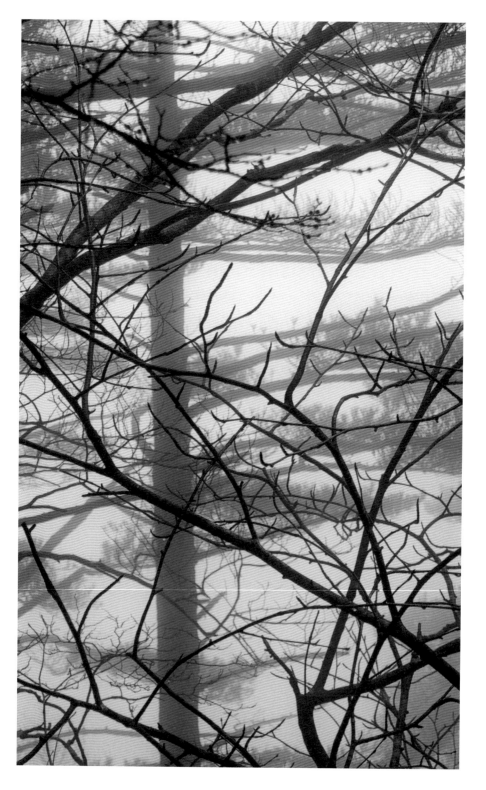

　　"不是我不明白，这世界变化快。"这首歌流行的时候，世界的变化还没有现在快。在数字技术不断普及和深化的今天，我们才真正觉得生活是条涌动的河，瞬息万变的河。媒体上一会儿言之凿凿说某种势态，一会儿又陈述某种新的产品。环境逼迫着我们每天商量对策，感觉计划总是不如变化快。日子久了，就不由自主地会浮躁起来——身体浮在泡沫上，风儿在耳边吹起。许多人忽东忽西地乱跑，就像地球自转失去规律，信风和季风没信用，东西南北风乱刮一样。

　　回到摄影的话题。摄影产品依赖拍摄对象而生成，因为对象变化快，所以以记录时代和社会为己任的摄影人如今显得特别忙活。又要到现场拍，又忙着上传，还忙着展览、交流和研讨。已经有那么一些年头了，摄影业界很活跃，这个"节"，那个"周"，还有什么"日"的，总牵着大家的心。但也有那么一段时间了，感觉影像泛滥，立得住的东西不多，更难说留得下的东西有几件。参加了若干的活动，无论走到哪里，上场的很少有陌生人，总是一些老朋友。大家寒暄中都说："这才几天，又见面了。"还有很多影友，也跟着跑来跑去，要么参加一下影赛，要么看看展览、听听对话什么的，其实这些作品、对话，已经在好几个地方看了好几遍，听了好几遍了。

　　对常来赶集的人员构成，仔细分析一下，不外乎两类：一类是来展示的，一类是来学习的。问题是，如果什么场子都赶，哪有时间仔细打磨作品？哪有时间深入下去进行专题拍摄？摄影虽然是一

种记录工具，但如果不研究拍摄对象，不进行学术开掘，怎么可能产生好作品？而对于学习者来说，如果集市上展示的新东西不多，也会感到失落。

现在就是有那么一股风，好像好作品不是深入下去研究、拍摄出来的，而是赶场子赶出来的；不是扎扎实实做出来的，而是通过聊和侃来个脑筋急转弯想出来的，或者通过模仿别人搞出来的。在"节""展"上，听别人的对话可能对自己有启发，但绝对代替不了自身的硬功夫，特别是摄影，不深入实地采访、拍摄，一切都是无源之水！

再说了，能老在场上展示的作品，作者确实还是下过功夫的，即使不是顶风冒雪、奋不顾身，至少要不厌其烦、精益求精，而且要形成一个专题，没有一年、两年、几年、十几年甚至几十年的时间，怎么可能拍出震撼人心的东西来？总是在赶集的人，眼界可能宽些，但如果不下功夫去拍，一辈子也不会有自己的独特影像作品。

审视一下改革开放30年来摄影的发展，立得住、留得下的作品，其作者一般都是安静了几年的，他们用那几年时间拍成了一件或几件东西。所以，如果谁真想做出一些立得住、留得下的东西，就不能浮躁，不能总是随波逐流，还得静下来，一定要静下来——静下来读书和思考，静下来观察和拍摄，静下来编辑和写作。

总之，静下来吧！

（原载《中国摄影家》2009年第4期）

一个摄影家，必须秉持自己独有的、穿越偏见的目光。

当他选择一个对象来拍摄的时候，肯定是这个对象的某些特征引起了他的关注，这与一般影友没有什么区别。因为选择性是摄影的基本特性，摄影人的能动作用就体现在选择上。

但摄影家是能够深入拍摄的人，绝不会停留在表面上。他通过进一步的跟踪和了解，非要挖出不一般的东西来不可。我们发现，在这里，摄影家的目光，可以穿越阶级、阶层、职业、身份的偏见，摸到更加真实的现实存在。

我们在日久天长的学习和工作中，不由自主地形成了自己固定的思维模式，在这种模式下，许多新鲜事物我们熟视无睹、视而不见，尤其是我们常常觉得对现实里的人或事自己什么都知道了，不用特意去认真看，于是乎事物之间的不同、新苗头，都被忽略了。

"人是社会关系的总和。"我们每个人都生活在阶级、阶层、职业和身份等社会关系的局限里，比如城市人与农村人、有钱人与穷人、主流人群与边缘人群、男人与女人，都常常互有偏见，这些偏见会影响我们的镜头语言，一是把许多该看到的忽略了，二是该深入拍摄的没有认真去拍摄。

作为摄影家，就是在接触到应该拍摄、想拍摄的题材后能够超越以上这些局限和束缚，认真地看待拍摄对象，深入进去，了解、认识、体验拍摄对象的喜怒哀乐、酸甜苦辣，把自己的思想和情感融会在拍摄中。这样，他就给社会、给读者提供了新的东西，而且

这些东西以专业影像的强烈质感和现场氛围，逼迫读者去看、去想，最后达到不同阶级阶层、不同地域、不同民族和不同国家人民之间相互沟通和理解的目的。只有摄影者的目光穿越偏见，作品才能超越局限，从而发挥更大的作用。可以说，摄影家就是在穿越偏见中确立自我的。

本期刊发的两个专题，一是张吃的坝上摄影，他与大多数到坝上摄影的人一样，从风景拍摄入手，但他"渐闻村语"，进而"入室上炕"，突破了多年来坝上摄影见景不见人的局限。二是野生动物摄影，经过两届论坛，我们发布了共同宣言和行为准则。发起论坛的这些人，很多是猎手出身，在拍摄鸟兽的过程中，了解了野生动物，爱上了野生动物，他们的目光穿越了人类自古就有的偏见，他们的作品为我们打开了野生动物生存的窗口，让我们体验另一个世界，在这个过程中，摄影人促进了更多环境保护目标的实现，用实际行动验证了影像的力量。

穿越偏见的目光，应该是摄影家的视觉习惯，应该是摄影家的职业追求。

目光，那执着的目光，深邃的目光，穿越偏见的目光……

<div align="right">（原载《中国摄影家》2010 年第 9 期）</div>

# 摄影的闲心与专心

作为艺术活动，摄影需要一颗闲心。如果你行色匆匆、心事重重，眼前有再美的景色，再值得看的事物，你都不会关注。比如你正在去法庭应诉的路上，有一只猴子在树上与你打招呼，你懒得理它，没准儿还没看见。美学上的"距离说"，用在摄影上很符合实际。拍摄老虎，是在老虎吃不到你的情况下；拍摄云海，是在你站得很稳的情况下。苏东坡有云："何夜无月？何处无竹柏？但少闲人如吾两人者耳。""道集由中虚，心闲反自然。"说的就是心闲才能看见风景的道理。从目前摄影队伍的实际情况看，搞摄影的人中退休的同志很多，已经占到相当的比例，也反证了这个道理。人退休了，才可能闲下心来，才看得见平时不注意的东西。

作为新闻工作，摄影也需要闲心。这个闲心指的是与所报道的人或事保持距离，在全面、深入了解背景的情况下，不能染你个人利益进去，否则，你会失去公正、客观的态度，本来属于社会公器的相机，会因为金钱的左右成为你牟取私利的工具。比如，一个地方进行暴力拆迁，有违法、违规问题，可是如果你收了开发商的钱，你的目光就会不由自主地变斜，找不准地平线。当然，我这样说不是推崇毫无感情地去拍摄，相反，我们十分赞赏带着对人民群众的感情去拍摄，只是说感情不能超越客观、事理的底线，思维要依照公正的原则。

如果上面说的闲心是摄影人的战略心理的话，那么，专心则是在拍摄中的战术心理。

拍一张照片就像写一篇文章，不专心是搞不好的。现在我们看到的大量来稿照片，百分之八十都是比较随意拍下来的，本来很多照片中的内容有可取之处，但因为拍摄时用心不够，照片显得潦草、"软"，没办法采用。

拍一个图片专题，就更需要摄影家的专心致志和耐力了。比如拍一座山，盯住几年、十几年不放，把这座山的春夏秋冬、风霜雨雪和人与动植物都拍到位了，把能爬上去拍片的各个角度都找到了，把最美的和最凶险的都拍到了；比如拍一种野生动物，必须跟踪、守候，研究其习性，不然怎么掌握它们的行踪？比如拍一个特殊区域的人们的生存，不去几十趟、几百趟，拍出来的东西丰富性和厚度就不够；比如拍一个散落在各地的社会群体，如果不尽可能多地找到这些人，走进他们的内心，而只找几个人以偏概全，怎么能够做到系统化的拍摄呢？

专心方能全面、深入、透彻。苏东坡云："人能摄心，一念专静，便有无量感应。"讲的也是这个道理。

综合上面两种心态，可以说，做摄影家要有二心：战略上的闲心和战术上的专心。闲心是为了保持距离，专心是为了穿透隔膜。这不是三心二意，这是规律。

<div align="right">（原载《中国摄影家》2011 年第 5 期）</div>

　　记录与艺术，客观实在与主观倾向，可供认识的信息与需要体验的情感信息，是拍片过程中追求的两极，而摄影人拿起相机后的心理活动，永远处在这两极之间，很像钟摆的运动，仿佛这两极之间绷紧了一根弦，拍片的人要在这根弦上做动作。

　　从事新闻摄影的人就是这样。他们带着任务到一个地方去拿影像回来，在策划和拍摄的过程中，第一位要考虑的是，信息是否全面，主要信息是否突出，有无细节，这些信息应该构成一个完整的故事；其次要考虑的是，是否有感染力，能否打动人。如果只注意前者，拍出的作品可能认识价值很好，但感染力不强；如果过分追求后者，拍出的作品可能形式感好，视觉冲击力强，但内容、信息可能被遮蔽和弱化。如何在这两者之间把握平衡，是一个难题。这个难题只要你拿起相机就会冒出来，摆在你的眼前，而且拍这张照片时会是一种情况，拍摄另外一张照片时又是另外一种情况，这是很费脑力的。

　　搞艺术摄影虽然可以动用更多的手段，但也面临同样的难题。这个难题是：虽然"艺术的真实"这个常常被用来表明艺术家意图和方式的格言悬在头顶，但你所使用的材质与手段是摄影的，是拍摄得来的，于是便有了拍摄什么素材，如何使用材质的问题，在保持原生态的客观信息与表达自己的思想情感之间，也有很多难以把

握的问题。艺术摄影家的心里也在拨动这根令人苦恼的弦。

从摄影人外出拍片的实际情况分析，这种现象贯穿始终。现实事物就摆在那里，往哪个角度拍呢？不调动手段改变其日常视觉状态，人们会认为你拍得太平常、不艺术。调动手段改变太多，后期发现"走样"了。是"走样"好，还是"不走样"好？"不走样"的老照片年代隔得越久越耐看，而"走样"的老照片除了作为艺术实验有意义外，认识价值是很弱的。从实践中看，一个拍纪实照片的人，完全有可能在探索事件真相的过程中拍摄出几张不搭调的艺术片，而在后期编辑和叙事中无法把这样的照片编入图片故事（当然也有把形式感和艺术味浓的照片编入后效果更好的现象，这完全要看具体情况而定）。一个专门拍摄风光的人，也可能拍出用于地理学研究和展示的照片，因为拍片当时所处的局面逼迫他拍摄了这样的照片。本来这样的照片如果做了专题，也有很好的认识价值，但如果作者认为除了单幅的绝片，其他的没意义，毫不犹豫地把这样的照片删除，等多少年后醒悟了，晚了。

总体来说，拍摄过程是一个心理斗争过程，这个斗争，就处在信息与情感、内容与形式、客观与主观之间。这种斗争，从另外一个角度看，就像摄影中的弹奏，奏出的声音，也许是高调的，也许是低调的，乐器的核心装置，是一根摆脱不了的苦弦。如果你把摄

影当成终生的事业，那么弹这根弦的工作就伴随你的一生。

要想弹奏好这根弦，必须提高素养，深刻地认识自己的拍摄对象，在视觉探索的深度和广度上展开，浮光掠影、走马观花，肯定收效甚微。到了一个出片的地方，全方位地仔细观察、深入研究，才可能在上述的几组矛盾中找到自己的处理方式，拍摄出个性化的作品。

所以说，拍摄能力就是处理上述矛盾的能力，也就是弹奏那根弦的能力。

那根弦，那根纠缠不休的、令人苦恼的弦啊！

（原载《中国摄影家》2011 年第 6 期）

# "虚心"以待

　　摄影，就是用四条边框去"勒切"世界，把世界的一个个局部从复杂繁乱的环境中切出来，把一个个瞬间的状态从生活的河流中切出来。有时候满脑子是预想的画面，可没遇到近似物，无法实现这个画面；有时候满脑子是观念，特别想表达一种想法，但没有"勒切"出有表现力的画面；还有些时候，感觉脑袋里越是充满各种公式和概念，拍出来的内容离眼前的现实越远。而只有虚空着自己的心，去认真观看周围的一切，把我们"相中"的人物或景致最原汁原味的状态撷取到，就远比用眼前的东西印证自己心中预想的概念来得更新颖、鲜活和有力量。李少白先生曾激烈地说："要想拍出好照片，就得让思想滚蛋！"他所指的"思想"，应该就是"公式""概念"之类的东西，而不是思维活动，否则，不思想，怎么观看和拍摄？

　　但我们确实需要反思以上问题。如果我们"坐在家中想画面，在现场当导演，把群众当演员"，这样去拍照片，那还怎么在客观实际中发现耐人寻味的、自然的瞬间呢？拍出来的肯定是"中心思想决定"过的东西。如果我们总是背诵一些摄影创作的公式，什么"S"型、"N"型构图啊，什么分割啊，就会忽视眼前的真实状况，把景物当作道具来营造画面，使照片里信息要素的认知功能丧失。而眼前的真相，才是摄影带给我们最有力量的东西。再从传播的角度看，当下越是刻意经营的照片，其概念化的条条框框越多，它所

产生的意义就越受局限，后人看起来就越可笑；相反，当下越是拍得原汁原味的人物或场景，百十年后越耐看，意义越丰富。

从这个路径上看，理想的方式，是"虚心"以待，睁大眼睛看眼前真实的人物或景物，努力把感知到的人物或景物原汁原味地铭刻下来。

所谓"虚心"以待，首先要对外界事物报以敬畏之心，不要觉得自己什么都知道了、懂得了、掌握了，如此心态会让我们忽视眼前事物的真实状态，屏蔽我们的感觉，使我们在麻木中耳聋眼瞎。进了再偏远的村子，不管农民穿戴多么破旧，也要虚心待他们，这样你说话才会有耐心，才会看到、听到更多的东西；爬上一座山顶，不要以为就征服了自然，否则心中的狂妄会使风的耳语消失，使远山的冰雪变灰，使草木的颜色变浅。

所谓"虚心"以待，还要忘掉"公式"和"概念"，把自己的心灵"空"出来，就像把取景框"空"出来一样，不能还没有取景，取景框里已经有了横和竖的安置。只有把心"空"出来，我们才能在现场处处有发现，灵感泉涌。这不是反对前置构思，而是不要拿书本上学来的教条框死自己，要根据眼前的事物决定取舍和瞬间。因为摄影不是教条地用外界事物填充取景框，而是根据眼前事物决定怎样"勒切"，其基础是心物感应。有一位外国摄影家曾经说，

摄影者应该像婴儿第一眼看世界一样去观看和拍摄。说的就是要对世界保持新鲜感。这种新鲜感来自哪里？就来自婴儿的心是空的，眼里有物。

我们不能把自己的心灵和头脑塞满关于这个世界如何如何的命题、判断和真理，应该空出自己的内心，这样眼里才有发现，才能有物。

所以，要去拍摄吗？"虚心"以待！

<div align="right">（原载《中国摄影家》2012 年第 5 期）</div>

# "场" 的意识

摄影师离不开各种各样的场，如政治活动场、经济活动场、文化活动场、体育场、商业场、自然山川场，甚至还会出现在战场、烈火场、洪水场等；也离不开摄影专业场，如展览、版面、网络；还离不开一幅幅照片具体的像场。可以说，摄影师就是在以上的"场"里"泡"出来的、成长起来的。

"场"，对于摄影人来说，就是自己的生存环境，也是自己的创作之源，还是作品的归属之地。但是，很多人虽然经常在场，但没有意识到自己在"场"中，也没有树立起明确的"场"的意识，实际上这阻遏了自己的摄影发展。在此，需要明确提出，摄影人要树立"场"的意识。

首先，现场性是摄影的基本特性之一，我们必须树立"第一现场"意识。对于新闻摄影来说，第一现场尤为重要。最精彩的新闻照片往往是第一现场最具爆发力的照片，是事件信息最集中呈现的照片。正因为如此，数不清的摄影记者冲往人类战争、灾难的第一线，玛格南的众多摄影师就是榜样，他们被称为"人类的眼睛"。

其次，树立"心理场"意识。现场是一个物理场，由人和物构成一个环境，这个环境对在场的人产生心理影响，在此影响下人对当前事物的心理反应形成"心理场"。"心理场"对拍片产生直接影响，其中融会着摄影师的判断、认识和情感、心态。我们要对自

己的"心理场"进行反思和自省，这样才不至于被局部细节所束缚，而能够着眼于事件全局，同时也会在创作中更明确地表达自己的感受，增强照片的感染力。

最后，树立"像场"意识。"像场"就是照片中信息元素构成的"互文语境"，语义应该是内指的，相互作用的。一幅作品应该是一个"像场"。如果把一张照片比作一句话，说照片内容"散"，是因为没有突出的主语；说照片"空"，是因为没有表达状态、动作的谓语；说一幅作品"简单"，是因为没有谓语所指向的宾语，形不成事物之间的内指关系。只有主、谓、宾都齐全，作品的"像场"才能形成。

总之，摄影活动的整个过程，都在"场"中进行。首先是身处"现场"，其次是心在"现场"，最后是意在"像场"。

"场"是摄影师的宿命，是我们应专心着力之所在。

（原载《中国摄影家》2012 年第 9 期）

老家的大哥　沽源　2006

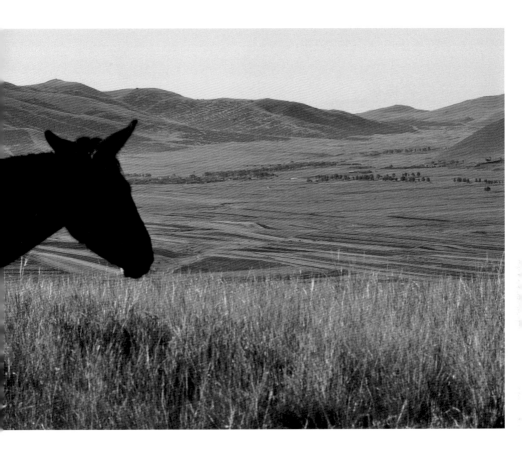

马语者 沽源 2007

好好搞摄影

随着数码技术的普及和提高，拍照已变成许多人的习惯行为。手持卡片机，到处"咔嚓"：看到一页好文字，"咔嚓"；看到一幅好画，"咔嚓"；看到一个奇特的人，"咔嚓"；看到一座山，"咔嚓"；看到一架飞机，"咔嚓"……这些人什么都拍，没把拍照想得那么隆重，什么要承担为历史留真的使命啊，什么创造艺术经典啦，那样想太累；也没把摄影当成一种鼓捣玩具式的纯游戏，那样想太浅薄，反正就是拍。这种拍的过程，既不能说是都为记录，也不能说是都为艺术，反正是一种摄影行为。不管你遇到什么心烦的事情，只要带相机出门，上看下看、左拍右拍，一会儿就能高兴起来，把烦恼抛到九霄云外去。

摄影让我们快乐，也让我们更加健康。君不见，很多老一辈摄影家虽然年事已高，但身体硬朗、耳不聋、眼不花、吃饭香、睡觉好、走路、爬山敢跟年轻人比赛。郎静山去世时100多岁，陈复礼、徐肖冰现在都过了90岁，侯波、吕厚民、陈勃、袁毅平等也在80岁上下，与其他行业的老先生相比，还真硬朗着呢。再看摄影活动中，经常能见到一批白发苍苍之人，虽然头发已白，但身体没大问题。这样的事实，难道不能说明摄影使我们的身体更健康吗？

所以，我们一定要好好搞摄影。

摄影使我们更认真地观照这个世界，森林、草原、山川、河流、

我们哪里都去，去看它们最好看的样子，这使你锻炼身体，同时超尘拔俗，心灵得到净化；我们在街头"狩猎"、到山村寻访，还记录突发事件，这个过程让我们直面现实，更多地理解他人，从而不会沉溺在自我的想象中，自怨自艾、愤懑不已，成为一个"纠缠如毒蛇，执着如怨鬼"的偏执狂。

摄影使我们积累起个人、家庭和社会、自然方面的影像档案，能够增强我们的集体记忆和一个团体的凝聚力。不能小看一个家庭的小相册，这个相册说明这个家庭的来处和历程，是共同血脉的证明；也不要看轻一张班级毕业照，那是我们在一起的思想线索。当一切都成为过去的时候，只有这个瞬间被凝固在一张纸上，对抗着永不回头的时间之河。

所以，我们一定要好好搞摄影。

摄影改变了很多人的命运。很多人，在"文化大革命"中，由于这样那样的原因，文化课没上，但因为爱摄影，最后走了出来，成为握有某一方面影像史料的摄影名家。也有很多人，事业停顿之后，拿起相机，改变了自己的生活方式，成为某一方面的专家，生活质量比原来更高。更有很多学者或艺术家，因为用了相机，留存了自己过去行为的印记，拓展了自己的空间，在文化传播中更胜一筹。

所以，我们一定要好好搞摄影。

如果你把相机当玩具，挺好，这样你就不会无聊，还会很快乐。你随便怎么玩，因为摄影的对象和手段太丰富，说不定能玩出个样子来。如果你把相机当笔使，你会发现，这种记录方式又快又好，还原汁原味，能够给你的文章增光添色。如果你把相机当作十分快意的创作工具，你就大胆设想吧，说不定你能够创立一种经典的摄影语言。

总之，好好搞摄影，摄影会赋予你很多。

<div align="right">（原载《中国摄影家》2009 年第 2 期）</div>

# 人生如快门，睁眼看世界

倏忽又是新的一年。古人说人生似白驹过隙，这个比喻很像帘动快门的动作。我们搞摄影的，应该说，人生如快门，万分之一秒也是有的。

摄影有几个环节：看到了没有—拍到了没有—拍好了没有—制作好没有，这是一个在时间催逼下令人焦虑的连续过程。在这个过程中，以主体观看为首要，看不到的肯定拍不到。我在"中国摄影家大 PK"活动中发现，最大的问题就是有些选手看不到有意义的素材，发掘不出有分量的题材。

很多人认为看是谁都会的，而且自己特别会看。其实不然，一个人在日常工作中重复差不多的动作，在单位—家—单位的路径循环中重复差不多的思绪，很容易忽视当下的事物，今天路上有一个特别的人，你看到了吗？今天单位某同事的桌子上多了一个摆设，你注意了吗？

中国有两个成语，一个是"熟视无睹"，一个是"视而不见"，讲的都是这种情况，概括的是一种视觉心理规律。看得太多了，心里觉得都知道了，就不再认真看了，甚至干脆看不到了。这时，如果常见的烂熟的东西出现了新情况，你也照样看不到或者没想去看，这就出问题了。

比如夫妻结婚几年后，妻子换了个发型，要丈夫看，丈夫说："有什么好看的，不就是你嘛！""你看我有什么不一样吗？""没有啊，还那样。"妻子很失望。自己花很大心血做的发式，都不能

被丈夫发现。

　　摄影人也一样，从小接受程式化教育，认识事物的方法和观点相近，看问题本来就容易雷同，加上上面所说的视觉心理规律的作用，怎么能够有新的看法？"懒得看""看不到"自然是常见现象。这样下去，日久天长，我们就什么也没看到，而如快门一样倏忽即逝的人生，只听"咔嗒"一声，就度过去了。多么令人遗憾啊！

　　"太阳每天都是新的"，说的是万物皆流，世界时时在变化，要我们每天都保持新鲜感，保持感觉的敏锐度，包括观看的敏锐度。不要以为你什么都了解、都知道，也不要以为你看了，就发现了，世界需要认真地看、睁大了眼看，掰开了、揉碎了看，联系起来整体地看，盯紧了从始至终地看。在这方面，一直在世界各国游走的刘远，以普通中国公民的身份，带着问题地观看和探索，反倒使我们很受启发。

　　自然界有特殊的形状、色彩和秩序、规律需要发现，人性有闪亮的行为需要记录，社会有盲区需要阳光照耀，我们的心理世界有孤独和荒凉，需要情感温润……影像记录历史、沟通心灵的作用，需要睁大了眼看才能发挥出来。

　　2010 年开始了，让我们好好看、看好了，天天有新发现，处处有新见地，力争不白过一年！

　　记住：人生如快门，睁眼看世界。

（原载《中国摄影家》2010 年第 1 期）

# 心灵的高地

经过一些世事的人，一般心中常常有一块儿柔软的高地，轻易不能触碰。如果提起来，会觉得心里很热。比如一片土地、一段恋情、一段友谊，抑或是一分志忑、一丝忏悔。

艺术家，不管是作家，还是画家、电影家，在自己的人生道路上经历风雨，也往往留下这样的高地。他们后来的作品，从内容到风格往往与这块儿高地相关联。如鲁迅之于"鲁镇"，老舍之于"老北京"，张大千之于"敦煌"，陈逸飞之于"老上海"，如此等等。外国的艺术家也一样。

我这里要说的是摄影家心灵的高地，似乎比其他门类的艺术家更加直接和密切，已经不局限于心灵的联系，还有很多现实的跟进。比如侯波、吕厚民说起毛主席，总是一往情深，毛主席永远占据着他们的心灵高地；比如解海龙拍摄希望工程中的孩子，"大眼睛"、苏明娟、"小光头"、"大鼻涕"等一直到大学毕业或参军了或参加工作了，还与解老师联系，解老师每次到了原来拍摄过的地区，只要离得不太远，都要回去看一看，每次说到这些事，他都把当年的情景讲得很细，那一群孩子的苦和乐，永远占据着他的心灵高地；比如朱宪民，拍摄了很多年河南和山东黄河边上的父老乡亲，黄河人家，就是他的心灵高地；比如杨延康，他多年拍摄西藏和教民题材，那一片土地上的那一群人，已经是他的兄弟，占据着他的心灵高地。

最近几年，摄影家与土地贴得更近了，涌现出一大批专门拍摄一个城市、一条街道、一个村镇，甚至跟踪拍摄一个家庭的摄影家。

由于拍摄，他们了解了这个地方、了解了社会民情；由于面对面地交谈、吃住在一起，他们与当地人在感情上有了沟通；由于一次次前去，他们把拍摄地当成了第二故乡，为这里的经济发展拉赞助、跑项目，为这里的人找医院、找学校等。这里，我们可以举出一长串的名字，如张国通之于花冈劳工的幸存者，林强之于阿布洛哈村，李洁军之于中山大茅岛，陈亚强之于达里雅布依村，朱运宽之于"洞中村"，张吃之于蛤蟆坝村，张楚翔之于汕头老城，刘远之于郭亮村和南街村，丛臣亭之于沂蒙山区的沂水县，梁厚祥之于连南瑶寨等，不胜枚举。当我走到全国各地，听这样的摄影家手舞足蹈地讲述这一类故事的时候，我分明看到了他们脸上洋溢着的幸福，自己的心里也不由得热起来。

在这里，是否能够成为摄影艺术家已经不重要了。他们心里装进了老百姓，他们为别人活着，有自己的心灵高地；他们在体验一个过程，急急忙忙地为当地百姓办事与拍摄百姓融为了一体，反过来恰好成就了他们的摄影艺术；他们摆脱了走马观花式的同类景观并置的俗套，而直接走进了生活；他们避免了居高临下的乜斜眼光，照片中浸透着情感；他们跟踪拍摄几年、十几年，仍然觉得不够，而一旦出手，都是整齐而有力度的作品。

所以，我要说：融入生活，才能更好地运用摄影；拥有自己的心灵高地，才最接近艺术。

愿更多的摄影人找到并守住自己的心灵高地。

（原载《中国摄影家》2010 年第 12 期）

　　摄影艺术到底有多少种可能？不知道。但沿着摄影所涉及的人、物、技法等关系，可以探讨 N 种方向。明白这个道理，只要我们在一个方向用力，做成专题性的作品，就可以出新。

　　从技术角度看，摄影技术由四大系统构成：光学系统、电子机械系统、存储系统和呈现系统。

　　从光学系统看，利用暗箱成像原理摄取图像的摄影，镜头特别重要，于是我们可以专门利用某一焦段拍摄生活，如纪实摄影用 35mm、50mm 定焦镜头拍摄，体现内在的视觉秩序，特别是在做展览或画册的时候，虽然各张照片画面不同，但我们会觉得内在很统一，这是因为视觉的张开角度大小一样；如用长焦 200mm 以上镜头拍摄人物或动物特写，也会有一致的特写效果；如某些镜头加同样的滤镜，会有特殊的一致的色彩效果；如果你在镜头前加一块毛玻璃，毛玻璃上涂抹凡士林油，那拍出来的照片会有油画效果。甚至如果你不用厂家做好的镜头，而是自己在纸片上扎针孔，也能拍照，那是针孔摄影；专门拍摄镜子里的事物，也可以采撷到折返光线中两面的内容……以上这些方向都是在光学系统上用力的。

　　电子机械系统的专业性主要体现在对时间切分得细致和快速上，两个字："快"和"准"——聚焦速度快，摄者反应快；时间切分准，摄者动作准。在这方面用力的莫过于体育摄影了。年轻的记者贺顿就是在这方面下死力的人，他的照片对"快"和"准"的要求超越常人，所以才能在几千分之一秒的速度下拍出球刚好被两

只争抢的手挤瘪的那一瞬间。当然相机的连拍功能就是为了得到特殊的影像。即使有连拍，摄者的反应也必须足够快。在这方面用力，会拍到子弹击中苹果、水花溅起的瞬间，等等，足以让人们对这样的瞬间过目难忘。

在存储系统用力，要求也是快和准确，但这个快和准确是指计算写入速度快和色彩还原准确。在记录写入速度上做足文章，就可以用更大像素、更大的感应器来存储，当然这样的影像品相超越通常照片，如用1亿以上像素的相机拍摄照片，色彩和清晰度都会更好。有很多人固守胶片拍摄，也就是因为胶片化学反应写入速度快和像素高，用惯了有把握；可以做回蛋清工艺和玻璃干版……

在呈现系统用力，可以换纸基为其他材质，如石头、陶瓷、水泥、玻璃、布、木板等，可以在像素和色调插值上做文章；可以在"有""无"之间做文章，去掉什么、添加什么，可以在影像大小上做文章，做成几个楼房大，也可以做成底片那么小，用放大镜看，还可以把垃圾般的照片做成美不胜收的画意……以上都有很多人这样做。

从人的角度看，在镜头的两端，一是被摄者，一是摄者；照片的两侧，一是拍摄者，一是观众。在被摄者身上用力，可以拍摄被漠视的人，如在职业、贫富、民族、疾病与健康等方面的特殊群体，可以把被摄者请到展览现场，让他们发声，或者反映被摄者之间的关系……在摄者上用力，可以开动脑筋，先观念起来再调动手段，

去美化现实或改变现实，可以把相机给拿不起相机的人，让他们拍，表达自己，可以把相机绑在狗一样高的位置上，让狗眼看人，可以绑在鸟的后背上，相机飞翔着看旁边鸟的同步飞翔……在观众上用力，可以在配图的文字上下功夫，诗意的或说明的；可以配乐加旁白，也可以在视觉设计上变花样，让人目不暇接；可以给观众上课后再看，看完再上课，可以请观众去事发现场……

摄影对可能性的探索会无休止地进行下去，但所能用力的方向也就这些。不过，有这些就够了。只要你在一个点上能做出超越前人的事情来，那就不一般。

<div align="right">（原载《中国摄影家》2014 年第 3 期）</div>

凤凰之晨　湘西　2003

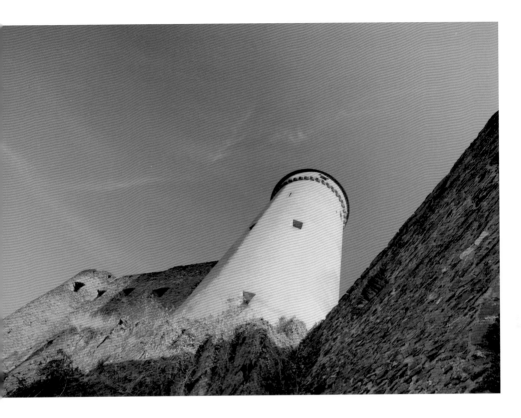

# 摄影的"着眼点"

"着眼点"是个常用词，一般来说，着眼点是指考察事物时着重考虑和注意的方面，与观察者的立场、利益和角度相关。

摄影作为观看和呈现集于一身的艺术形式，着眼点的问题更加突出。一样的人和事情，不同的人着眼点不同，拍摄出来给人的认知和感受也不同。

比如，同样一次大型演出活动，有的人着眼于其节目的精彩度，就会把着眼点放在舞台上；有的人着眼于观众的人数和情绪，就会把镜头对准台下；有的人着眼于演员的生活状态，就会跑去后台和生活区拍摄休息和化妆……拍摄一个古村，有的人着眼于其文化遗存，就会聚焦各家各户的房屋和门楣，院落里的生产工具和生活用具，以及墙上的摆设；有的人着眼于当地百姓的生存状态，就会把目光集中在各种年龄、各种打扮的男男女女身上；喜欢山水的，就会登高远望，架起相机拍摄风景和环境……

9月3日大阅兵，有人着眼于武器装备，有人着眼于军容，有人着眼于老兵，有人着眼于女兵……相机配置不同，选择机位不同，呈现内容也不同。大部分人会聚在天安门广场上，但也有摄影人在自家的胡同院落里穿越建筑缝隙拍摄到了天空飞过的三角形的、雁阵状的机群，这样的照片把国家大事与百姓院落的样子融合在一起，也非常有意思。

面对我们所处的同一个世界，同一个社会，有人关注阳光普照的一面，有人着眼缺憾和不足的一面。有时候这两类人似乎是不可

调和的，各持道理。如果这两类人是摄影家，那么他们拍摄出来的影像，记录下的瞬间，呈现的内容，就他们各自的着眼点来看，影像立场相反，观点相左，都声称看见了真理，无休无止地争论，但向上向善的价值观是必须一致的。

就摄影而言，着眼点体现为机位和角度。机位和角度，是关注谁、为了谁的大问题，是一幅影像的决定性的因素。关注谁，就需要靠近谁；为了谁，就要瞄准谁。拍摄中的一系列行为，立场鲜明，无法含混过去。即使摄影者试图极力淡化自己的立场，也能在影像中看出其隐含的话语，虽然可能声音细小。

在向上向善的价值观上，我们摄影人应该立场鲜明，机位和角度的选择越坚定越好；在全面反映事实的学术目标下，应该努力做到看正反两个方面；在发现与呈现的个人创作中，在现实物理场向影像场的转化过程中，在影像场向读者心理场的转化过程中，都要秉持和尽最大努力实现一以贯之的立场和观点，不使转化过程中对事物的着眼点发生漂移，情感温度衰减或价值方向扭曲。这是拍摄照片和编辑影像都需要特别注意的问题。

（原载《中国摄影家》2015 年第 10 期）

► Phenomenon

四 现 象

# 你把鸟儿当成什么了？

　　近几年，拍摄鸟的人越来越多了，画册也出得越来越多。这些作品展示各种鸟在朝晖和晚霞下的生活状态，或飞或栖、或动或静，姿态万千，很美。也有拍摄野马、猴子等其他野生动物的，不少大动物如马，拍摄得规模宏大，在齐刷刷地奔跑，还用了航拍；有的拍摄猴子在吃食物或母子紧紧相依的情态，也很动人。但仔细看下去，产生一个疑问：这些照片是怎样拍摄的，拍摄活动对鸟儿等目标动物的正常生存有影响吗？

　　一问询，发现这里边问题大了。许多摄影人拍摄鸟儿或其他动物，都是为了出好片、出视觉冲击力强的片子。为了出这样的片子，不惜花钱派人轰赶，把动物赶得气喘吁吁，有怀孕的雌性动物还落驹；有的人为了拍摄到鸟儿出壳的镜头，不惜把鸟窝弄破，守在旁边，弄得大鸟不能回巢；或者以食物引诱，把天鹅豢养成一群不再飞的"家鹅"。还有不少人为了拍摄照片，把环境折腾得一塌糊涂。

　　我们不禁要问：你把鸟儿当成什么了？

　　为了把国内野生动物摄影推向一个新的阶段，2009 年 8 月，在亚洲艺术节期间，中国摄影家杂志社与公安文联鄂尔多斯摄影创作基地联合举办了"2008 年度英国野生生物国际摄影大赛获奖作品展"和"野生动物摄影高端论坛"（见本期"问题菜单"综合报道）。会议开得十分成功，气氛热烈、情绪激昂。国内知名野生动物保护专家、摄影家对目前我国大批摄影人拍摄野生动物时的种种破坏行为提出批评，对规范摄影人行为提出了要求。经大家一致提议，中

国艺术研究院摄影艺术研究所成立野生动物保护摄影课题组，立即开展相关研究，推动国内野生动物摄影走上正轨。

野生动物摄影要以保护野生动物及其生存环境为首要目标，而不能以拍摄冲击力强的照片为首要目标。在保护的前提下拍摄，尽量不干扰其生活环境和改变其习性，这是必须要强调的，其中的关系不能颠倒。

让人感动的是，与会代表很多人为了保护鸟，阻止某些人的猎杀而遭遇危险，但他们都义无反顾。引人思考的是，与会不少代表都曾经在部队服役过，而且是神枪手，曾经猎杀过鸟，但他们很快就转变了，变成了当地保护野生动物的专家和斗士。他们的行为令人肃然起敬。

人类只有一个地球，人不能做地球的天敌。请那些拍摄"沙龙味儿"很强的光影照片的摄影人扪心自问：你，把鸟儿当成什么了？你拍摄鸟是保护了鸟，还是残害了鸟？

日本著名野生动物摄影家岩合光昭曾经说："我拍摄动物，就像我拍摄自己家的孩子一样。"

像拍摄自己的孩子一样拍摄动物，这句话可以作为我们摄影人拍摄野生动物时的一条内心法则。

（原载《中国摄影家》2009 年第 10 期）

园中食 哈尔滨 2013.

# "糖"与"水"
## ——从"糖水片"说起

　　我没有考证，"糖水片"这个名词是哪位方家在近两年顺口发明的，但现在一说"糖水片"，摄影业界人士都知道指的是哪一类照片。可以说，这个概念已经被业界接受了。

　　这个概念的基本意义可以从几个方面来看，从照片内容上看，应该是人们常见的风光、人像等；从形式上看，讲究拍摄技巧，在特殊光线下拍，如清晨、傍晚色温偏高或偏低的时候，构图符合什么黄金分割啊，"S"型构图啊，镜头的视角超广啊，滤镜特殊啊，慢门使用啊，动静结合啊，等等；从味道上看，比较甜美；从照片标题上看，一般用形容词，如"静谧""秀美"等。如果从摄影学习的过程看，这样的照片属于依赖器材、依赖题材阶段上的习作；从思想风格上看，缺少个性和深度；从艺术史上看，谈不上突破和创新。从摄影者的技艺水平看，如果是个非职业的人士，能够拍出这样的片子，技法已经不错了；从摄影者内心说，他们在沾沾自喜："你们风光摄影大家能够做到的，我也做到了！"

　　从人类文化演化的历史长河来看，在一个特定的时期里，总有哲学家继承前人衣钵，对他所处的社会提出一个新的概念，然后这个概念在传播中逐步被社会接受，如"物自体""理念""物质""存在""结构""解构"等这样的概念，这样的概念是思想的结晶体——仿佛一个个"糖块儿"，串成了哲学史上的念珠串。而艺术史上那些革命性的、开时代风气之先的经典作品，是情感和形式的结晶体，也仿佛一个个"糖块儿"，串成了艺术史上的珍珠串。哲学史是理

念和言说史，艺术史是情感和呈现史。

哲学的概念在社会上传播，就仿佛把"糖块儿"投于水中，最终被大众理解和接受——糖块溶解在水里，固体的糖不见了，但水变甜了——大众的观念里加进了新的元素；新的艺术经典在传播中也是一样的道理，其新感觉和情绪会传染大众，大众的情感和心灵世界里濡染进了新的因素，水变甜了，有时也像把小麦种在地里，小麦粒不见了，青青的麦苗长出来了。

扯得远了，回到关于"糖水片"的认识上。"糖水片"还是有依据的，最初还是有艺术史上的经典可以依据的，那些经典在当时来看，属于新感觉和新形式的结晶体，所以会流传开来，被许多学习摄影的人牢牢记住，然后模仿。创立这些结晶体的人，不管有什么局限，比如意识形态的，比如方法上的，比如自我认识上的，都可以原谅，决不能因为他们拍了这样的照片，就把他们当作"糖水片"的始祖，一棍子打死。

我们反对"糖水片"，是反对模仿，反对雷同，不是反对最初的创造，那些最初创造的人是有功的。我们渴望的，是更多的艺术创造，从框框中解放出来的大胆创造。

"糖水片"太多了，堆积如山，责任不在最早造糖的人。结晶体，可以是糖块儿，也可以是盐粒，还可以是黄连片，种类多得很，味道也有很多种。问题在于，为什么后来这么多的人，蜂拥而上，一起专门吃甜？

（原载《中国摄影家》2010 年第 8 期）

　　第九届"影像中国"组委会对公示作品公开进行影像鉴定后，取消了 25 幅作品的入选资格。许多媒体对此事作了报道，一些报道有些危言耸听，好像参展者恶意造假如何严重。其实，绝大多数投稿者并非恶意造假，准确地说，这是他们对摄影类别概念不清晰，以"美"代"真"与以"美"害"真"，修改过度造成的违反规则现象。

　　造假只是针对社会记录类摄影而言，对于艺术创作类摄影并没有手段约束。社会记录类摄影以真实记录社会生活、形成图像化的历史文献为目标。这个类别不是谁强行规定的，相机具有这个功能。这是摄影术诞生 170 余年来自然形成的一个类别，有大量图片积累，被全世界的公众一直沿用并发挥着信息记录和传播的作用，而且社会公众很依赖这样的图像来接收信息。

　　从社会信息传播层面（非哲学层面）和拍摄照片的目的来看这类摄影，真实是其第一属性，美是其第二属性，不能颠倒。许多人不明白这个道理，没有仔细研究征稿启事，也不顾及类别要求，手里有照片就往"漂亮""丰富""干净"的方向改，然后上传，于是出现大量不符合规则、需要过滤的稿件。最常见的制作过度，是画面主体不错，但多了个电线杆，修掉；天空一片灰白色，那么用蓝天白云替换掉；画面上一群人中有一个人的位置不舒服，挪移或

删掉；为了突出主体，把环境改成黑白，主体颜色不变……

社会记录类照片追求对现场状态进行真实记录，不丢失信息，也不增添信息，这是首要的要求，因为它们是生活流的切片，如果把一连串的切片按顺序组合，那么这个切片应该能回到它的位置上去，不增不减信息。这类照片的艺术性体现在处理信息要素之间的关系上，构图上要有意味地展开主要关系，而且最好把主要关系置于环境的多种关系之中，瞬间的选择上要恰好抓到内心外化的状态……这类摄影的好作品确实应该真实性与艺术性俱佳，但必须先求真，再求美，不能以"美"害"真"。

以"美"害"真"现象长期以来大量存在，原因有很多。比如，对"美"近乎自动化的追求，使我们不考虑真不真；对"真实""真相"这样的人类诉求，我们在意识上有盲区；不少媒体单向度地讲解后期如何制作美的照片、如何把不美的变成美的，不对摄影做类别框架下的目标区分，误导了很多人。

摄影概念中的某些混乱，也是导致以"美"害"真"的原因。比如，有不少人把社会记录类摄影等同于纪实摄影，按照对纪实摄影的理解来认识社会记录类摄影，出现混乱。纪实摄影成分复杂，有相当一部分是符合社会记录类要求的，另一部分是导演、做道具、化妆、摆拍出来的，还有的是做"情景再现"，这些都属于现实主义艺术

创作的范畴。世界上不存在假照片，只存在假的文字说明，如果所有的照片说明都如实陈述拍摄方式，哪里有假照片可言？

要改变以"美"害"真"照片大量存在的现状，需要做很多工作：类别概念的阐释、规则和鉴定方法的改进等。我真诚希望，摄影业界能够共同维护社会记录类摄影的真实性。试想如果不坚守这个底线，那么 50 年后的人如何看待现在留下的影像？我们摄影工作与虚拟的图画又有何区别？摄影的独特性、在文化和历史中的重要性又该如何保持呢？

<div align="right">（原载《中国摄影家》2012 年第 3 期）</div>

# 请别再"骑墙"了

　　记录类摄影会涉及两个方向的评价：记录性和艺术性。这两个概念把许多人弄得很糊涂。

　　有人说摄影是记录，于是被人反驳：那你不要艺术了吗？有人说摄影是艺术，同样被反驳：记录功能才是根本。摄影人就在这样的争论中跌跌撞撞地走过了170年。

　　其实，甩掉各种时髦的定义，我们期盼的还是记录性与艺术性俱佳的作品，这样的作品既没有脱离摄影的原点，又值得长久品味。不知道多少人把寻找记录性与艺术性俱佳的作品当作终生追求，于是总去西藏，找那些没有人去过的最佳美景拍下来，想靠题材取胜，压过别人。但经过一番努力，展览办了，画册出了，仍没有被人心悦诚服地称为摄影艺术的大家。因为，这样的照片好看，不知道是题材决定的，还是人决定的，而且，照片一旦传播，很快就有别的人跟上来，也拍出了一样的片子。

　　我们在摄影人中最常见的"骑墙"现象是：要找到记录性和艺术性俱佳的东西来拍，于是在题材选择上就放弃了做某一地域、某一人群影像工程的念头，"记录性和艺术性俱佳"成了摄影人思维的枷锁，他们一路走，一路看，专找漂亮的人物、景色拍，没有漂亮的人或景物，相机都不从包里拿出来，很多人这样拍了一辈子，只有几张不成体统的散片，金钱、体力都搭了进去。

　　从长期的摄影实践看，从现实需要看，记录类的摄影都应该这样来做：首先，在社会文化的大范畴下选择自己最熟悉的一个题材方向，像做工程策划和设计似的，在这里，做地理摄影、社会纪实摄影、人像摄影等，都可以。现场拍摄的时候，第一要考虑文献性价值，哪些该记录，哪些可以忽略；哪些是重点，哪些是辅助元素；怎样用最少的照片言说最丰富的信息，同时还要理清楚信息之间的关系。这些都直接影响到照片"拍什么、怎么拍、怎么编辑"的问题，要坚持下去，拍深、拍全、拍透。其次要考虑艺术性，这是怎样融进个人情感的问题。融进个人情感，是因为你对拍摄对象的熟悉和爱，而不仅仅是因为你的技术好。

　　记录类照片的记录性是语法问题，考察的是摄影人对拍摄对象的认识水平，要评判的是拍出来的东西对不对；艺术性问题是修辞问题，考察的是摄影人对影像的操控能力，要评判的是拍出来的东西好不好。记录性是第一位的，作为必要元素的场景和人物动作细节，即使光线不美也要拍，光线好的时候，也不能为追光弄影而离开了拍摄主题。记录性最终指向文献价值，要在方向策划和题材选择中首先体现出来；艺术性是总体框架下的具体细节，情感是随着工程进度而逐步深入，从而融进作品中的。

　　如果我们的摄影人理解了摄影是这样的一个过程，就不会到了

一个地方看不到可拍的东西，就不会拍了很多年手中只有几张光影
比较美的照片。相反，会出现一个更好的现象：你、我、他，你们、
我们、他们，大家都有一个影像库，这个影像库有独特的文献价值，
而库中有一些照片艺术性很高。如果能照这样做，那么摄影人可以
走出自娱自乐的小圈子，使摄影为社会更直接地服务；同时，作为
一个摄影艺术家，也不会被忽略。一大群被称为"评论家"的人早
就等着了。

（原载《中国摄影家》2010 年第 3 期）

作家雨果　卢森堡　2012

# 照片的"软"与"硬"

摄影人在一起看照片，经常说，这张照片如何如何，"软"了；那张如何如何，够"硬"。

什么是照片的"软"？什么又是照片的"硬"呢？

焦点虚，"软"了；内容空，"软"了；构图散，"软"了；没抓到最精彩的瞬间，"软"了……按照这样的思路，我们还可以列出许多"软"，都是从摄影的手段技巧方面讲的。从照片内容与形式关系的角度，我们还可以列出一些"软"的现象：

有的照片画面中信息元素主次关系处理不当，主要人物被遮蔽，次要人物突出；呈现人物之间关系的关键环节不突出，却拍了一些无关紧要的场面。这是内容上的"软"。

有的照片背景形式太抢眼，压倒了主体，有时拍摄者为了炫耀自己镜头的功能和技巧，通过变形，生造出一种抢眼的形式。换句话说，这两种情况都是形式压倒了内容。这样的照片仿佛语言华丽、内容空洞的作文，说到底，还是"软"。

那什么是"硬"的照片呢？

从摄影的技巧来说，焦点实、有内容、构图讲究、瞬间抓得准的照片，就是"硬"照片。

按照解海龙老师的说法，过硬的照片要在"真""新""美""深""难"五个字上有讲头，所谓能够占住"真情实感""手法新颖""意

境优美""意义深刻""拍摄难度大"五个要点中的一两个，就算"硬"的照片，如果占得更多，那就更"硬"。

但是，以上的解释还不够，照以上说法，拍摄时难以下手。我们换个讲法，可能在拍摄时更容易入题，从两个方面思索和练习：

一是重观察，做到眼中有物。现在大家最常见的、也是最要命的问题是到了一个地方觉得没什么可拍，光线又不好。好像摄影人都是靠天吃饭的农夫似的。光线好，当然容易出美的照片，拍摄难度也小。但是，我们又不是专门拍摄美的事物的人，我们应该直面现实。无论遇到什么样的事物，只要肯认真观察，愿意深入了解，都有的可拍，都可以下手拍摄，何必非美不拍呢？再说，无论什么样的事物，只要你认真看和想，都有其存在价值和记录价值。所谓"眼力"，不是单指能看出什么艺术构成的能力，更重要的是视觉思考力、发现力。目光所到之处，应像阳光所到之处一样，能够照彻生活。

二是提高拍摄能力，这确实是文化理解与摄影技巧的结合。首先，要对眼前的事件、人物应该有一个认定和感受，找到要害，然后带着了解和进一步认识的欲望去拍，才能弄清事实，全面而深刻地反映这个事物。其次，在拍摄中要从两个维度上考量：第一，考量如何在二维平面上反映这个事物内部要素之间的关系，哪个瞬间是关键点，把主次关系弄清，构图上讲究；第二，考量照片画面中

　　的透视和虚实关系，把主体突出来，形成画面纵深，在景深和对焦上讲究。只有这两个讲究都到位了，照片才会"硬"起来，才能变成作品。

　　相机不是机器，是我们身体的有机组成部分；照片不是照片，是浸透着我们思想和汗水的作品。而最终，由对他人关心、对自然热爱、对社会负责的多种情感，把相机、我们和照片贯穿起来，使我们成为摄影家。所以我们说，"软"与"硬"不单纯体现在技术上，还体现在人的心里。

<div align="right">（原载《中国摄影家》2010 年第 11 期）</div>

——为影友一辩

　　很多人开始喜欢摄影，一半是因为喜欢拍照，一半是因为喜欢旅行，而旅行和拍照最终体现为一个过程。在这个过程中，策划—期盼—实施（行走与拍摄）—回来后整理—与家人朋友共享—参赛—获奖，要分成好多阶段，而每一个阶段都是令人激动的心理体验。如果经历几次这样的过程，一般地，一个人就会迷上摄影。

　　很多摄影家就是从这样的过程中走出来的，而一旦走上了摄影的道路，一番番、一次次这样的过程，就变成了他们的生活方式，行—思—拍，思—行—拍……

　　也有很多人从事这样的循环，但他们没有成为摄影家，原因很多，也许是技术原因，也许是艺术原因，也许是文化修养和禀赋的原因……

　　很多人在这样的奔走和拍摄中，把好看的风光搬运回了家，积累了不少漂亮的照片，但被一些搞评论的人斥之为"美丽垃圾"。他们愤愤不平：我们出去走了，看了，拍了，高兴了，我们得罪谁了？热爱大好河山有错吗？

　　在艺术品的生命流程中，有生产的，有看和评的，有收藏和卖的。搞评论的人总是希望多出作品、多出人才，好有更多优质品给他们看和评。当摄影大众化后，各色人等蜂拥而上，而创新之作越发显少，雷同越来越多的时候，他们烦了，于是有上述"美丽的垃圾"的批评。

　　但对于广大影友来说，我学摄影又不当职业，无非是乐呵乐呵，

有个有意思的事儿干，能出个名就出，出不了名就图个转悠得痛快，图个过程中的体验，顺便把身体也锻炼了——这就是目的，就是归宿，凭什么老让我们去关心穷人、关注社会问题，还有什么反传统啊、观念啊。我们生活和工作中，矛盾很多，一团乱麻，心灵无处安放，拿相机出去，就是连爽目带躲清闲，我们最想去的地方就是无人的大山里，哪怕雪很深，哪怕有泥沼，或者去沙漠，那种浩渺的荒凉让我们得到宁静和放松……干吗老盯着我们，我们休闲，惹着谁了？

双方都没有错。这是善与善的碰撞。

在摄影的人群里，人和人是不一样的，有的要当摄影家，有的就为了体验一个过程。

体验是一个心灵的历程，是文化之旅。

让我们边走边看，边看边拍，管他怎么的，先体验一把！

行走吧，拍摄吧。

拍是硬道理！

摄影的重点在一个"摄"字上。这个"摄",要求我们面对现场存在,直接"摄"来有文化意义和价值的东西。

如果有选题,那就按照选题目标,坚持拍摄几年、十几年,甚至几十年,完成这个从客观现实中"摄"取的过程,经过编选,成为一个文化产品;如果没有具体选题,就要在大地城乡间行走,随时准备着,"摄"取有内涵和形式感的题材,经过多年的积累,从大量的作品中"拎"出东西,合并同类项,然后起一个适当的名字,成为一部画册。

以上两种人,都把重点放在了"摄"字上,功夫下在了"摄"字上,都是"摄"者。后期的编选虽然重要,常常委托给图片编辑、策展人或评论家去做。这样的摄影直接在现实存在中抓取东西,虽然很不方便、很不自由,想要的碰不到,意料之外的又时不时遇到,即使拍到了想拍的东西,也只是事物的局部和瞬间,而且无声。这是摄影者的无奈。当然,快乐就在这个过程中,如果"摄"到了,并且"摄"得好,那种美好而幸福的心情也是令人惬意而兴奋的。

当代影像艺术,有的手段也是摄影,不过常常是先有观念的策划、设立,然后写好脚本、寻找演员、制作道具、布景,再导演摆拍,这样的作品耗费的人力、物力都较大。虽然也是拍摄来的,但所拍摄的内容不是客观现实中原本有的,是制造出来的,是虚拟的

场景和人物角色、故事。有的搜集影像素材，拼贴或设计组合成一个新的事物形象。总起来看，这两种影像都是"设"来的，现实中不存在，是通过观念、场景、故事等设计、制造出来的。这两种人都是"设"者。

从客观现实存在中"摄"来的东西与"设"来的东西有根本的不同，区别点在于内容是不是客观上存在过的。虽然"摄"中也有构图、功能指数的设计，"设"中也有拍摄，但这是另一个层面的问题。在内容是否客观存在的问题上，可以区分二者。

很多论者以评论"设"来的作品的路径和方式去评判"摄"来的影像，常常觉得"摄"来的影像散、碎，很难形成强有力的、鲜明的概念，或者觉得"摄"来的影像路径太旧。其实，因为获得影像的路径不同，评判方式和价值取向也应该不同。

严格来说，"摄"者与"设"者，是不搭界的两路人。但在目前摄影界，两种人都有。现实存在的现象是："设"者觉得"摄"者是低端，自己是高端；"摄"者觉得"设"者吃饱了撑的，搞些看不懂的东西，索性不搭理"设"者。

"设"者，做不到背着沉重的相机到处走，或深入一个地方待多少年，就在自己的工作室里，凭借自己的认识和情感熔炼，搞观念和场景、故事的编排、导演，然后拍下来，形成当代影像艺术作

品，就很好。但没必要去低看、小看"摄"者。

　　"摄"者，也要努力做好选题，明确方向，找到自己，找到文化归属，免得拍一堆生活的碎片，无法收拾；坚持深入、深入、再深入，才能见常人所未见；还有，坚持时时拍、处处拍，才能积累更多好片子。

　　"摄"与"设"，"摄"者与"设"者，分野明矣，何苦相扰哉！

<div align="right">（原载《中国摄影家》2014 年第 9 期）</div>

合肥包公祠荷雪　2009

　　一张照片，我们集中精力来审看，需要几秒钟才能对其优劣做出判断呢？

　　以我的经验，不同的照片，审片时间长短不一。形式感强的、色调浓郁的，更容易入眼，差不多0.3秒就映入眼帘，1秒钟内就能够看出有无新意；而记录和发现生活中耐人寻味的细节及表达对现实的感受、认识的照片，就需要多看一会儿，才会觉得好，1秒钟看不透，需要更长时间。

　　一般情况下，好照片不会被遗落，但也有被忽略的时候。在比赛评选里，初选特别关键。很多表现现实生活的好片子，因为提供给评委的审片时间太短，过片速度太快，而被忽略掉了。当我们有意识地注意这个现象时，会关注和留住某些耐看的照片，甚至从扔掉的照片堆里拣回照片，这些照片在后面第二轮、第三轮时，竟然被更多的评委喜爱而一路高歌猛进，有的竟然进入了等级奖，甚至上了金奖。每每这个时候，我就在心里捏把汗：是不是还有更好的片子被忽略了？

　　对于形式感强和色调特别的照片，第一眼看形式新不新，之后才能细看内涵和思想性的东西有没有，有多少；而对于那些初看平常，越看越有内涵的照片，需要有很丰厚的生活阅历和摄影实践经验，才能快速抓到其优点和特异之处。两类照片的审看路径本身就

不一样。

因为初评太快，留住的大多是形式感强或色调特别的照片，而第一眼看上去平常、越看越有味的照片显少。这就是为什么摄影比赛获奖作品越来越强调形式而人文内涵越来越薄弱的原因之一。作为评委，我犯过多少忽略了好照片的错误？难以厘清了。汗颜啊！评委当的次数越多，心里越害怕，就像开车越久，就越害怕一样。因为自己知道，眨眼的工夫，就可能犯错。

数码化之后，摄影生产力大解放。2000 年之前，一个一般的比赛能有几千张照片就算来稿多。现在，哪个比赛没有几千张照片？一个比赛来稿不到一千张，就算失败了。最多的来稿，可能国内要算全国影展，有十几万张，国外比赛还有更多的，有上百万张的。

三万张以上来稿的比赛，已经很难评了，如果时间限定在两三天内，那评选中漏掉的好片子不知多少呢！因为没时间细看。近几届全国影展评选分初评和终评，时间拉得越来越长，也是为了能更细地看照片，总的方向是对的。

我主张，评选还要拉长时间，特别是初评。因为一眼定照片很可怕，太容易忽略好照片了。就连高考用较全面的学科结构考核人的方式，都被人诟病，何况摄影评选呢？

再者，不同的评委有不同的趣味和价值走向，以票数多少来定

高低，取的是大多数民意，这怎么看，也像民主选举。政治选举必须看多数民意，因为选出的代表，代表的是民众的现实利益。艺术和学术，如果也单纯以民意论，那标新立异之作肯定吃亏，特点不突出、各方都能接受的作品会占便宜。但不投票，还能有什么好办法呢？看来，谁有投票权，才是最重要的，说白了，评委的结构很重要。以上这些，已经很麻烦了，何况不少评选里还夹带着功夫之外的东西呢！

摄影比赛何其多也，评选之惑何其多也！

（原载《中国摄影家》2014 年第 10 期）

曾几何时，摄影业界出现"大干快上"的浮躁现象。比机器，越大越新越好；比作品，幅面越宽越好；比展览，规格越高、规模越大越好；比画册，越奢华越好；比速度，越快越好……

在这样的氛围里，艺术家群体成分越来越杂，艺术品的水准被一降再降，"好作品"的评判依据越来越乱，基准边界越来越模糊。打眼看过去，用"密匝匝蚁排兵，乱纷纷蜂酿蜜""乱哄哄你方唱罢我登场"来形容真不过分。

但静下心来思考，这种现象中有许多可疑之处。

比如展览开幕式、作品首发式，来人多、来领导多、热闹，但与作品水平高低有多大关系？有多少展览是观众发自内心想去观看的？有多少个展览参加开幕式的观众是因为作品好、不看怕有损失的？

比如，好多作者大讲特讲自己的作品被多少个地方刊发多少次，自己被电视台如何如何采访，但传播量等于作品价值吗？有多少媒体是自负盈亏给钱就宣传的？有几家媒体是作品不够格，给版面费也不发表的？

比如评论，且不说直言的批评少，退一步，有多少作品评论是评论者用心分析作品、精准指出其优点和发展方向、有分寸地给予肯定的？有多少评论是别人写好了，自己署个名，胡吹乱捧的？有多少评论是评论者不认识作者，只因喜欢作品而主动写的？

其实，业界里的职业人士大都清楚，这一切是怎么回事。不太

清楚的，可能就是张张罗罗的作者自己。说来可叹，这不成了"皇帝的新衣"了吗？但为什么你好我好大家好，要搞这一套呢？

这么些年，大轰大嗡、大干快上，不能不承认，也有有利于摄影艺术发展的地方，就是泥沙俱下中也出不少好作品，普及与提高大对流，摄影大众化了，普及了。在摄影数码化实现的今天，谁都有爱摄影的权利，人人都可以搞摄影，很多人疯魔般地爱摄影。摄影的技术壁垒和小圈子被打破了，而有了数量的基础，不愁将来出不了更多的人才和更好的作品。

但是，泡沫太多了，遮蔽了真实。我们要回到摄影艺术发展的客观实际中去思考问题，让浮华和虚假远离我们，让真实和自然回到业界，回到我们身边。

我们要沉静下来，全身心地、扎扎实实地去拍东西，深度思考，不要再把百分之八十的精力用于"运作"钱、"运作"传播、"运作"人方面。只要作品够好，不花钱也能广泛传播，还能挣稿费，且能留得住；如果作品不够好，花再多的力气去"运作"，都将是过眼云烟，开幕式上热闹一下，过后冷冷清清，不过是自我欺骗而已。那种建立在金钱和人际关系上而不是建立在影像力量上的成就感、眩晕感，有意义吗？

回到真实，回到自然吧！

<div align="right">（原载《中国摄影家》2015 年第 3 期）</div>

有的人摄影很害羞，拿着照相机不敢对着人家，错失许多良机。而有的人拍片时很任性，让人替他害羞。

比如，以超广角镜头贴着人家脸拍，相当于骂人家："瞧，这人德性！"如此自拍，谁也管不着，充其量属于自嘲、玩笑。但干吗嘲弄别人？

比如，靠近主人公旁边，设定高速十几张连拍，"嗒嗒嗒嗒"，那声响如同子弹出膛，被附近的麦克风放大，扰乱了主人公的讲话。难道离远一些、轻声一点，精准点，不会吗？

比如，野外一群人围着一个裸体女模特，长枪短炮地盯着，噼里啪啦，甚至还躺倒在地，从下往上拍。这其中有多少是审美的成分？

比如，几千人凌晨4点站在山坡高处，一字排开，对着一个古村庄，就等人家生火烟囱冒烟，好拍摄晨晖炊烟袅袅的画面。可左等不生火，右等不冒烟，眼看就日出了，干脆派人下到村里去付钱给人家让其生火。这样的所谓创作，有什么价值？

比如，有人在一个景色优美、有树的地方拍了一张很好的照片，为了使自己的照片成为独有，就雇人把那树砍掉。这是什么德性？

比如，为了拍一片湖雾中的朦胧，或者拍摄牛马群转场的气氛，派人进去放烟饼。片子是拍到了，环境也破坏了。再说，烟的属性

与雾的属性一样吗？

别以为人家分辨不出来！

比如，进村要拍本属于记录性的照片，不思考如何理解对象，抓拍其客观特征性瞬间与其他人物之间的戏剧性细节和深层关系，而是往省事和八股格式上想，一到人家院子里，又搬椅子又拉驴，外带摆弄辣椒、西瓜和手机、电脑什么的，把个老太太装扮成自己想要的样子，拍出来的东西能不落窠臼吗？况且有的后期制作为了所谓的更完美，还加加减减内容元素，再起上一个不着边际的、文学化的、强加于人的标题，什么"情深"啊、"谊长"啊、"父亲大山"、"母亲思念"啊！有人寒冬腊月让老大爷光膀子可着劲儿抡大锤砸山石，因为天冷老不出汗，竟然口中含水，喷在大爷后背上，仰角对着这光背，拍出一张片，叫作"民族的脊梁"！请问，这样的做法创新性何在？

比如，拍鸟儿的人，一味突进到鸟儿的生存半径里大肆鼓噪，"叫嚣乎东西，隳突乎南北"，又放鞭炮又敲锣，外带拍刚刚出壳的雏鸟，还伸手去摆弄小鸟，要自己所需的造型。这样的阵势，鸟儿烦不烦不知道，我们很烦。因为这样一来，鸟儿没法待了，雏鸟被大鸟认为有异味抛弃了。可怜不可怜？还有的人对野生鸟类加以饲养，养得又肥又笨，飞不起来，离不开人了，饲养鸟的人借此挣

拍鸟儿人长流水的钱!

比如,在舞台摄影里,不允许用闪光灯,但就有人弄个闪光灯扑来扑去,好像满世界就他有闪光灯似的。

······

摄影是有规矩的,我很敬佩那些能与被拍对象坐下来聊聊天,并把拍人家的照片冲洗好寄给人家的人;也敬佩远远地观察鸟儿并与打鸟的人英勇斗争的人;还敬佩敢于直面社会问题和真相的人。但我不喜欢以上那么多"比如"中的行为方式,摄影不能太任性!

（原载《中国摄影家》2015年第5期）

深圳之夜　2015

长白天池　2015

# "三气"人才

我这里所说的"三气"，不是"三气周瑜"的"三气"，而是作为一个摄影艺术家需要贯通的"三气"。为什么想到这个话题呢？是因为最近一个时期，摄影培训班、研修班、工作坊等越来越多，评选、奖励、资助各类年轻摄影师的事情此起彼伏，显得很热闹，关于什么是人才、培养什么样的人才的问题摆在了业界面前。

在我看来，艺术人才不是像设计程序那样设计和制作出来的，而是他们自己成长出来的。当然他们需要训练，但训练是手段；他们也需要点化，但不能强加概念，压制性地形成某些习惯。艺术人才是在特定的氛围和环境里浸泡、孵化，凭借他们作为"人"的血性和生命张力，成长出来的。要顺应人才成长的规律引导，营造出人才培养的环境，人才才能一批批成长起来。

我们需要什么样的人才呢？需要"三气"人才。

一是能够接"地气"。"地气"就是一个人作为"社会关系的总和"，怀着中国普通百姓的思想和情感，这是大树的"根"。没有了这个"根"，就会随风飘荡，追风、跟风的现象怎么来的，不就是因为无根吗？有了与大地的血脉联系，有了在中国大地生活和成长的深刻体验，创作就有了方向和动力，憋了一肚子话要说，还用得着由别人摆布吗？现在很多人做事，不是为了扎根土地，而是为了离开土地，其内心的浮躁是遮掩不住的，是要在不经意之处冒出来的，其作品的浮和飘是必然的，就像一些歌手，嘴张得很大，音域很宽、音色很好，花腔一个接一个，就是唱得不感人；也像一

些漂亮照片，技法很炫，但看后就忘。

二是能够贯"文气"。不管哪个艺术专业，都要积淀人文底蕴，中国文化的脉要承传，关键是人的精神继承。在人与自然、人与社会、人与自我的关系中，养成中国人独有的体验和把握方式，对于创作中国特色、中国风格、中国气派的作品，大有裨益。相反，缺少人文底蕴，有技法无文化，有手段无思想，就不可能创作出为百姓所喜爱、传至后世的作品。在这样的情形下，任凭你拿多少个艺术学位，其作品仍然不能让中国的百姓心甘情愿地接受和广为传播。

三是能够见"洋气"。见了才知道根底，比较中才有鉴别。见"洋气"是为了找到我们自己的独特性，而不是为了崇洋媚外，模仿外国作品。"五四"时期产生了一批文化巨人，总结他们的经历和素养，就可以看到规律。这个规律就是立足本土长骨骼，拿来主义，化西学为血肉。

纵览当前的摄影人才培养，有很多需要改进的地方。"地气"接不上，"文气"弃守了，只崇拜"洋气"，结果创作没有根。我们不能把艺术人才当作机械产品格式化后去机械训练，去铸模制造。艺术是心灵化的，是软的，需要"三气"融会贯通地酿造人才脱颖而出的环境，让人才自由而茁壮地成长。

古人云："试玉要烧三日满，辨材须待七年期。"培养人才不是一蹴而就的，希望更多的年轻人能够贯通"三气"。

<div align="right">（原载《中国摄影家》2015 年第 6 期）</div>

# 舍得

　　近几年来，摄影界普遍在反思和议论为什么单件摄影作品价格不高、收藏少的问题。这个问题制约着摄影艺术品市场的发展。研究这个问题，除了影像艺术成分、文献价值、工艺价值等之外，我认为摄影家自身也要找找原因，如何才能使摄影作品像其他艺术品一样，也具有稀有性甚至唯一性？

　　俗话说要舍得，因为"有舍有得""舍而得""不舍就不得"。这个道理不深，摄影人都懂。但落实在行动上，又让人看不懂了。一方面，摄影师希望单件作品卖的价格高；另一方面，当你问到他是否肯把底片或原始文件只制作一张出售，同时保证同一时空下拍摄的相近内容的作品和原作版权都转移给购买方（署名权除外）的时候，回答几乎一致："那可不行！那是原底啊！"现在的限量版销售，充其量是对艺术品市场唯一性的扭扭捏捏的让步，还远远没有达到如画家般一出手就再也没有的地步。又不舍，又想得，这样的事情去哪里找呢？

　　画家的画作一旦售出，就由不得自己了，做回顾展的时候，还得求藏家贡献出来摆几天再拿回去。摄影作品销售也需要有这样的市场意识，一是树立其稀缺性，二是舍得出手去流通。市场遵循稀缺性的原理，做限量，这种限量越少越好，最好与画家一样，就放大一张，连同底片（原数据文件），除署名权外，集中竞卖。我相信，如果做到这一点，那些一过性的、不可重复的、有艺术气息的影像价值会有提高。现在不少人，连限量的规则从内心都不情愿遵

守，也不愿意召开记者会把作品小图和有关数据公之于众，市场信用怎么建立呢？

其实，现在的摄影家干的是零售的事，底片或原始文件握着，谁需要，就按照要求制作给谁，收一次性版权费。图片社、影廊做的也是这样的事，只不过中间加进了代理环节。要想改变只有零售的状况，摄影家必须痛下"舍"的决心，与自己的作品一刀两断，任其漂流在流通领域，起起伏伏，保留署名权就可以了嘛！

当然，不同的作品买家不同，有的买的是影像的历史价值，有的买的是影像的艺术价值，有的买的是影像的工艺价值。这些影像，有的适合悬挂在家庭的客厅里，有的适合挂在公共场所如会议室、餐厅里，有的适合挂在走廊里或宾馆的房间里，各有各的语境，不可一概而论。但是，如果想让人觉得影像金贵，首先它应该是世界上稀缺的甚至唯一的东西，而不是可以无限复制的东西。

讲诚信，有监督，又稀有，日久天长，参与者众，影像市场的环境会得到改善，并逐步形成良性发展的影像产业，呼吁多年的"以摄影养摄影"的目标可望能早日实现。

（原载《中国摄影家》2015 年第 11 期）

► Photographer

五　　　　　　　　　　　　　　　　摄　影　家

# 大众化时代的摄影家

现在，只要愿意摄影，谁都可以拍照。照相机已经像笔一样被人随身携带。广场、街巷、楼堂里，随时都能看见拍照的人。确实，摄影的大众化、日常化时代到来了。

于是有人说，人人都是摄影家。

也有人说，摄影家消失了。

这两种说法初听起来有一定道理，细想又不很对头。

这两种说法有一共同的逻辑上的前置命题：摄影家是操作照相机器的工人。既然这种机器现在人人都能操作，那人人都可以成为这种工人，自然，靠操作这种机器吃饭的人就消失了。这种看法特别适合工厂里的体力劳动者，机器流水线诞生后，他们就失业了。

这两种说法还有一个隐含的前置命题：摄影家是到处拍照（别人没条件）的人。既然现在到处都有人拍照，什么事都有人在拍，那专门靠跑路拍照吃饭的人，没饭吃了。

然而这两个前置命题都是错误的。会操作照相机器，只是一个技术基础。作为摄影家，他的艺术追求和文化素养也同样重要。摄影家不仅仅是会技术的工人，也不仅仅是到处拍照，他们同时还是艺术家、文化学者。摄影普及后，摄影家不但不会消失，而且人们对他的要求会更高：除了一般性的片段记录外，要求他拿出更有分量、更有文化含量的东西。

当然，确实存在这种情况：没有文化追求的单纯技术型摄影家和单靠跑路多的摄影家今后会很难混了。

所以说，摄影普及后，并不是"人人都是摄影家"，摄影家也不会消失。就像人人都能在卡拉 OK 哼唱歌曲，但并非"人人都是歌唱家"；人人都会写字，但不能说"人人都是书法家"；人人都可以扭摆几下，但不是"人人都是舞蹈家"。同样，人人都会拍照，但绝不会"人人都是摄影家"。

那么，在摄影大众化、日常化的今天，摄影家的独特性体现在哪里呢？粗线条理一理，至少应该有这么几个环节。

首先，每到一地，应该比一般人看到的更多，发现能力更强。摄影的功夫有一大半在拍摄之前的发现上，你看见了，才知道该拍什么，而拍什么是极端重要的事情，在某种意义上，内容是决定性的因素，其关系到"有"和"无"。

其次，体现在接近拍摄对象的能力上。拍风景要爬山，拍事件要渗透，拍人物要打开人家的真实内心世界，不是所有人都能做到。吃苦是必需的，还要很有智慧。

最后，在拍摄技巧上，应该有操控影像的能力，既发挥机器的优势又不依赖于机器的自动化能力，能够调整机器设置直奔想要的效果而去，而且要达到人机合一的程度。操作相机是一种能力，而

不仅仅是一套知识。这种能力是在实践中练出来的，不是背诵技术参数弄出来的。操控相机的能力，关系到照片"好"和"不好"。

在选择照片上，要有判断能力，这体现为眼界高低。一般人看的好照片少，拍一张好的就高兴得不得了，但摄影家应该知道，前人、别人都做到哪个份儿上了，自己的照片处在什么位置。

在编辑照片上，要有文化统合能力，文图并茂也可以，艺术提纯也可以，反正要做到言之有物，丰富多彩，风格统一。

摄影大众化了，机器可以保证拍摄清晰，但不担保你有创造、有个性风格。要做摄影家，各个环节都要精益求精。

难啊！

<div align="right">（原载《中国摄影家》2011 年第 9 期）</div>

# 被"省略"的技术与摄影家的追求

经过数字化技术革命，摄影已经大众化了，拍照已经无时不拍、无处不拍了，最常见的是用手机，再好一些的用卡片机，再进一步用单反。单反有普及系列的，有准专业级的，还有专业级的。最近出现的微单、微电，小巧灵活，功能也不错。

再说大众摄影时代的技术，原来用测光表的很少用了，手动曝光的经验被忽略了，复杂的胶片冲印后期工艺被省略了。常常有专家说，即使玩数码，也要懂胶片，最好掌握暗房的工艺流程。说是这么说，很少有后学者这么做的。

还有大众摄影时代的艺术，原来特别难以拍出来的效果，现在用包围曝光、补偿法，大都弄个差不离；原来因为镜头不够广需要后退、接片才能完成的，现在靠器材与技术的进步也能轻而易举地完成了；原来因为没有长焦镜头而迅跑靠近的力气也省了，"大炮"一架，手到擒来，只要端得够稳，不够稳还可以锐化补救些许；原来精准麻利的手动对焦功力常常被多点跟踪对焦法替代；原来预测性的瞬间判断被"嗒嗒嗒、嗒嗒嗒"的连拍遮蔽了；原来不用裁剪的构图能力被后期随意的裁剪动作取代了；原来想好再拍的沉思被随意而拍省去了，这种本来孤独而行的很持重的活儿，不知什么时候变成成群结队、呼啸而过的打猎行为了。

真的可以这么说：一个人，只要头脑、眼睛没毛病，会按动快门，就能拍照。这不跟写字、跑步一样普遍了吗？普通大众，玩相机一年半载，都觉得自己弄得不错，很多人为做了过去摄影家才能

做到的事情而窃喜。在这样的形势逼迫之下，现如今的摄影家在追求什么呢？

以我观察，技术上，他们在向相反的方向追。你不是玩数码吗？我还弄胶片；相机不是日甚一日地袖珍化吗？我们玩中大画幅；你不是玩快门吗？我玩慢门；你不是玩大光圈吗？我玩超小光圈；你不是玩动感，专拍运动的人、车或动物吗？我玩静态，眼前的东西打死也不会动，如此等等，不一而足。

以我观察，艺术上，他们也向相反的方向追。你不是说照片有客观性吗？我拍我心中的世界，飘飘忽忽让你把握不住；你不是说照片有见证性吗？我拍一组犄角旮旯里的石头、土，让你见证不了什么；你不是要图片说明吗？我这里全是"作品1""作品2""作品3"……

以我观察，当前摄影家创新的内驱力很大。我想说的是，向相反的方向走，容易出新，上眼一看就是新的，但如果思想不够新、深，还是立不住。不是只有相反才好，相向地走，只要在前人努力的基础上，内容有广度、深度上的创新，形式上精用过去的方法，一样可以出好作品。总的说来，大家多看别人的，同时各努力各的，把创新理解成朝360度方向辐射的概念，而不是只有相反的一个方向，就能为摄影艺术的进步添砖加瓦。

<div style="text-align:right">（原载《中国摄影家》2011年第12期）</div>

# 怎样才是摄影家

在如今数字摄影技术已经普及的时代,人人都能照相的形势下,一个人要怎样才称得上是摄影家?换句话说,作为摄影家要具备哪些素质呢?

通过《中国摄影家》组织的"中国摄影家大 PK"在河北涞源和河南尧山两站的活动,笔者感想良多。

首先,技术数字化之后,多拍也多花不了多少钱,相机成了随心所欲的大玩具。于是有人耍起来,连取景器也不看就千姿百态、嗒嗒嗒地乱摁一气。要好照片吗?后期去选!我以为,狂轰滥炸似的拍摄人人可为,摄影家的水平体现在即使是盲拍状态下,构图成功率、曝光正确率、照片兴趣点、正确对焦率都要在 60% 以上,而且没有机震导致的结像不牢问题。只这四样技能,不经过勤学苦练也是做不到的。

其次,数字化时代,相机就是一个图像采集器,照片就是一个数据文件包,不会自己做数据图像标准还原的人,不能称之为摄影家。有不少老摄影家,对新技术不熟悉,找技术熟练的年轻人帮助,这是可以理解的,但这好像胶片时代的摄影人不会自己做暗房一样;但对于 50 岁以下的人,要成为摄影家,必须熟练掌握技术,在此基础上学会释放数据、使照片达到最满意效果的基本技术。

再次,在胶片时代,背上大摄影包,挎着徕卡或单反的专业相机,提着三脚架,在街上一走,就可以被人称为摄影家。许多这样的摄影家,就是跑山头、遛街头,拍回了不少漂亮的或是有趣的照

片。如今，数字时代，相机人人都带着，谁都可以拍到这样东一张、西一张的散片。作为摄影，自然有机遇问题，但作为摄影家，不能漫无目的地出门。一旦出门，一定是奔一个区域、一个事件、一个人群或一个人、一条河、一棵树去的，因为在他心里必须有专题的概念。所谓做专题，就是逮住一个东西，往透里拍。

如今，时代已经变了，作为摄影家的标志，不是获过什么奖，而是有一个影像库，库里有关于某一些人、某一地区或某一时代万幅以上的技术合格的照片。如今从社区到公司，各种摄影比赛几乎天天有，主题五花八门，很多人都获过这样的奖，即使全国性的主题摄影比赛奖也多得很。在过去，获奖就自以为是摄影家了。现在，获奖算不上什么，有人被称为"获奖专业户"，但并没有多少人认同他作为一个摄影家的资质。作为摄影家，关键要看他是否有一个影像库，这个影像库里必须有他独到的东西。

最后，我还要说，是不是摄影家不重要，关键是要拍。"拍"中记录生活，"拍"中见识真情，"拍"中呈现自我。

总之，"拍是硬道理"！

（原载《中国摄影家》2009 年第 9 期）

# 摄影家的两道门槛

摄影没有门槛，但走廊很长。

做摄影家，有两道门槛：一道是技术门槛，另一道是心灵门槛。这两道门槛就布在走廊上。

技术门槛，包括使用相机的技术水准、后期处理的水准。心灵门槛，是摄影家必须突破自己的生活方式的习惯和局限，去关心他人，在与拍摄对象的心理交融中超越自我、实现自我，最后形成独特的理念、个人化的观看方式等。

如果展开来谈，那是几本书的内容。简要地说，两个门槛在初学时期有先后，关注技术在先，关注心灵在后；到形成摄影家个人化的作品阶段，关注心灵为多，但技术支撑必须到位。

摄影手工时代的技术门槛，常常需要师父带才能越过，很多著名摄影家也给人当过学徒。电子时代的技术，有师父带更好，没有也可以自学，但技术水准的要求一样要好。在掌握相机阶段，要练到不管遇到什么光线条件，不管拍摄场景、人物，还是动作、细节，都手到擒来，把镜头练成自己的第三只眼；在后期控制阶段，要做到自己的想象到哪步，技术就能实现到哪步，不能望而却步。

技术对摄影家来说，是一种能力。这种能力是在实践中练出来的，不是论证出来的，也不是天生的。要一辈子从事摄影艺术，做摄影家，必须越过这个门槛。

　　技术门槛过了之后，会遇到心灵的门槛。一个人从事摄影，在经历了器材炫技、题材寻找的阶段后，走着走着，这个门槛就显示在你的眼前。很多人就是因为看到这个难题，畏葸不前，停住了，一辈子就停在了那个位置上。

　　这个门槛就是专题化地跟进拍摄的槛。面对这个槛，你明白了，这不是简单地完成一个事件的报道任务，见报就完，这需要你对其他人生存状态的真切关心，需要认识的深度和广度，需要投放自己的生命热情……这需要下一个决心，需要改变自己当下的生活。

　　你能摆脱眼下的生活习惯、格局，到一个地方，跟踪拍摄一群人、一个村镇、一个山头吗？你能不顾一切，把时间和精力投放到一种影像实验和表达中吗？

　　要这么做，需要你舍弃很多东西——"老婆孩子热炕头"的舒适生活，自我安排的规律和计划，熟人、朋友的圈子……

　　而另一方面，需要你扛上别的负担——打探消息、主动介入、帮助对方排忧解难，改变自己的性格，或者枯燥地反复地做同样一张照片，直到你所想要的效果出现……

　　这可真的是一道实实在在的门槛，而且触及自身心灵。

　　我们很多人可以边旅游、边拍摄，积累自己的美的影像；也可以使用一支标准镜头，去拍摄各种各样的街头事物，去体验镜头感；

还可以整日待在电脑前，合成想象中的影像，做令人惊讶的作品。但越过心灵的门槛，去直接关心他人却很难。而摄影史上，用影像去关心他人、帮助他人改善生存状态的摄影家，是摄影的核心力量，他们的作为是最令人钦佩的，因为他们是通过关心他人，突破了自我的心灵局限，从而实现了自己价值的。

摄影的价值体系是多元的，用摄影去休闲、去寻找、去实验，都很好，但我最尊敬舍弃个人小趣味，一心为他人的摄影家。

这里，有一道心灵的门槛，选择吧！

（原载《中国摄影家》2011 年第 3 期）

# 摄影家之生与死

　　关于诗人之死（自杀）、哲学家之死（自杀）的文章和书籍已经很多了，但很少有人把摄影家之死当作专题来研究，至多报道和谈及一些摄影家牺牲的故事。如罗伯特·卡帕踩地雷牺牲；凯文·卡特因为拍摄了受秃鹫威胁的苏丹女童，获奖后受公众指责而自杀；黛安·阿布斯的自杀；等等。还有近几年中国摄影家杨晓光在尼泊尔的车祸中罹难，王岩在高台拍摄中失足。

　　为什么没有"摄影家之死"的专题研究呢？因为摄影家很少像诗人、哲学家那样去自杀，他们经常遭遇死神。如战地摄影师，自摄影术发明以来，牺牲了很多，在伊拉克战争中牺牲的摄影师人数已经占美军士兵战死总数的相当比例。如拍摄新闻的一线摄影师，遇到水灾、火灾、爆炸、暴乱等，都有牺牲，甚至有时候为了调查一些团伙涉黑的事实，也被打死。各种情形，难以尽述。但是，除了因为公众对摄影中的道德问题导致摄影家自杀的个别人，如凯文·卡特、黛安·阿布斯等，摄影家自杀的人数真的不多，还不足以构成诗人之死那样的论著主题。况且，一些从事旅游摄影、风景摄影的人，活得还很久，八九十岁还硬朗，郎静山甚至活到107岁。

　　为什么诗人、哲学家自杀的很多呢？在笔者看来，他们的生活和思维都是向内的，不依不饶地跟自己要成果，毫不留情地逼迫自己前进，诗人沿着自己情感和言语的轨道走，不免陷入矛盾的困境，无法解脱；哲学家沿着自己思维逻辑和概念的轨道走，也不免陷入两难的绝境，剪不断、理还乱。于是这两种人都会选择死亡——唯

一的解脱之路——把难题留给了后人。

而摄影家的生活和思维方式是外向的，他们永远面对不断变化的生活，想立即投入记录的工作中去。他们会抱怨自己该看到的没看到，该记录的没到场，并且觉得永远都记不完。生活无限变化，逝者如斯，他们最大的恐惧，就是生活在变，而他们没拍。因为摄影的生存法则，就是用影像留住现在的一切，对抗时间带来的死亡。他们需要不断地走出去观看、观看、再观看，拍摄、拍摄、再拍摄。就在行走—观看—拍摄—行走这样的循环中，他们不会陷入内心的矛盾而走向自杀之路。

在路上，有美丽的自然让人万虑皆消，有火热的生活让人感动，有悲惨的情景需要告诉其他地域和阶层的人们。我们享受自然，热爱生活，关怀他人，总觉得有很多很多事情要做；因为我们投入了现实，在生活中，在一次次的观看和拍摄中融解了自己；因为我们拍摄他人、关心和帮助他人，觉得有许多人需要我们。这样的人，怎么会结束自己的时间呢？

记住一本摄影教材扉页上的话："摄影，使我们更好地融入了这个世界。"

忘记了自己，却能更好地实现自我，这就是摄影家不死的格言。

留住了生活，就留住了世界，所以摄影家不死。

<div style="text-align:right">（原载《中国摄影家》2010 年第 10 期）</div>

# 拍摄，随时随地

如今，总看见一些不停地在拍照的人，一路走，一路拍，不管是什么情况，有无意义，就是在拍，那种手不离相机的劲头让人觉得他们仿佛得了照相强迫症。

在摄影队伍里，也有我所敬佩的摄影家，如陈长芬、吴鹏、李少白、贺延光……不管在车上、车下、机场、酒店，都手持小小数码机器，不停地拍摄。那种认真，那种玩兴，感染了我，有时也跟着用小数码机器拍。

最近在响沙湾举办的中国摄影家与玛格南摄影家大 PK 中，我发现玛格南的四位摄影家更是不停地在拍，连吃饭、上台剪彩、碰杯都舍不得放下相机，都要急急地按一张两张，那职业化的神经绷得确实够紧的。

摄影，需要这样随时随地拍摄吗？

仔细想来，这种行为本身具有相当的合理性，特别是对摄影人来说。

首先，拍是硬道理，摄影作为一种记录和艺术表现形式，对现实对象具有很大的依赖性。我们必须主动、积极地去寻找拍摄对象，才能有更多的创作可能，拍了就有，不拍就没有，不能无中生有，"不管怎样，拍下来再说"（贺延光语）。

其次，即使你在一段时间里有自己的选题，有倾注情感、集中全力拍摄的项目，但日常生活里的拍摄也不可错过。生活很奇妙，更有很多奇妙的瞬间，我们能眼睁睁错过吗？

再次，如果遇到突发事件，你没带相机，那怎么办？只能看在眼里，记在心里，而不能以物化的形式留存住。

最后，这种随时随地拍摄的照片，因为拍摄时心态很放松，更容易突破常规，如果积累得多了，也可以选出不少好作品，成就自己一个方面的业绩。

随时随地拍摄，也给自己留下了一条视觉日志的线索，每天的所见、所闻，形成了视觉化的档案，一段时间过去，就有了思想的轨迹在承传。如果一生如此，那可真的完成了一个巨大的影像工程，即使其中能成为作品的照片不多，但作为素材，这些照片可用之处必定很多。

所以，还是要拍，随时随地拍，积累起来，做个人影像库。

当然，拍的时候，还是要认真，不能随意，方便不等于随便。

（原载《中国摄影家》2011 年第 10 期）

# 抱休闲心，步视觉旅
## ——周海婴先生 70 年来的摄影

2008 年 7 月的某一天，刘铁生先生让我到他家看照片。见了周令飞，才知道原来他的父亲、鲁迅的儿子周海婴酷爱摄影，大半生拍摄不辍。老先生今年 80 岁了，把这些照片拾掇一下，想办个摄影展览。老先生很谦虚，说不知道这些照片有无价值，是否值得拿出来给大家看，于是找来刘铁生和陈丹青两位先生过目。两人看过觉得很好，就鼓动老人尽快整理，一定要把展览办起来。听说要办展览，我建议老先生采用艺术微喷的工艺做照片，于是找到了北京爱普生影艺坊副馆长杨赣先生，并请周令飞与他见面，给他看了照片。杨馆长还联系了上海爱普生影艺坊同步行动。这样，北京和上海的爱普生影艺坊都做了准备，举办这个展览。而周令飞先生也联系鲁迅博物馆和有关单位，策划展览。

大家一致看好这些照片的要素是什么呢？历史文献价值？肯定有，而且很大。照片与绘画不同的地方，就是具有见证性，它是事物存在的影像。因为这些照片是从 1942 年开始拍摄的，近 70 年来没间断过。这些照片记录了广阔的社会生活，从不知名的底层流浪汉、逃荒的人、小商小贩到我们能够认得出来的社会知名人士，从风景似画的农村面貌到城市被轰炸、发洪水等情景，从玩耍的幼小孩童到垂暮孤独的老人，从守旧的遗老到时髦的青年，从家庭到世面，从个人到集体，应有尽有。更有历次政治事件的场面和细节穿

插其间。这些东西虽然只是一堆事物的影子，但确证着曾经存在的事物的样子，信息量非常大，无疑具有宝贵的文献价值。比如沈钧儒、李济深、茅盾、周建人、许广平、王任叔、郑振铎、周扬、李何林、巴金等人的照片，使我在平时对他们认识的基础上，增加了亲近感、实在感。如果没有这些照片，要回想当年的景象和气氛，是很困难的。经过一些岁月的人都有体会，我们只能想起自己印象深的东西，回想是挂一漏万的。

我最受启发的，是周海婴先生这样一种摄影方式：他既非记者，记者必须紧跟时政，这其中有很多人为图当下宣传效果出奇而常常大量摆拍、导演，或者进行后期加工，这样的照片已经背离了记录历史的真实性原则；他也不把自己看作什么艺术家，为抒发个人情怀刻意讲求构图或光影效果什么的，这样的照片虽然也是通过物理—化学反应完成的，但因为特意地选择、剪裁、加工，常常脱离了实证的范畴。周海婴先生完全是抱着一副闲心，在有意无意之间拍摄照片的。拍的时候，不为名不为利，图个自个儿高兴；对于构图和用光，也有自己的追求。拍完后也没太当回事，但日久天长，这些照片组成了一道非同寻常的景观。

展现在我们眼前的这些景观，内容很平常也很随意，但是比较为宣传的摄影和为艺术的摄影，它们更真实。作者对热烈的游行场

面，不惊不恼，保持一分冷静，我分明感觉到了他的心理距离；但对于街头引车卖浆者、流浪倒卧者的关注和同情，入情入理，让我心中震颤。从照片里，我知道作者十分关爱老人和孩子，富有童心；作者爱自然，爱生活，格调高雅。其中有一些照片，艺术性很强。

周海婴老人的摄影方式正好与当下很多摄影人的做法相反。在摄影活动中，我们经常看到一些人手持相机不可一世的样子，仿佛他们才能为这个世界在视觉上代言，只有他们拍出的才是最正确的；也经常看到另外一些人，拍照片就是为了显示自己技术好，而对眼前的物象视而不见。我们确实需要认真审视自己：你真的了解这个世界吗？你真的关心他人吗？

周海婴老人一辈子爱摄影，他使用相机与时俱进，几乎每一种新的机型和胶片型号他都用过。他的照片同样反映了社会的变迁，真是镜匣人间，变化万端。但不管时代如何变化，他的那颗心没变，那就是以平常心关注生活，以休闲心从事摄影。他能做到如此，可能来自家教，特别是来自鲁迅先生"不要做空头文学家"的教诲吧！

<p style="text-align:right">（原载《中国摄影家》2008 年第 10 期）</p>

2009 年 10 月 27 日，93 岁的徐肖冰走了。

作为老一辈摄影家的代表，作为从延安走过来的革命战士，他的辞世，给摄影界带来很大的悲痛。在 2006 年被授予"中国摄影大师"称号的一辈人中，除港澳台，内地的徐肖冰硕果仅存。

如今，他也走了。

人们怀念徐肖冰，并不只是怀念他一个人，而是怀念他所代表的那一代人。

那一代人遭逢国家内忧外患和频仍的战争，他们不但在艰难中成长，而且投身摄影，做了许多别人无法替代的工作，成为中国摄影发展史某一阶段的重要或关键人物；

那一代人是现代中国许多重大历史事件的目击者，他们的影像作为民族的集体记忆，不可磨灭；

那一代人在风云变幻的时代大潮中抱定决不放弃的念头，他们的作品在历史上所起的作用和在艺术上所达到的高度，令人肃然起敬；

那一代人在艰苦条件下对摄影艺术的不懈追求和一丝不苟、精益求精的钻研精神，让人感佩，这种工作态度和精神，在当前许多时候，让人感觉十分稀缺。

他们树立了中国摄影的基本价值观，值得我们永久咀嚼和体悟；

他们创造了中国摄影的经典作品和审美范式，为我们进一步创

新打下基础；

他们开创了中国摄影的艺术方向，我们依旧在他们的方向上前行；

……

然而，他们，一个个，走了，

大师，渐行渐远。

面对不断更新的技术和在这种技术推动下的摄影大众化浪潮，

面对涌动无歇的影像流和不断生成的虚拟世界，

难道我们真的到了"散文化时代"，

艺术已经终结？

如果不是，那大师何在？

（原载《中国摄影家》2009 年第 12 期）

# "邓伟"的意义

邓伟走了，非常突然。我们不知道他得病，不知道他病危，也不知道……去年年底在杂志的选题会上，我们曾议到给邓伟做"封面摄影家"访谈，可惜还没来得及落实……一种痛，在心里，隐隐发作。

他走了，留下了一个叫"邓伟"的名字。这个名字，对于摄影，对于我们摄影业界，对于摄影艺术的历史，意味着什么呢？

首先，"邓伟"是一种勇气。这种勇气就是：放弃你当下的舒适，远赴异国他乡，白天在餐馆、洗衣店打工，夜晚提笔给炙手可热的世界各国政要写信——请允许我、请给我机会，为你拍摄照片！扪心自问：你有这样的勇气吗？你敢于这样挑战自己吗？这是人与人之间鸿沟的跨越——包括空间和时间的双重意义，而镜头与瞳孔，不过一个通道而已。他的同学张艺谋说："看看邓伟拍的这些照片吧，一个普通人怎么能让那么多叱咤风云的名人上他的镜头呢？我不知道这里面有多少难以逾越的障碍和困难，这绝不是常人能做到的，我们都不能做到。"

的确，不能把这样的行为仅仅看作一次一般的探险活动——好像把绳索系在腰间，拍摄对面山峰一样。他的这个行为，与新闻记者拍摄领导人会谈和参观也不同。这个行为具有强烈的时代性和社会性，对于我们中国人来说，具有标志性的意义——第一次向这个

世界上最有权势、最重要、最有名气的人（在一个时间段内来看）郑重地提出了"摄影式观看"的要求。从 100 多年前西方人看中国百姓和官员时普遍的猎奇、丑化、戏耍、鄙夷，到 20 世纪 90 年代邓伟以个人方式对西方国家领导人提出摄影的要求，再到今天中国人熙熙攘攘去各大洲、南北极看世界、拍世界，这正是中国人在视觉方式上的解放过程。在这个过程中，邓伟在一个时间的节点上，以肖像摄影的方式，发出了一个中国百姓的呐喊。

其次，"邓伟"是对"看人"的文化执着——他一生都把镜头对准人，用力看过去。邓伟说："我是一个普通人，没有雄厚的资金，更没有任何背景。我唯一的资本是执着。"20 世纪七八十年代，他拍摄了钱锺书、梁漱溟、冯友兰、巴金、叶浅予、萧乾等中国文化名人，出版了中国第一部名人肖像摄影集。他拍摄的这些人很多是刚刚"解冻"的名家，经过几十年的牛棚生活，虽然垂垂老矣，但神情淡然，散发着"人"的灵光。这是一项"文化名人抢救工程"。20 世纪 90 年代，他用 8 年时间完成环球拍摄世界名人（包括里根、布什、李光耀、基辛格、穆沙拉夫、贝聿铭等世界杰出人物）的工程后，21 世纪他的镜头又对准了普通人——北京人，包括各种职业的外来工和作为"北京人"的老人和孩子。这些作品色调明快，极为亲和。邓伟执着地"看人"。如果说拍文化名人是后来者对前

人的静观景从，拍环球名人是中国人对外国人的平等凝视，那么拍摄"北京人"则是以百姓的目光看百姓，显示了平和与宁静中对"百姓"的反思。

最后，"邓伟"是摄影守望者。他的拍摄方式，介乎肖像摄影和现场瞬间摄影之间，在与拍摄对象的交流中完成。有趁人不备的抓拍，也有人物表演性的姿态。但归根结底，他的拍摄指向了人的精神：一个人回到自己的时候所具有的性格化的体态和表情。他摄影历时 30 余年，其间摄影技术变化层出不穷，新潮流也一浪高过一浪，但他坚守原点，一直把力量用在"看谁""怎么看"上，拿出了关于"人"的独特形象系列。

"邓伟"不是一个人的名字，是三个"人"系列作品的总称。我一遍遍看他所拍摄的一个个人，从中体味永远活着的他——邓伟。

（原载《中国摄影家》2013 年第 4 期）

# 摄影家的立身之本

　　"文艺工作者应该牢记，创作是自己的中心任务，作品是自己的立身之本。"这是最近习近平同志在文艺工作座谈会上讲的话。深刻的道理往往是最基本的道理。古人海云："功夫在诗外。"其目的是希望后来者加强生活积累、文化积淀。但现在不知多少人纷纷去追逐另一种"诗外"，忘记了文艺工作者本行主业是创作本身，立身之本是作品，你追我赶地追逐"诗外"功夫，似乎包装和形式比内容、内涵重要，关系和传播比水平、特质重要，文艺在题材、体裁、形式和风格不断丰富的同时，出现了鱼龙混杂的情况。近年来，在几个文艺行业，都有获大奖作品和传播甚广的作品，内容苍白空洞、形式陈旧孱弱，为人诟病的现象。原因在于不少人和机构舍本逐末、急功近利，把传播方式改变当作内容出新，把材质转换当成思想原创，把营利当作唯一目的。在泥沙俱下的混茫里，思想源哪里去了？原创力哪里去了？自信力和钻研精神又哪里去了？

　　作为摄影专业媒体，《中国摄影家》杂志会继续加大力度，把目标对准摄影创作研究和推出优秀作品，给予大版面呈现，推动广大摄影人从心灵的雾霾中走出来，回归到本行本业，把思想和精力集中在拍摄上，一心一意搞创作，聚精会神谋创新。

　　习近平同志还说："文艺创作方法有一百条、一千条，但最根本、最关键、最牢靠的办法是扎根人民、扎根生活。"自72年前，毛泽东《在延安文艺座谈会上的讲话》发表后，这个道理，也是大家耳熟能详的。但即便如此，文艺还是很容易离开面向生活这个方

向，去面向国外买家、面向生理需要、面向物质消费。就摄影艺术而言，与其他艺术形式相比，它更加客观，更容易反映真实的现实，更容易走进群众百姓；必须面对客观实际存在拍摄，直面人生和社会；有选择性，可以体现文化判断和价值走向；有瞬间性，能摄取事件、人物和发展过程的典型细节。近年来，《中国摄影家》举办了近 10 场"中外摄影家看某地"活动、40 余场"中外摄影家大 PK"活动，组织近千名摄影家走进自然、走进乡村城市，产生了一大批优秀作品。

实践证明，摄影艺术不是表象的营造，而是于自然、社会和人民心灵深处的呐喊。和老百姓在一起，相亲相近，拍出的东西自然就有感染力，经过时间的淘洗，认知和艺术价值就高。事实也说明，心灵不能是自我的小酒馆，天空不应是窟窿，艺术不单纯是技法，创作也不是为了印证某种理论的正确。美，就潜藏在生活之中，有底色、有质感。它，也闪耀在能够驱散黑暗的文明光辉里。

我们还是主张，带着相机，走向原野，不完全依靠电子网络的二手信息，用自己的眼睛去看、用耳朵去听；走进大好河山，走向百姓生活的深处，脚踏实地，不断进行美的发现和美的创造，力争为一代代中国人留下生动的群像和视觉化的集体记忆！

<div style="text-align: right">（原载《中国摄影家》2014 年第 12 期）</div>

　　以往的书籍，包括科学的和艺术的，都在描述和分析现实世界；自摄影普及后，又加进一重：影像世界。

　　影像世界的内容来源于现实世界，又是被拍摄者框取过的。其内容一极连接着现实世界，另一极连接着拍摄者的主观世界。它是关于存在的意识，又是意识到了的存在。

　　影像，是光照过的、化学反应后的片基上涂布的感光材料，是屏幕上特定软件规制下的电子运动，这是其物质的一面；其所呈现的微粒与像素又是信息，这些信息有的指向了知识，有的指向了情感反映。所以界定影像是物质的，还是精神的，没有意义。

　　影像，用被叫停下来的瞬间，记录时间的运行。这个瞬间，属于它所记录的那一刻，也属于它相邻的上一刻和下一刻。其所记录的内容，在这里，又不在这里，仿佛运行的车轮与地面的切点，时时处于转换中，需要从动势中看这个切点，也需要就这个切点分析动势。

　　影像，用被勒切出来的局部空间，呈现更大的空间。这个勒切出的空间，永远处于局部状态，不管是关于全景的、中景的，还是小景的。因为处于局部，其所言说的内容，非常容易被挪用和篡改。这个影像的空间，虽然以现实为基建立起来，但它的根基并不牢固，随时会在编辑和传播使用中动摇。要稳固这个空间，需要影像与言语和文字的配合一致。离开了这些配合，单幅的影像就成为孤苦无依的、在街市上裸奔的孩童，处于危险境地。

　　影像表明摄影者的在场，摄影者的在场使影像记录的内容有了

人证。因而摄影者的职业操守，成为影像证明某件事物存在过的关键。

在一些特定的场合，是做个有良知的人，还是先完成一个职业摄影者的职责，这是一个艰难的选择；而如何对待和运用自己所拍摄的影像，也是每个摄影者都要面对的考题。实践中的选择和考题，构成了摄影的伦理。

自数码摄影普及后，每个人都会形成自己的影像世界。全球七十亿人的影像世界，构成了一个芜杂而庞大的世界。在其中，众声喧哗，谁是主导的声音，哪些是大多数人的声音，依赖于传播平台，更依赖于传播平台中执业的编辑，他们的选择，会被大功率的喇叭放大开来，覆盖住嗡嗡嘤嘤的个人声音，而个别人为了产生影响力而发出的刺耳的尖叫声也会此起彼伏。最终，传播透露出自己的本质，就是用一个强大的声音盖住另一个正在回响的声音，形成无休止的接力比赛。关于事件的真相和真理，只有经过时间的陶冶，泡沫逐渐消失，留下来的才是全面而客观的思考。我们相信，最终，正确的，就是最有影响力的。

影像世界，仿佛与现实世界相对应的影子世界，正在扩容。它更容易让人相信它所呈现的状态是存在过的，它更容易让人记住它所描述的形象，它更容易感染人和传染人。它的这些特点，已经被人类使用发挥到极致，而作为影像研究者和制造者，需要多一分警醒。

（原载《中国摄影家》2015年第12期）

► Style

六　　　　　　　　　　　　　　　　风　　格

# 机器与风格

现在,摄影已经大众化了,因为技术壁垒被破除,相机自动化了。一个相机的性能完全可以凭借一串数字和字母描述出来,而我们所拍摄的照片,也可以用一串技术指数加以描述。如果你手中有一台电子化的相机,把功能放在自动挡位,或者设为程序挡、光圈优先、快门优先什么的,只要你对着对象按动快门,没有曝光不正确的。这是人类历史上的巨大进步,给记录生活提供了极大的方便。如果还是手动、暗房工艺,那摄影不可能被解放出来,成为大众化的工具。

但是,相机功能的自动化也带来一些问题。因为自动化的流水作业都一样,就是生产标准化的产品,特点是快速批量生产,而且产品都力求符合一样的标准。现而今我们穿、用的东西一般都是自动化生产出来的,你如果要穿衣服,可以去商场买,一件衣服不合适,可以试穿其他衣服,反正琳琅满目有很大的选择余地。就连吃的东西也部分自动化了,如速冻饺子就有机器包的。机器包的速冻饺子只有类的区别,一类中这个与那个区别不大,即使有些花样,一类饺子花样也一样。照片同理,如果在同一时间、同一位置对着同一棵树,都用自动挡拍摄,一些人用佳能 5D Mark Ⅱ 拍摄,照片差不多;另外一些人用尼康 D700 拍摄,照片也差不多,而这两种照片只有类的不同,类的内部是区别不大的。

回顾摄影史,手动时代,摄影家的特点还是比较突出的,如郎静山、张印泉、金石声等,他们除了关注内容不同外,技术掌控也是有区别的;而如今机器自动化了,许多有名的摄影家却很难说出

他们的个性，他们的个性特点丢到哪里去了呢？

　　仔细分析这个问题，我们发现，这与机器自动化有一定的关系。摄影本来是一个个具体化的人一次次用心控制的过程，都被机器取代了，机器按照统一的模式完成这个过程，什么都是标准化的设置，这样一来，大家拍出来的东西效果差不多，而后期要么E6工艺冲洗，要么标准化的工艺打印，怎么体现个人的主观性呢？用自动化的相机拍出来的东西，如果大家都一样地曝光，技巧由机器完成，那么技术层面的个人特点就很难表现。技术是为内容服务的，如果技术全部一个样，那人与人作品的不同只有在内容上体现了。

　　为了抗拒这种标准化，追求艺术效果，体现个人化风格，我们首先就必须在技术上下功夫，如构图、角度（机位与距离）、曝光控制等，都要动脑筋，都要有意识地融入主观理解，不能存在争取拍得与别人一样的求同心理，而要有意识地求异，争取拍得与别人不一样。

　　当然，是不是摄影家并不全看技术，而是要看思想的深度与技术的成熟度以及两者的融合。摄影家的主要标志是形成个人风格，而个人风格来自独特的观看方式，来自为表达思想所采取的技术和工艺。

　　一句话，不是有了贵重的相机就能找到个人化的语言，就可以形成风格，机器与风格根本就是两码事。我们还是要深刻认识自己的拍摄对象，找到发自内心的、也适合拍摄对象的独特拍摄方法。

<div style="text-align:right">（原载《中国摄影家》2009年第6期）</div>

从圆山看台北夜景　2012

远看基隆屿　台湾　2012

# "街头邂逅"与"专题策划"

最近这些年，摄影创作在悄悄地演变。虽然"街头邂逅"偶遇式的拍摄仍然是许多摄影人的习惯，而且很多人以独特之眼发现生活中的"有意味的形式"，也出了不少好作品，但不容忽视的是，有策划、有主题、有整体内容要求、形式一致的专题摄影，越来越多了。

"街头邂逅"与"专题策划"，是摄影人两种基本创作方式，没有孰高孰低之分，但两者的要求不同，确实应该树立起明确的观念，以使我们的创作更有成效。

"街头邂逅"有两种情况，一种是四面八方漫无目的地行走，在行走中观看，在观看中选择，在选择后拍摄。很多年后，把拍来的照片选择，出个画册。这画册内容是散的，主题很难准确概括，一般用一个大概念来概括，如"生活在别处""大地生灵"等。从形式上看，有黑白，有彩色；有135规格的，有方片，有长画幅的；从调性和风格看，也不统一，这几张一个味道，另几张又一个味道，常常不分味道，混杂在一起。

另一种情况是，相对固定在一个区域拍摄，或者瞄准一个固定的社会群体拍摄，虽然在这个区域或群体里"混"着，但也靠"邂逅"来赢得瞬间生成，没有更系统的想法，自己的行为比较随意，拍到啥就是啥，不刻意拍什么内容。经过几年的拍摄、积累，也能出一

本画册，展示这个区域百姓或这个群体的生存状态，前者的书名一般为"某某地"，后者的书名一般为"某某人"，如果是独特地域的独特人群，那书名就是"某地某人群"。

以上这两种情况几乎是摄影人最常见、最自然的"文化表达方式"了。然而，数码纪实普及了，人人都可以拍照了，这样的方式不再令公众和我们自己满意了，时代给我们提出了新的更高的要求，于是，专题摄影的任务顺时应势地摆在了我们面前。

有人说，专题摄影是老样式，前人就搞过。不错，专题摄影确实不是新样式。问题在于当下，社会对专题摄影的需求有变化，不仅仅是图片故事要更深入人心的视点，专题报道厌恶"八股文"式的导演和摆拍，就连一直强调单幅照片"爆发力"的艺术摄影，也要求以专题的丰富内容和统一形式，整体性地呈现在观众面前，以期具有更大的思想文化含量。这个现象，在近两年来的全国性综合摄影展览里，在层出不穷的画廊展览里，不难看出。

所以，策划专题，并从始至终把控好一组作品，使之成为一个艺术整体，应该是我们必须要学的了。在这个过程中，题材方向和主题提炼自然是一个层次，拍摄中视角的设定、机位的高低、距离的远近，都会直接影响效果。而呈现方式也是需要精心考虑的，照片大小，怎样与多媒体结合，材质的选用，现场的布置，都应在统

一的一个"场"——这个"场"既是物理的，也是心理的，应综合设计。总而言之，一张照片是艺术品，整组专题是艺术品，整个展场也是艺术品。观众在其中，要体验到基调，看到形式，触及思想和灵魂。

作为当代摄影人，"街头邂逅"抓拍的功力不能差，这是基本功，但也不能停留在"街头狩猎"上，如果想出更多的成果，还要做专题，有意识、有系统地策划专题。

（原载《中国摄影家》2011 年第 11 期）

十年来数字技术的应用和普及，引起了生产方式、生活方式等许多方面的巨大变化，称得上是一场革命。

我们手持相机，朝前望去，云在飘，地在动，理念在消解，心中不免困惑：难道一切固定的东西真的要烟消云散了吗？

新的影像方式在悄悄地发生变化，影像太多太多了，看得人眼花缭乱。照片跟摄像，跟微电影，跟纪录片，跟 iPad，跟 iPhone 手机，跟 PS，跟相机前期主观选择性设定一齐出现了。每天，全世界有多少照片产生？有多少照片是合成的？有多少照片被放在网上？数得清吗？

这种变化给人以汪洋感。摄影人脚底下所倚仗的那块硬地渐渐溶化。面对这种情况，我们的路在哪里？应该坚守的东西是什么？向哪个方向走呢？

要厘清这个头绪，还得从社会和人的需要出发。有需要，就有满足需要的动力，就有对所需要事物进行公共约定的可能。

首先，社会对照片说明性（见证历史）的需求仍在，影像的记录价值就在。只要这个世界不断有新的事件发生，人们就有了解外界事物的需求；只要社会有值得说的事实，有互不理解的情况存在，有信息不对等的情况存在，影像负载客观信息的价值就在。即使照片只是事物存在过的证明，不等于真相，即使现在可以方便地合成照片，总有在"有"与"无"之间做文章的假照片，照片的说明性仍然使我们对它有依赖性。

其次，我们的内心有不吐不快的诉求，在使用笔墨、歌喉、体态之外，现在可以方便地使用影像。只要我们内心有要诉说的东西，影像就可以作为手段，这是人类使用工具表达自我情感的自然法则。

这是两个方向，也是在影像汪洋中可以坚守的两个功能和价值。但是，面对新的需求和艺术形式融合的大趋势，仅仅坚守就可以了吗？

肯定地说，这是不够的。摄影的发展需要进行新的探索，这些探索包括内容深度和广度上的拓展，也包括形式上的革命。

就当前的形式探索而言，除了在"像"本身上做文章（如"反像""物影"等）之外，还可以将照片作为一种形式元素，融合到更大、更多形式的整体中，实现更大突破。

比如，我们可以将摄影与摄像融合，字幕与旁白融合，现场同期声与音乐融合，呈现更加完整的现场情况和更加强烈的主题，不要去计较这是摄影还是摄像。

比如，改变展览方式，把展览馆当作一个"场"的整体，认真设计，将代表性的实物运来，把所拍的真人请来，把风声、雨声、人声录下来，在"场"里与摄影作品融合，别管这还是不是摄影展。

比如，改变被拍摄者与摄影者的关系，让被拍摄者拍摄摄影者，使传统摄影者从隐身处走出来，展示两者的关系——这是目光和观看方式的对流……

在新时代、新技术条件下，摄影有无穷多的方式，有无限的可能性。对于我们摄影人而言，一方面需要坚守，一方面需要探索。

（原载《中国摄影家》2012 年第 12 期）

# 找到你自己

　　当前摄影创作的痼疾，就是雷同：题材雷同、手法雷同、作品样式雷同，这个人拍的跟那个人拍的摆在展厅里，如果把图注遮住，根本分不清作品是谁的，都差不多。风光摄影如此，商业作品如此，有时连纪实作品也如此。

　　人们常常说："这样的片子，我也有。"意思是这个地方我去过，这样的片子我也能拍出来。言外之意，就是没什么了不起，只要在恰当的时间到达恰当的地点，恰当地进行曝光控制和构图，就能拍出一样的照片来，于是就有了关于某地创作团的指导老师拿发令枪指挥拍摄的事情。如果这样的做法用来辅导初学者，也未尝不可，因为大家毕竟可以体会一把拍出一样漂亮照片的过程和快感："这样的照片我也能拍！"但如果大家都满足于拍出一样的照片的状态，并把这样的雷同照片当作艺术，问题可就大了。即使大家所模仿的是佳作，但模仿后的照片充其量是重复，因为艺术品是唯一的，只有内容和形式具有唯一性才能成为艺术品。

　　现在人们也常常说，元阳梯田、坝上克鲁特旗的反转片可能有几十万张，握在全国各地的摄影人手里。拍出这样多的作品，经济和精力的投入有多少，难以计算，就价值而言，这样的重复作品有多高呢？元阳梯田的照片内容都是各种光线下，各种状态的梯田，表现的是田园生活，很有形式感，当然够漂亮；这些坝上照片的内容几乎一样，拍法也差不多，都是表现坝上的牧歌状态：丘陵、草场、白桦树、羊群和晨曦与晚霞，真的够漂亮，但大家都一个样。

在关于这两个地区的照片中，人是点缀，我没有见哪个摄影人深入地、系统化地关注过那里的人。

客观地说，面对相同的对象，使用现在功能都差不多的相机，摄影很容易雷同。如果作为记录，摄影中这样的重复就是正常的，而且多拍摄一次就多一种流传的可能；如果作为艺术追求，这样的摄影当然要不得，因为重复意味着丧失艺术的独特性。而如果我们要客观记录，同时要照片有艺术性，而且与他人不同，那就除了在熟练掌握摄影技巧外，还要在观看的方式上下功夫，要确立自己的摄影理念。

理念是自己找到的，不是哪个人直接赐予你的。赐予的永远是重复。在摄影的边界逐步模糊而手段层出不穷的形势下，你如何看待照相机？你把相机当作了什么？我们应该不断问自己一个问题："对我来说，摄影是……"这个命题也许不会一下子很清晰，也许你一时找不到，但如果决心做摄影艺术家，就不得不在实践中寻找。只有在内心把这个命题确立起来了，你拍出的东西才与众不同，你才能成为独特的"这一个"。

<div align="right">（原载《中国摄影家》2009 年第 3 期）</div>

# "点"的突破

　　摄影的道路，常常会走到一个无所归依的平台上，徘徊、苦闷，长时间无法解脱。该去的地方都去了，平时该用相机记录的都记录了，别人有的美的、苦的照片自己也有几张，还不差；别人会做的后期初步处理，自己也会做；别人会的拍摄技法自己也会；别人发表的作品，类似的自己也发表过，艺术水平差不多……与摄影界芸芸众生相比，自己也不算平庸，但扪心自问，就是没有大起色，自己对自己都不满意。难道就这样耗下去吗？劲儿往哪里使呢？怎样走出自己的道路呢？另外，新技术层出不穷，手机的拍照功能越来越能够与相机媲美，相机的录像功能也越来越强大、方便，两相挤压，都不知道摄影该怎么继续下去。"不是我不明白，这世界变化快。"在技术日新月异飞速发展的催逼下，如何走出自己的创新之路，确实是一个剪不断、理还乱的问题。

　　去年，因策划和编辑"中国非物质文化遗产摄影大展"和"百姓·百年——首届中国国际摄影双年展"，看了大量记录性质的照片，对摄影人个人化的工作方式和集群化的呈现方式颇为感动。最近，又因为策划黄贵权先生在中国艺术研究院举办的"情真象幻"展览和其他画册的编辑工作，反复看了一些摄影家这些年沥尽心血拍摄的作品，颇受启发，忽然对摄影创新问题有了一些新的感想和体会。

　　首先，发现新意象——这是一个突破的"点"。一个人一辈子搞摄影并不需要太多的"点"，所以不要轻易放过。记得八九年前在红领巾公园划船，看到四环路高桥下的水面泛起波光，闪烁不定，我很激动，用尼康 FM2 相机拍了几张，其中有一张比较耐看，回家还把玩了几天，但因为忙，很快就忘了。也曾经有拍摄树、花的经历，2009 年春夏之交，为探寻首场"中国摄影家大 PK"创作路线，我来到涞源乡村，那里桃花、杏花开得正艳，我用长焦镜头大光圈，拍了几张虚虚实实的照片，回来看，其中几张有水墨画的感觉，但因为工作忙，很快就忘了。现在回头看，黄贵权先生和简钧钰先生拍摄石头的作品，就是沿了自己一时发现的镜头中的意象，深深地、远远地走了下去，成就了一大批内容相关联、意象丰富而多变、格调却明显一致的专题作品，也摸索出了一整套拍摄方法。任凭你怎么批评，这两组作品、两套拍摄方法是他们探索实验出来的，这是摄影本体语言的延伸。

　　其次，要有针对这个"点"的实验意识。打开这个"点"，可以撑出一片天地。摄影作品是主客观感应融合的产物，我们要有强烈的"撑点"意识，利用节假日等一切可以利用的时间，去寻找有相关意象的现场；在现场反反复复地鼓捣，一直到拍出满意的作品为止。不怕麻烦，不怕烦琐，让心灵静下来，让喧嚣和狂躁走开，

专心致志地实验，终会拍到表现这个意象的完美作品。坚持不懈，天长日久，终会走出自己的道路。

所以，"点"很重要，用影像实验撑开这个"点"也很重要，这就是创新之路。在路上，传统文化底蕴深厚的人会看到笔墨水色，看到和谐，做出推陈出新的作品；当代意识强的人会看到矛盾、看到冲突抑或其他，做出先锋作品。

先找"点"，再撑"点"，行动吧！

<div align="right">（原载《中国摄影家》2012 年第 6 期）</div>

中国摄影家"大PK"旗帜在飘扬慕士塔格峰下　2012

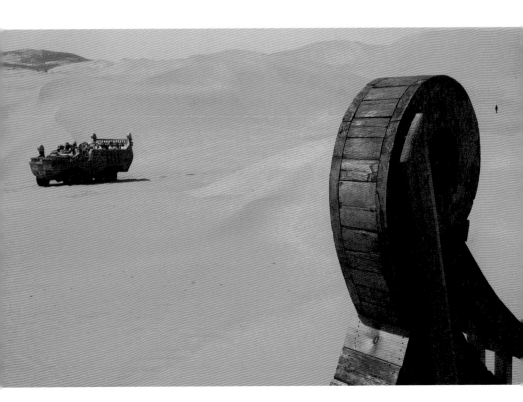

# 为什么要用定焦镜头？

随着摄影器材的发展，镜头款式越来越多。一个人如果有足够的经济实力，可以从鱼眼镜头到400mm镜头，做到焦距无缝隙全具备。一旦出去创作，大包小包一带，武装到牙齿，遇到任何可拍的东西都有相应的镜头使用，不至于因"够不着"或"空间不够"而干瞪眼。

但我们经常看到一些著名中外摄影家只用定焦镜头，就135相机来说，有用50mm的，也有用35mm的。而他们拍出的照片，在世界上被公认为经典作品。他们为什么只用定焦镜头？这个问题，不能不让我们深思。

首先，各种镜头，是变相的人类之眼。使用什么镜头，因拍摄题材而异。使用定焦镜头的大部分是社会纪实摄影家，他们认为这个焦距有利于表现正常视觉下拍摄对象的状态。人眼的焦距接近50mm，镜头焦距也是50mm。这样拍出来的照片，画面中的人或景象是人眼观看得来的，读者会觉得舒适、习惯；从内容信息方面看，也能做到一目了然。后来有人使用35mm镜头，是想在标准镜头的视域基础上适当扩展一下环境信息，仅此而已。

其次，使用定焦镜头，有利于统一你所拍摄照片的视觉秩序。视角固定不变，照片内容的透视关系不变，这样就建立起一套固定的观看规律，有利于读者对照片内容的理解和把握。我们都有观看影展的体验，凡定焦镜头拍摄的作品，更容易让我们忘记拍摄技法直奔内容而去；相反，镜头变换较多的作品，有强烈的跳跃感、镜

头感，会让我们不由自主地关注其技法而忽略其内容。

　　再次，使用定焦镜头，能让我们在拍摄过程中更加集中精力去把握眼前的景象。因为只有一个镜头，拍摄过程中不用为换镜头动太多脑子，从而可以集中思维深入观察和了解拍摄对象，进入题材内部去记录和呈现。相反，带一堆镜头到拍摄地点，一大半的精力用于考虑使用什么镜头，怎样显示镜头的独特能力和形式感，很容易把眼前的人和深刻的生活内容忽略掉。

　　最后，使用定焦镜头，能够逼迫我们接近拍摄对象，缩短与对象的距离，了解真相，避免养成远观和猜测的坏习惯。现在很多摄影人喜欢用长镜头狩猎式地抓取远处的形式构成人物表情，照片出来后按照自己的意愿起一个想当然的名字，有时望图生义，有时歪解真相。如果你拍摄的是形式美，无关紧要，但若拍摄的是人和社会内容，则很容易犯错。而只用一个 35mm 镜头，你不得不走到人和事物跟前，看清事实，问清事由，这样就能准确把握眼前的拍摄内容。久保田博二先生就用 35mm 镜头拍摄社会生活，他曾经告诉我，用这个镜头，最好的距离是拍摄对象一个跨步抬脚就能踢到你的镜头。

　　说了一连串使用定焦镜头的好处，并不是说镜头多就完全不好。关键看你拍什么，要怎样的效果，走哪种类别的道路。选择权在个人。多想想人家使用定焦镜头的原因，对我们的创作，很有启发。

<div align="right">（原载《中国摄影家》2012 年第 7 期）</div>

# 专题化与风格化

一个人从事摄影，若非职业记者或商业摄影师，一般的路径是：在四处行走之中偶遇佳构—积累好片（投稿获奖）—择取满意之作—结集出版画册或办展览，就这样完成自己的摄影生涯。

一般来说，这样的画册或展览，每张照片都有可取之处，有的甚至很完美，是独特的佳作。但如果以摄影艺术家的标准去要求，则很难找到其独有的专题内容和风格。从文化意义上说，没有独有的专题，就会缺少文化深度，给人浮光掠影之感；而没有形成个性风格，则不是成熟的艺术家。

现在，摄影已经实现了大众化和日常化。各行各业大批影友融入摄影队伍，给职业摄影人提出了更高的要求。要避免上述浮光掠影的情况，我以为，应该在内容专题化和形式风格化上下功夫。

内容专题化，是指在偶遇佳构的同时，在拍摄内容上要有目标，深入下去，长期积累，形成自己的专题。比如，朱宪民老师拍摄《黄河人家》，可以看作是新时期比较早的专题；王文澜的"自行车系列"，就是在行走中定准目标——关注各种情态下的自行车；解海龙的《希望工程》纪实作品，也是在行走中逐步聚焦到农村小学生和失学儿童身上。又比如姜平，开始很长一段时间拍摄坝上，到现在拍摄极地的自然景观，都可以作专题化呈现；翟东风，花了很多年专注拍摄长城，东西跨度几千公里。这种专题化路径，我们把它概括为散

点拍摄—集中目标式。

　　另外一种专题化方式是社会调查式，最典型的是卢广。卢广是敢于触及并追着拍摄社会问题的人。有人说他拍片是为了获奖，贺延光老师甚至批评过他。但仔细想一想，这20多年走过来，卢广的专题应该有十几个了：《西部淘金》《小煤窑》《血吸虫病》《艾滋病》《青藏铁路》《非典》《污染》，等等。我们不得不佩服他的坚持。这种方式的特点是从发现问题入手，跟踪调查，边调查边拍摄，最后编辑发表。

　　我这里的列举挂一漏万，还有很多摄影家走的就是这样的路径。只要理解了，两种方式都可以学，根据个人心性决定呗！

　　形式风格化，是指一个摄影家独有的表达手法，或在观看方式（涉及视觉发现、文化价值判断、认识角度等）上有独特之处，或在作品语言（涉及影调、色调、构图、景深、材质、技法等）上有过人之处，或在叙事方式（时态、语态等）上与众不同，或在情境和意境上超尘拔俗。不管怎样，这种表达手法在一个专题中都应统一而纯粹地呈现。这样，我们就可以总结出规律性的东西。这些规律性的东西，就是风格。

　　如今，画册堆积成山，但作品多是常见摄影技法在采风中偶遇好景色、好情节时的一般性运用，我们找不到作者对摄影语言极限

持续性的拓展，也找不到对事物观看深度的不断挖掘。风格怎么建立？创新又在哪里呢？要突破旧框框，要找到自己风格化的道路，必须在上述关键点上下硬功夫。

简而言之，摄影要走向有深度的文化境界，需要在内容专题化和形式风格化这两个方面努力。单个方面的实现已经很难，但仍然不够，还需要两个方面的突破在一组作品中同时实现。

（原载《中国摄影家》2013 年第 2 期）

# 才见昆仑

　　"横空出世，莽昆仑，阅尽人间春色。"小时候读到这句诗，很震撼，什么样的山有这样的气概？什么样的山有这等位置？从那时起，心里就埋下一个念头：活着，就要看到昆仑山！没想到，一等就差不多 30 年。前几天，我才见到昆仑山！

　　新疆人有句俗语：腿软的不上帕米尔，胆小的不登昆仑山。但是，在新疆第五届旅游文化节期间，为了举办中国摄影家团体大 PK，19 个援疆省和新疆本土共 60 位摄影家——60 位勇士——齐聚慕士塔格峰下、喀湖旁边。我们在海拔 3600 米的地方宿营，与柯尔克孜族人共住一个帐篷，白天以馕代饭，夜晚顶着风寒入眠。这里不但是高原，而且是植物稀少的高原，空气中含氧量低，很多人有高原反应。但是，《玛纳斯》《格萨尔王传》《江格尔》三大史诗的汇演，牦牛、雄鹰的雄姿，柯尔克孜族人在金色霞光中、雪域神山下的生活，都让我们惊喜万分。从 6 月 27 日到 7 月 1 日，大家顶着种种苦痛，在这里拉开了摄影的帷幕，展开了对人与自然特殊关系的观察，展开了前所未有的思想碰撞。

　　对于我来说，有巍巍雪山，足矣！那看不够、想不透的雪山啊，让我感佩和思索。他让阳光静静走过，流淌下无数的溪流，滋养生命；他任月光掠过身体，告诉风一个远古的梦想。黎明，他无限高远；正午，他略带羞赧；黄昏，他慈爱温暖。湖中的倒影清晰可见，云流中的面目，娇美神秘。亿万年挺立，不苟言笑；众山拥戴，倍显孤独。任人工机巧，无法模仿；凭雨刷风化，骨骼不变！这是荒

凉的境地吗？为什么他静穆而崇高？这是地球的躯体吗？为什么他润泽且晶莹？

看雪域神山，令人不由得想起艺术和人。追求艺术，仿佛在追寻昆仑之脉。在我们平时生活的平地上，远远看着昆仑，遥远而清晰，自认为已经看清楚了它。但要靠近它，就必须经过长途跋涉，而且随着临近，你生命的必需物——氧气也在逐步减少。所以，艺术的高境界是要付出生命热情的。当你在海拔4000米左右，匍匐在它的脚下，仰视它的高大身躯时，你才真正看清楚了它，而更加艰险的路才刚刚开始。有多少人就此停步？又有几个人敢于攀登？人类历史上能够登上各个艺术门类在不同历史时期巅峰上的人，能有几个呢？

在洁白而高大的雪山面前，人，多么渺小！这不是体量的比较，而是品格的对照。有人在1000公里之外看见雪山，就以为自己是雪山！有人站在雪山脚下，就高喊起来，宣称自己战胜了雪山；有人在朋友的帮扶下到了4000米就感觉自己已经登顶，而且迫不及待地否认别人的帮扶。看看昆仑的洁白吧，无与伦比的洁白！有多少人在尘世里污垢蒙心却伪装洁净，有多少人面具层层，即使睡觉，也回不到本真？一人立起，却要百人倒下，哪如公格尔九别峰平起平坐，相拥相护，挺立万年？

昆仑，是我们心中的信念，坚实挺立在欧亚大陆之巅；也仿佛一个个艺术理想，并峙于帕米尔的胸前。在我们骄傲的时候，想想雪山吧，我们差得很远；在我们气馁时，想想昆仑吧，它屹立依然！

<div align="right">（原载《中国摄影家》2012年第8期）</div>

# 提炼与归纳

　　摄影是提炼生活、认识世界的一种方式。当我们手持相机行走的时候，希望发现有意味的东西；当我们框取和勒切现实的时候，可以对现实对象进行提炼；而当我们编辑影像的时候，要做的是归纳出强烈的同类现象和现实存在着的有共性的事物；当我们举办展览和出版画册的时候，实际上是以不容置疑的、鲜明而富有质感的方式，把自己的感受和认识呈现给观众，从而使社会关注自己拍摄的东西。单幅影像可以引起关注，专题影像足以深入人心。

　　实际上，很多摄影家就是这么做的。比如，陈长芬拍摄长城，就是把长城的各种自然和诗意化的状态烙印出来，并置着给我们看；朱宪民是把黄河百姓的各种存在，并置着给我们看；解海龙把八九十年代西部地区的儿童上学与不上学的各种状态给我们看……选题是找到要提炼的目标，拍摄是摄取的过程，展览和出画册是把这些拍到的并置起来，形成一个现象激发我们关注。国外的摄影家也是如此，比如亚当斯把约塞米蒂谷的各种自然状态提炼出来，并置着给我们看；萨尔加多把各种全世界的劳工状态提炼出来，并置着给我们看；弗兰克把他特殊心境下看到的美国人的特殊状态提炼出来，并置着给我们看……而在以上各种提炼中，用的都是归纳法。

　　就连贝歇先生拍摄的水塔，用的也是归纳法，一个水塔不起眼，一连串的水塔并置着，却令人震惊。

　　归纳法在当代影像艺术中运用更加普遍。如把五六十年代的家庭照并置，就让人联想起一种固化了的美学；把各种死鸟并置起来，

就使人反思人类对待其他生命的方式；把各种场合里娃娃玩具状态并置起来，让人想起人与玩偶的关系问题；把各种巨大的楼房和杂土堆并置起来，让人产生错谬感；把同一个人做不一样的打扮和不同人做同样的打扮，让人想起身份问题；裸体面对各种宏大场景，可以让人产生对峙感；等等。

摄影真是一种可爱的强有力的视觉手段，不但可以追拍事物发生、发展的过程，讲动人的故事，还可以提炼眼前的现实事物，合并同类项，并置地呈现给你看，让你无法躲避，让你直视，让你难以忘怀。

摄影分三个阶段：拍摄阶段、编辑阶段和展示阶段。拍摄阶段的难点是发现，发现值得拍的东西，发现好的选题，顺藤摸瓜地拍摄和提炼同类物；编辑阶段的难点是分析和归纳选题对象的共性和统一格调，并加以引申和阐释；而展示阶段的重点在保证影像品质的基础上把展示的物理场转化为有强烈艺术感和统一性的心理场。

摄影是一个过程，各个阶段的侧重点不同。但提炼和归纳是必不可少的一种能力，这种能力直接制约着照片能否转化为文化产品，影响着照片所生成的影像艺术内涵的高低。

这种能力不是纯粹学书本知识就能够得来，必须走到现实中去培养。所以，还是那句话：多拍，拍是硬道理！

<div style="text-align: right;">（原载《中国摄影家》2014 年第 1 期）</div>

# 差异性与一致性

　　有一种现象，很久了，一直存在，直到现在也没有彻底改变：在层出不穷的摄影展中，群体展找不到作品之间的差异性，个人展找不到其视觉的一致性。

　　群体展有的有主题，有的无主题；有的几个人联合，有的上百人联合；有的是一个摄影团体的年展，有的是一个地域的内容展。但不管怎样，在这样的展览中，我们可以看到一个地域的自然或生存状态，也可以看到主题内容的展开，但找不到参展摄影作者的个性化追求，找不到"这一个"，不同人的作品在观看方式和呈现方式上没有明显的区别。人与人之间、作品与作品之间的差异性到哪里去了？

　　个人展，一般是由有一定作品积累的作者举办，从策划到阐释到呈现，颇费工夫和财力。但我们经常遇到的是，看完一个又一个的个人展览，走出展厅，仔细反思，十分困惑：这个人的作品虽然应有尽有，但怎么这么乱，难道都是无主题变奏？难道就是把一辈子拍摄的东西码在一起就算展览？怎么找不到其视觉一致性？

　　随着摄影大众化、日常化的实现，社会对摄影艺术的要求提高了。现在大多数人都能拿出几百张自己的照片（至少有手机），而过去大部分人没拍摄过照片；现在一个摄影人一个月拍摄的照片比十年前一个摄影家一年拍摄的照片还多。在这样的态势下，做展览、出画册，公众对作者的要求当然不一样了，标准提高了。提高后的标准让大家看到不一样的、自己做不了的东西。这就要求展览和画

册在视觉方面的个性化。

视觉个性化的表征之一就是：群体展，虽然主题指向一致，但参展作者的作品相互之间有明显的差异性；而拿出任何一个作者的作品去办个展，都能找到视觉一致性和格调统一性。差异性是在不同人作品比较中体现的，一致性是在同一个作者作品的归纳中实现的，这不是两个问题，而是一个问题的两面。2013年《中国摄影家》在响沙湾做的"现实与超现实"摄影家大PK就是一次在同一主题、同一拍摄地域下，追求差异性和一致性的影像实验，从过程和结果看，基本达到了目标，为这个方面的研究打下了很好的基础。

在当下社会，每天生产出的图片，正如每天打出的字一样，难以计数。能不能拍摄已经不是问题，拍得好不好是大问题；不愁没有图片，如何编辑图片为影像作品，足以让人愁肠百结。为摄影人考虑，我们不但要拍，还要不断进行自我分析，提炼出自己观看方式的特征，体验到自己照片的情感特征，归纳抽象出自己作品在视觉上的独特性和内部一致性，这也是必须要做的事情。否则，你每天的照片就是一堆碎片存在卡里，一辈子的照片是巨大的一堆，存在多少个T的数据库里，那时你怎么收拾呢？依靠谁收拾呢？难道老了的时候，办个与别人比没有差异性，与自己比没有内在一致性的展览，就算交代？

不会吧？你懂的！

（原载《中国摄影家》2014 年第 4 期）

► Road

# 七　　　　　　　　　　道　路

# 摄影之路

摄影之路该怎么走，朝哪个方向走呢？

每当新的一年来临，我都会想起这个老问题，也有不少朋友向我提起这个问题。这倒不是因为我们对选择搞摄影不坚定，而是在层出不穷的新可能、新问题的逼迫下，不得不定期重新审视过去的摄影之路，我们的方向对吗？怎样做才更有价值和意义呢？

比如拍摄风景，大批刚刚学摄影的人纷纷到那些摄影圈人人都知道、都去过的地方，去拍摄内容和画面形式都差不多的照片。这是去练习技法，还是去创作？如果是去创作，个性风格在哪里？如果是搞艺术创作，我们应该看什么、怎样看？难道已经被看了无数遍的那些老地方就不能去、就不可能出新意了吗？

比如航拍，难道只有航拍式的鸟瞰，才能出新意？而且在大家都搞航拍的时候，个人化的风格怎样找到和体现？是飞行高度决定的，还是镜头焦距决定的？抑或观看方式决定的？

比如水下摄影，只好拍水中漂亮的珊瑚、舞蹈状态的美女，或各种花样的鱼儿吗？

比如微距摄影，只好拍摄昆虫的复眼或蝉翼般的翅膀吗？

比如非物质文化遗产摄影，记录性与艺术性的关系如何把握？

非遗在当代社会的新活力如何表现？难道只能拍摄几个老人制作非遗物品时的动作吗？在这类照片中，如何处理知识性与人物内心的关系？

比如新闻摄影，如何摆脱格式化的几个规程和表面化的记录，把人性和人情方面的内涵融合在一起，从而在传布信息的同时给我们心灵的指引呢？

比如拍摄社会纪实专题，这些年"新八股"已经出现，如何摆脱束缚，解放影像表达力呢？一组专题，如何通过编辑凸显其穿透人心的力量呢？虽然我不认为在如今社会搞社会纪实摄影已经过时，只要有引起社会各阶层关注的问题存在，只要不同民族和社会阶层之间的差异存在，只要傲慢和偏见仍然妨碍我们平等地对待他人，这类能够促进问题解决和有利于相互沟通、理解的作品就不会过时，只不过作为先锋形式艺术的意味可能在某些地方减弱了，艺术馆更多地收藏形式上更具时代创新的东西，但这不等于社会纪实摄影内容过时了，作为影像文化产品价值消失了。当然，社会纪实摄影也确实面临突破的问题，突破老套路，突破老手法，如何才能进入新的流媒体传播运行之中呢？

再说人像摄影，如何才能突破当下的窠臼，拍出人的时代精神、内在性格和新颖的姿态呢？难道只有把人用绳捆着，或把人置于旧工厂的烟囱下，或头顶各式蔬菜的样式吗？第一个这样拍的人是有创意的，但后面一窝蜂似的模仿令人生厌。

......

摄影人人可为，但找到并走出一条自己的路，真不容易。最终，我们找自己的路，要在介入社会的内容和主题上下功夫，在表现手段的强烈、扎实的维度上下功夫。思想开阔而活跃，就不怕不在社会文化的前沿上；手段精细扎实而富有新意，就不怕视觉上不震撼人。两个方面都经过刻苦磨砺，就可能为摄影艺术的大厦添砖加瓦，从而走入艺术的殿堂。

找啊，找啊，找到自己的路；走啊，走啊，走出自己的路！

（原载《中国摄影家》2012 年第 1 期）

# 摄影的"三个依赖"

摄影创作有"三个依赖":一是器材,二是题材,三是思想。这"三个依赖"构成了目前中国摄影界的三种景观。

一是依赖器材。君不见一大批影友节衣缩食、集中财力购买重型器材,哈苏、徕卡、林可夫一应俱全。一个人待在屋子里抚摩、把玩,试了这件试那件,拆了装,装了拆,满头大汗,一脸欣喜,折腾个彻夜不眠也在所不惜;夜半时分,几个人坐在一起,侃解像力,聊暗光、影调,这家相机短而有长,那家镜头性能独特,每个人盯着自己的相机,就像关公盯着青龙偃月刀,又像张生端详着崔莺莺;走在大街上,如果你看见一个人长枪短炮、肩扛项挂,背负一个大包,手提一个三脚架,一会儿步履匆匆,一会儿东张西望,那一定是搞摄影的。摄影人对器材的那份痴迷、那份眷恋,是不搞摄影的人难以体会的。

二是依赖题材。翻开摄影媒体的广告栏,你会发现,大批摄影创作班的目的地大都是地形地貌独特、"险以远则至者少"的地方,什么藏北、南疆、中非、南极等,凡你在中学地理课本上读到而难以去的地方,都可能成为摄影班的目的地。再瞧各种各样的创作班,你就看吧,爬雪山、走大漠,起早贪黑,甭想吃一顿正常钟点的饭,睡觉都在车上,吃什么、住什么都好将就,最容易闹纠纷的是原定应拍到的而没拍到。到了一个拍摄点,大群的摄影人"叫嚣乎东西,隳突乎南北",你登墙,我上房;你上树,我爬树杈;你站最前排、我站在拍摄对象的面前;偶尔见到一个当地美丽的女孩,一群人把

脸藏在镜头后面，立刻围了上去……一旦队伍分离，两个小队在碰面的时候，其中一队肯定会高声叫嚷自己拍到了什么美景，而另一方也在嚷，如果实在没拍到什么，就默然不答，沮丧之情溢于言表。有时候，你不禁要问：这些人在争什么呢？争的是题材。因为他们依赖的就是题材，大家花钱、吃苦、受累，寻找的不就是题材吗？

三是依赖思想。没有钱买器材出去创作的人，用傻瓜相机拍摄或者借用他人作品，坐在电脑前左试右试，调换拼贴，千方百计要设计出一幅独特的有意味的图画来。他们靠的是自己的头脑。最典型的是艺术院校摄影或美术专业的学生了。去看看他们的毕业作品展，你就会发现，他们是很有想法和意念的，有时充满了灵气。但因为物质条件的束缚，他们只能局限在意念上，作品中现实生活的厚重感不够，表达个人尖锐的情绪者多，有时代变迁和历史内容者少。即使这样，也无法掩盖他们作品思想的光亮。从根本上说，思想是最可贵的。他们没有把仅有的钱用到买器材和找题材上，而是用到了接受前辈的思想上，首先学会了用脑。

器材是工具，题材是取向，思想才是具有决定性的因素。单纯依赖以上哪一种都不足以成器，大量的事实都能说明。有意思的是，以上三种依赖恰好是许多人学习摄影的三个阶段。一个人学习摄影，往往从对器材的崇尚和迷恋开始。在这个阶段里，发烧是持续的，器材是越贵越好，底片越大越好，功能越多越好。经过一番掰开揉碎的试用和琢磨，手中的机器变旧了，又迷信起别的品牌相机来，

买新的，又是这样一个过程。摸过几套相机之后，觉得相机就是那么回事。开始觉得拍好照片还需要好的拍摄对象，于是去寻找题材。迷恋器材阶段是学习摄影技术的过程，而寻找题材的阶段，是用实战手段自我分析的过程。经过依赖器材和依赖题材两个阶段，一个人的摄影技术达到了"动力定型"的程度，而且找到了适合自己拍摄的题材，下一个阶段就要开始思想。思想阶段是一个摄影人的攻坚阶段。一个摄影人能否成为一个摄影家，决定于此。从所有的摄影大师的作品里，我们都能看到一以贯之的思想的作用，这些思想与摄影的本体有关，与个人的表达欲望有关，同时与时代要求和社会状态有关，他们在摄影本体、个人表达和社会时代要求三者的结合点上找到一种属于他自己的思想，并把这种思想融解，化为日常摄影行动，坚持不懈，于是他们成了大师。

<div align="right">（原载《中国摄影家》2009 年第 1 期）</div>

很多人把用什么机器拍照看成是很重要的问题，也有很多人把能不能去很多美的地方拍当成重要问题。而实际上，一个人"看什么与怎么看"，才是摄影中最主要的问题。这个问题不但是当下拍摄时要思考的，就是我们后来人看前辈的作品，以及30年后的人看我们现在，都要涉及的。

影像承载历史记忆。在完成人类社会影像记忆的工程中，全人类的摄影人，都做了非常杰出的工作，让我们肃然起敬。我们看老一辈摄影家拍摄的照片，也在思考他们拍的是什么和怎么拍到的，联系那个时代和环境的实际情况，判断这些作品价值的高低，它为我们现在提供了什么信息、提供了文化和历史的什么启示，然后会看他们的艺术手法和工艺对于前人的突破之处。

对于这些视觉记忆的整理、观看和研究，让我们得到很多启发，我们知道了什么是最该毫不犹豫拍摄下来的，什么是拍摄中不能遗漏的，什么是需要特别用心去拍录的，而什么是最稀缺的，什么是最难的，什么最具文献价值，什么是有艺术价值的。

而就我们来说，当下，最紧迫的，是需要知道该拍摄什么，用30年后的头脑按动现在的快门是做不到的，我们只能借鉴对前人工作的理解，就现在的认识来对当下事物作出判断。其实有这些就够了，我们只要心无旁骛地朝着"真实、完整"的目标迈进，就一定

能够拍出对后人有无穷价值的影像。

但问题就此还解决不了，因为很多人拍照片不是从后人、从社会需要的角度出发，而是从"我"的需要出发，"我想拍什么便拍什么，别人管不着"。

这个认识从个人权利的角度看，没什么错，而且有很多人的想法很符合社会需要。但很多人想拍的，不是社会最紧迫需要的、最有价值的，他拍摄是玩儿，是"为了艺术"。许多年过去，他玩了很多地方，做出很多有点艺术性但又不够创新的东西，出个画册什么的，作为影像记录的学者，说不上；作为纯粹的艺术家，够不着，倒是旅游了不少地方，多半辈子搭进去了。认真地看一下我们的庞大摄影队伍，其中很多人是这样啊！

摄影有学术的方向，也有艺术的方向，可以单走一条，也可以同时兼顾，都没有关系。艺术是需要天赋的，不是人人都能做艺术的，如果我们很多人能够认识到自己没有艺术细胞，不口口声声说艺术，如果很多人能够从所谓艺术的锁链中挣脱出来，从这个概念的压迫下解放出来，踏踏实实地去记录和研究一个地域、一个城镇、一个人群或者一个家族、一个部落的现状和生活，那我们摄影的文化生产力将获得大的解放，很多人会有一个个有重要价值的影像库，会成为某一些方面的学者，而这些影像库中的某些艺术性强的作品，

也会被人拿来作为艺术品展示和传播。摄影史上许多记录类的摄影大家，从他们的工作来说，当时并不是为了艺术，但他们被后人公认为摄影艺术家，是因为他们的影像库存中有一小部分，被艺术评论家称为艺术品。

在艺术摄影领域，有一批人在努力。传统的继承与创新也好，做当代艺术也好，但那是一个小群体的事情，能够成就大业的人也不会多。对于我们大多数摄影人来说，让我们从"艺术"这个概念中解放出来，多想想文化的选题和项目，这样，不会为了"艺术"这两个字而牺牲了自己的大半生。

<div style="text-align:right">（原载《中国摄影家》2010 年第 2 期）</div>

沙家浜　常熟　2014

街头画像　哈尔滨　2013

苏珊·桑塔格曾经把通过摄影扩展了的视域和摄影中常常使用、超越了日常观看的方式称为"摄影式观看"。沿着她老人家的思路，我们将"摄影式观看"概括起来，其常见形式有以下几种：

1. 航拍——从上面看世界；

2. 水下摄影——将拍摄对象置于水中观看；

3. 地理发现——到人迹罕至的地方，如南极、北极、世界七大高峰、非洲部落、太平洋岛国丛林，去看个够；

4. 灾难现场的展示——到战场上，到水、火、干旱、蝗虫、瘟疫的苦难现场去看；

5. 微距摄影——把微观细部放大了看；

6. 野生动物摄影——跟踪拍摄野生动物的行为和习性；

7. 1/500 秒以上的瞬间凝固——看白驹过隙、子弹击中、水滴散开、骏马奔腾四蹄动作等；

8. 动静结合中的虚实对比；

9. 用 f64 和 4×5 以上底片拍植物、人体、肖像、风景、宝石等——展示日常观看中不被发现的自然秩序和生命节奏——纯摄影；

10. 用 135 相机抓拍现实中被遮蔽和被损害人群的生存状态和特殊社会关系中的人物活动；

11. 广告中以高素质的机器拍摄某种光线下的时尚男人和女人；

……

通过以上总结，我们发现"摄影式观看"都是在某个方面发挥了相机的独特作用形成的：1 和 2 是机位和角度的突破，从平视山川到俯瞰大地，从陆地到水中看事物；3 和 4 是发挥相机的记录功能，搬运新闻现场到媒体上传播；5 和 6 运用了镜头的特殊焦距功能；7 和 8 是运用了快门的特殊功能；9 是运用了光圈和光线的特殊功能；10 是发挥了相机强化焦点和在构图中裁切现实、强化关系、逼迫观众联想的功能；11 是运用了聚焦的强化和光线的情感功能；等等。

从上面的分析看，这些方式和手段都与科学、技术颇有关系，而所谓摄影的艺术性是在运用技术手段突破过去的条件束缚过程中，在以上各类行为拍摄的作品中透现出来的，摄影者看实地情景，观众看照片，两者之间有一道鸿沟。因为照片是经过摄影者选择、判断、调动摄影手段拍摄的（有意地强化和弱化出来的），经过过滤的现实被染上了一层主观色彩，于是成为有艺术性的作品。

摄影史上的诸多经典，或者是首先在观看位置、角度、镜头与光圈、快门、光线运用上有了突破的作品，或者是第一次去看一个地方，抓住一个新题材的作品，或者是第一次"这样看"（新的看法）旧有事物的作品，或者是专门去披露被社会意识形态遮蔽掉的人和事物的作品。

于是，所谓创新，就是要在前人这些努力的基础上往前走。而摄影人设定的前进目标，各有不同。有的主要去寻找和发现别人没见过的东西，靠题材取胜；有的主要去鼓捣机器，通过新技术去做出不一样的作品；有的主要靠个性化的文化理念和视角，去"这样地看"。

把手放在你的胸口，扪心自问，在夜深的时候，倾听你心灵的回声吧，这样，会找到自己的路。问题是：必须找到自己的路。

<div align="right">（原载《中国摄影家》2011 年第 7 期）</div>

# "有"大于"好"

对于摄影来说，"有"大于"好"。摄影人最大、最常见的区别是关于某个题材有影像与无影像，影像好与不好还是第二位的。

当我们坐在一起看作品的时候，谈起某座山，或某种民俗，或某个情景时，常常会有人高叫："这个题材我也有！"大家紧跟着说："快，带着没有？看看！"而没有这个影像题材的人只能默默地看别人的作品了。

时间的单向度流逝是铁定的，时钟一秒一秒过去，永不回转。对于我们做摄影的人，钟表的嘀嗒声很可怕，它意味着很多值得拍摄的东西，都在消失着，不停地消失着。

拍摄风景照片，睡懒觉的人不会有霞光万道的照片。而早起的人，当3点钟起床，4点钟爬到山顶等待日出的时候，心里在打鼓：今天会怎样？而当太阳露出一点、半个、整个的时候，前后没有多长时间，而光线最美、最抒情的时刻总共就一两分钟。"拍到没有？"这是最大的问题。虽然准备了很长时间，但关键时却因为这样那样的原因掉了链子，把最好的光线错过了。最后，人家"有"，自己"无"，只能急得干瞪眼，直咽唾沫。

拍摄体育或野生动物照片，大炮架好了，却因为自己精力不够集中，对象行为的高点被错过了，别的再拍也不够劲儿，人"有"己"无"，急去吧！

拍摄社会纪实照片，需要深入，需要跟踪，但实际情况是，常常因为自己怕早起、怕晚睡，或者怕危险，或者懒得下厨房、懒得下矿井、懒得下田地，导致错失最出片的场景，缺乏直击人心的第

一现场的还原，影像哪里还有力量？稿件好不好谈不上，首先是没有影像。

以上是具体情况。从一个人一生的积累来看，"有无"问题更大于"好坏"。凡有成就的摄影家，都是因为有某一方面的影像积累，并不是每张照片都是经典，而仅仅是几张作品被传播得很广。这与画家、作家、音乐家都是一样的道理，勤奋才能"有"，而"有"是第一重要的。

因为"有"大于"好"，所以我们要勤奋，要有职业摄影人的意识，像玛格南摄影师那样，做到手不离机，走到哪里拍到哪里。谁知道在什么场景会出什么样的照片呢？

因为"有"大于"好"，所以我们要有量的积累，从而谋求质的表现。到了一个地方，发现可拍的东西后，一定要站住脚，尽可能从各个方位、各个距离、各个曝光量上多拍几张。实践、实验是最好的出片方式。能否像贺延光老师说的那样，"第一步，拍下来再说，第二步拍好，第三步拍绝"。

因为"有"大于"好"，所以我们要坚持、坚持、再坚持，坚持一辈了，好照片就是在"再努把力"的过程中获得的。当我们回首往事的时候，不因为该拍没拍而懊悔，也不因为疏懒错失而掉队，那时我们可以自豪地说，我该去的地方都去了，该拍的都拍了；我遇到的突发性的场景都拍到了。

这就是一个摄影人的职业追求！

# 摄影家大 PK
## ——摄影比较研究的活性实证样本

  经过认真准备和实施，中国艺术研究院摄影艺术研究所开展的"中国摄影家大 PK·涞源白石山"活动顺利完成了所有的拍摄和编辑工作，《中国摄影家》这期将以大篇幅发表四位选手的参赛作品了。

  许多人一听，就觉得这事好玩。当然好玩了！两组挑战者和擂主都斗志昂扬，PK 时间 48 小时，但之前和之后至少各有一天，他们都没睡。48 小时内更是马不停蹄，跑了很多地方，他们的头脑有多忙，腿脚有多累，看回程车上的沉沉睡态就知道了。可以说，他们都尽了最大的努力。对选手来说，这样的活动既是挑战对方、超越自我，也是挑战自我、超越过去。

  这样的 PK 与以往的任何比赛都不同。以往比赛中投送的稿件很多是在一个地方"守候"出来的，或者是特意在最好的季节去的，要么是运气好，遇到了好的光线拍的，所以漂亮照片很多。PK 则不同，一样的时间，一样的地理范围，赶上什么天气就是什么天气，啥情况都得拍。以往比赛中投送的稿件，很多时候是因为一个新出的镜头而获奖，比如在"鸟巢"里拍穹顶的焰火效果，没有 14mm 以下的镜头无法收进全部穹顶。有人用这个镜头拍了，就获奖了，这里往往比的是器材，PK 也会因为镜头丰富而获得优势，因为在某种意义上镜头就是语言。但在 PK 中更为重要的是文化修养和发现的眼光，一样的山水，一样的百姓，你没看见的人家看见了，你忽略的人家关注了，你认为没的可拍的人家拍出思想了，那怪谁呢？

这里比的主要不是镜头，而是观看的方式和认识的能力。还有，以往比赛中投送的稿件可能是在别人帮助下编辑出来的，PK 不同，选手是在众目睽睽之下，手机被封存，在大赛组委会统一提供的电脑设备上，独立选片，写说明和写文章，考察的是个人的编辑能力。还有，以往比赛都带有奖励，PK 则不同，没有奖金，大家就是为了研究和比较拍片来的，很纯粹。

PK 的过程很好玩，但又并不仅仅为了好玩。摄影史上，理论研究一直是就照片说事，偶尔理论家谈起摄影家，也是听摄影家说拍摄中怎样怎样，或者从他的简历中猜测、推理，鲜见关于前期拍摄的打开式研究。前期拍摄工作就像一个文件包，一直没有被打开过；而对前期拍摄的研究，一直不深入，也缺乏实证。我们更多的是对已故老摄影家的个性研究，即使访谈也多道听途说，错讹之处自然不少，少有对活跃在当前的摄影家的打开式个性研究。现在，我们终于开始了，在一个表面上论输赢的平台上，对着同一片土地和人们的生存样式，进行文化的挖掘，比眼力、比底蕴、比才情，当然也比了对影像瞬间的把握能力。而整个活动全程视频的跟踪拍摄，更为我们的研究提供了活性实证的样本。

我们的口号是：第一，"拍"是硬道理；第二，摄影是"术"，更是"学"；第三，"文化的目光，发现的眼睛"。就这样一片山、一条河、一个县城，许多的村庄，几千平方公里的土地上的几十万人，你拍什么？怎么拍？怎么编写？难道这纯粹是游戏吗？

正如杨大洲说："这是摄影上的急就章，好比书法上的'章草'。"也如晋永权说的："表面看像游戏，实际上很严肃，这样大家就都别装了！"

这次PK的四位选手都表达了自己对这个活动的认识，"友谊第一，比赛第二"的气氛非常感人，他们一方面十分认真、十分投入，努力体现自己的水平；另一方面，他们在没见面之前就互相研究对方，从书上看、从网上搜，见面后一起吃、一起住，交流很是深入，在PK结束时仍恋恋不舍。关键的时候敢于"亮剑"，是我最佩服也最感激他们的地方。

我们在下期将刊登专家评选结果和网上投票结果，并给出阶段性的个案分析报告。我们也请您观察他们的拍摄方式和作品，并给我们来信，提出自己的评判意见。

下期PK即将开始，有更多重量级人物将陆续出场，比如鲍昆、胡武功、赵大督、朱恩光，作为擂主，他们将分别接受蔡焕松、王征、宋建民、李恩中的挑战，敬请关注。

至于地点嘛，还没定。

<div align="right">（原载《中国摄影家》2009年第7期）</div>

阿克陶陶尔克孜小孩　2012

# 摄影家大 PK
## —— 本体研究的起点

　　你难道从来没有约朋友三五人一起去某地拍过片吗？你难道从来没有与朋友六七人一起评过彼此的照片吗？把一起拍片、一起评片集合在一起，就是我们举办的摄影家大 PK。

　　寻常事不寻常，摄影本体的研究就从这里开始。

　　以往的摄影理论研究是从照片开始的，照片产生之后的意义——内容与形式、影像构成与作者视角……即使谈到摄影的理念和方法，也是从照片分析谈起。因为不研究拍摄过程，我们就只能根据照片来揣摩拍摄时的状态；因为不在过程中直接研究摄影家的特殊视角、方法、取式，理论研究就很难深入摄影家的内心。

　　以往的研究侧重技术，包括机器、胶片、暗房工艺，这是作品形成过程的一部分，但这并不是作品形成过程的全部。其实，"拍什么"和"怎么拍"是一个更大的问题，在选择好拍摄地点和题材方向后的实地行走、观察、思考、拍摄，也是十分重要的环节。而摄影常常因为它的个体化劳动的属性，使我们无法看到这个过程。一个摄影家在某地待了一辈子、拍了一辈子，但镜头中很少有自己，学者们也从来不把摄影人的拍摄当作值得研究的对象来审视和研究——他们只研究照片，从照片中去推测。

　　摄影家大 PK 作为一个课题，就是请摄影家自我呈现，我们着重对他们的创作过程进行研究，而且采用视频方式采集样本，并有观察员跟随记录和拍照。对于一个成熟的摄影家来说，只要一拿相机，他的习惯性、系列化的个性动作就开始了。

我们的目标，就是要打开前期拍摄的文件包。也许，PK 规定的时间有些短，也许个别人在镜头前有一些别扭，但选手们要完成的任务很重，只要他们全身心投入拍摄，他们的个性和特征就会完整地呈现出来。

现在，已经有不少摄影名家上场，他们是有勇气呈现自己、让摄影界重新审视的人，因为他们相信自己的经验和实力。同时，也有不少学者和专家出场，为拍摄过程和作品作评。这样一个活动，把创作和理论两个方面的力量都紧密结合起来了。拍摄者使出了浑身解数，点评人也集中了全部智慧。更有意思的是这几位选手，不管是挑战者，还是擂主，面对同一片土地同一方人，都展示了自己的独特选择；而学者的评价，无论是摄影圈外的，还是摄影界内的，都从各自的角度和价值取向出发，对作品发表看法，展现出很大的不同。这些不同，就是看点和成果。

在组织 PK 过程中，我们不断改进规则，使其更加合理、完善，更加有利于出好作品、有利于发挥选手的水平。比如，我们对 PK 地点不再保密，提前通知选手，为的是让他们提前了解这个地方的风土人情、地理地貌、社会历史，思考自己的题材方向；把 48 小时延长到 72 小时，为的是让选手更从容地拍、更好地编辑；而从第二站开始，我们对作品后期要求放宽至可以剪裁。这样的设置，就像摄影职业中常见的工作方式，在一定时间内到一地完成一组稿件，我们也鼓励有感悟、有体验的摄影人在 PK 之后继续跟踪拍摄，

一年、十年，甚至更长时间后再坐在一起评片。

"中国摄影家大 PK" 活动是中国摄影艺术研究所的长期项目，只有有实力的摄影人的参与才能为研究提供有价值的个案；只有把拍摄个案过程分析作为核心才能使读者更多获益。输赢并非目的，分数也是活动中的花絮。

相信选手和读者能够正确处理其中的关系。

我们继续努力。

<div align="right">（原载《中国摄影家》2009 年第 8 期）</div>

# 摄影家的"中心语"

一个人喜爱上了摄影，走着走着也许就会"迷路"。

因为摄影有太多方向，太多可能性。自己眼前的路仍然漫长，看不到尽头；而其他人走向其他路径，不知道那边的状况怎样，也不知道那些路是不是捷径；不断有新的人、新的作品冒出来，向自己示威："看，这就是我！"

《中国摄影家》杂志做摄影家访谈，力图研究一个个摄影家的成长道路、摄影理念和方法。四年来我的感受很多。在一个人应该走什么样的摄影道路的问题上，我的体会还是鲁迅先生说过的那句话："其实地上本没有路，走的人多了，也便成了路。"与此同时，我还要补上一句话："其实地上本没有路，走着走着，一回头，看到一条自己走出来的路。"

《中国摄影家》杂志的封面摄影家，是我们下功夫研究过的人。总结他们的成长规律，真是各有各的道儿。比如朱宪民的摄影中心语是："百姓，生活！"陈长芬的中心语是："摄影？艺术！"王文澜的中心语是："明白吗？生活的滋味！"贺延光的中心语是："看我拍的，这里面有大事儿！"解海龙的中心语是："快看，孩子们！"卢广的中心语是："你看到了？他们这个样子！"李学亮的中心语是："走啊，前面更精彩！"冯建国的中心语是："品质，品质！"余海波的中心语是："你，你就是我！"王福春的中心语是："火车，人啊！"黄成江的中心语是："北大荒？艺术圈！"梁达明的中心语是："你们朝那面走，我朝这边走！"……

　　每一个摄影家，都有自己独特的路，都有与他们心路、性格相一致的中心语。这个中心是他们从事摄影的方向，也是理念，还是介入现实的方法和姿态。他们贵在自信，贵在坚守。

　　迷路，就是因为不自信。其实，任何一种探索，都可能为既定的摄影外延做一次拓展，为其内涵做一次深入。关键是你是否意识到自己的意义，是否意识到属于摄影本体的语言。

　　迷路，还因为不坚守。在一个方向上走了很长的路，感觉太难的时候，不能放弃，成功就在转瞬之间的顿悟中。放弃，很容易。有一位世界著名长跑运动员曾经说："当你实在坚持不下去的时候，你坚持下去就是了。"说得真好！

　　摄影，就是在镜头和瞳孔通道中主客观的碰撞，作品在瞬间生成。这种直接性使它永远面向生活，充满活力！咔嚓，咔嚓，我们在一次次的快门声中体验框取和勒切现实的快乐，一种难以言传的幸福感。生活没有止境，现实浩瀚无边，摄影的边界在哪里呢？拍什么不可以？怎样拍会不对？跟着自己的思想和情感走，到大自然的深处，到社会生活的深处，到自己心灵的深处，那里就是富矿！拍啊拍，拍啊拍，坚守十几年，几十年，自然而然就会走出自己的路！你也会有身心合一的"中心语"！

<div align="right">（原载《中国摄影家》2013 年第 12 期）</div>

# 影像 "纵" "横"

我这里要说的，不是照片的横构图和纵构图，而是从拍摄到编辑过程中的影像作品构成问题。

在单幅记录类照片里，"纵"是时间说明，"横"是地点说明，有了时间、地点的确定性，此幅照片就有了影像"纵""横"，就可以被应用在话语系统中，发挥作用。在艺术作品里，有了创作时间和作品标号，即使没有标题，也可以放置在作品的系列中，成为互文语境里的一个有机部分，这里，创作时间是"纵"，作品标号是"横"。这是照片变为影像的坐标系。

很多摄影家心态很放松地坚持拍摄日常生活，聚焦各种人和不同场景，拍摄时努力呈现自己的关注点、兴趣点。十几年过去，把他拍摄的照片集中起来看，也很有成绩。虽然拍摄时感觉自己是在做生活的拓展，做空间的摄取，属于"横"的东西，在后期编辑中却因时间的绵延转化出"纵"的线索，让读者看到社会变迁和演化。这类摄影人非常多，成名摄影家也多，属于"横"拍"纵"编式。

也有的摄影家追踪拍摄一个人、一个事件，用照片讲故事。拍摄时的心态是沿着一个人或事的线索，用节点式的抓取来说一个过程，属于"纵"的思维方式。但编辑时，因为多年的积累，有很多人物、事件可以言说，把这些人物、故事、事件并置起来，又形成一种"横"的关系，以合并同类项后的整体重型作品，呈现在读者眼前，引发更多的社会关注。愿意讲故事、会讲故事的摄影人不很多，以此成名的摄影家也不多（此类摄影多为社会纪实摄影），属于"纵"拍

"横"编式。

以上二者都是以叙事为目标的摄影方式。对于画意摄影来说，虽然拍摄追求单幅的效果，但是如果能在一帧帧精妙的单幅基础上"横"向编出格调一致的作品，构成艺术专题，也能提炼风格，造就自己。在这个类别里，有单幅佳作者多，能有统一格调专题者少，而提炼个人风格，是此类摄影人要迈的一个大台阶。能否跃上这个台阶，非常考验一个人"横"向联想和提炼的才智。

对于观念摄影而言，从现实生活中提炼同质存在物或现象，在展示中并置，是常用的影像方式，属于"横"拍"横"编式。可以说，归置同类物、提取其共同特征、集中并置呈现，是观念摄影能够"观念"起来的主要原因之一。

在策展里，"纵"向编排是沿着时间线索走，或讲故事，或讲其成长历程，或讲变迁，可以是一个人的作品，也可以是群体作品。"横"向编排则需要找到同质、同类型影像的共同点，可以是一个人的同一风格作品，也可以是一个群体有共同点的作品，总之内容和形式之间应有内在关联。

现在的摄影展，常见的情况是作品散乱，内容和形式关联度低，给人造成艺术性不够高的印象。

摄影，就是影像的"纵"与"横"；摄影人，应是影像"纵""横"家。我们不但要重视拍、请人编，还要从"纵"与"横"的关系中找自己的位置，只有这样，才能更好地验准自己的方向，提炼自己的风格。

（原载《中国摄影家》2014 年第 6 期）

　　采用逆向观看方式去看事物，是不是更容易创新呢？

　　比如，专拍平凡人的不平凡事迹，许多模范人物都是平凡的人，但经过挖掘，其不平凡的一面凸显出来，令人钦佩，比如张峻等人拍摄雷锋。反过来，专拍伟大人物与常人一样的一面，也令人感觉亲切，如吕厚民、侯波拍摄的毛泽东同志，也颇多佳作；而杨绍明拍摄退下来的邓小平，获得了荷赛大奖。外国摄影也有很多成功的例子，如阿布斯拍摄社会畸形人正常的一面，弗兰克拍摄美国正常社会中令人感觉不正常的一面，影响力非同一般。

　　照此类推，如果我们在新与旧、老与少、大与小、高与矮、变与不变等二元对立概念中都进行这样逆向观看，是否能促成摄影创新呢？

　　专拍新事物中从传统继承下来的或旧有的一面，或者专拍旧事物中新生的萌芽性的一面，容易出成果。我们大批摄影人整天往老少边穷的地方跑，就是去找当代社会里的旧事物去了，这个比较容易看出门道来；难的是在旧事物中看出萌芽，需要敏感和前瞻性目光。在新旧之间发现并处理得比较好的，是朱宪民拍摄的纪实作品，新中的旧，旧中的新，有时代性也有历史性。

　　专拍老人的孩童样或专拍小孩的大人样，是摄影中常见的，这样的作品总令人喜爱，这叫"老"而"少"、"少"而"老"，总

能给人新鲜感。但这样的照片要自然本真才算好，装出来的不行。装出来的表情是能够看出来的，其中有一种难言的假，在肌肉、眼神和体态里体现。

专拍"大"中的"小"，或"小"中的"大"，也有出其不意的效果。比如把宏伟建筑拍得小巧玲珑，把大树拍成小草，都能令人耳目一新；反过来，像韦斯顿那样，把青椒拍成人体，或者把一片叶子拍成江河交错的大地，也有"大写"了凝视的艺术感染力。

变与不变可能最难发现、最难拍摄出来。如果观看一批照片，需要照片有很长的时间跨度才能看出来。在拍摄时就能够把这样的当下瞬间找出来并恰当地凝冻下来，非常不容易。我在策划组织"百姓·百年"展览的时候，一百六十余年的时间跨度里，我发现了中国社会和百姓生活的巨大变化，也发现了巨大变化中不变的东西；有我们以为已经变了但实际上没变的东西，有我们以为没变但实际上已经变了的东西。比如中国人的眼神，从麻木不仁到有欲望亮光，到活泛自信，确实变化很大；虽然衣食住行变化很大，但人与人的关系样式变化不大，如上下级之间、一家人之间、邻里街坊之间等，都保持住了一样的模式。这是中华文化的内核，也是活态的文化。

逆向观看方式不太适用于真与假、善与恶的关系里，除非有非常确凿的事实，否则不会被社会公众接受，弄不好就成了颠倒是非、

哗众取宠；用于美与丑的关系里，也需要十分慎重，发现丑中美有时可以出新意，但毁掉美的典范就难以被人接受。近些年文艺作品里有不少这样的案例，也给我们提供了教训。

总的看来，逆向观看方式适用于中性二元对立概念的关系中，除上面所列的对立概念，如把硬的拍成软的，把软的拍成硬的，把生的拍成死的，或把死的拍成活的，都可以实践。但逆向观看方式不适用于真善美与假丑恶的关系里，这个需要特别注意。

（原载《中国摄影家》2015 年第 9 期）

► Spread

八　　　　　　　　传　播

记录类照片，在社会文化发展中的命运，可以用先"沉睡"后"苏醒"来比喻。

这类照片拍摄的是当下的社会事件、人物或生活状态，有的用作新闻，发表后传播，沉入茫茫的图像海洋中；有的没发表，压了箱底。这两种情况，都可以说是在拍摄完成后不久就进入了沉睡状态。

为什么会进入沉睡？那是因为照片中的人和事与现实生活中的人和事没有拉开距离，这样的照片很难成为作品。即使有些新闻照片被广泛传播，主要是因为所拍摄的事件本身具有新闻性和吸引力，而不是因为照片的艺术性。作为作品，必须与当下的功利世界形成一个观照的距离，而"距离产生美"。美术作品也有反映现实的，距离来自画家的再创造；照片太依赖于现实了，与取景框中的一切信息元素一一对应着，人们感觉不出两者的距离，所以观众与照片之间形不成审美关系，人们也常常拿这样的照片不当回事。照片也多因为成为不了作品而被存放在个人硬盘里，或淹没在网络图片库中。

经过了十几年，甚至几十年的沉睡，再来看这些老照片，我们发现，照片中的一切亲切而且陌生。这"亲切而陌生"的感觉就是艺术观照的心态，是一种距离感。无论是老街坊、老朋友、老熟人，还是老房子、老树、老猫、老桌凳、老奖状，都对我们形成很强的吸引力。这种吸引力来自对过去生活状态的知识和信息，也来自我们内心深处关于自身命运的揣度、关于酸甜苦辣的体验、关于生命意义的思索等。在这个时候，过去的平常老照片就开始"苏醒"了。

　　这个苏醒与其说是照片的"苏醒",不如说是读者对照片意识和感受的苏醒。这是时间赋予照片的一种特性,也是时间改变我们意识的例证。

　　我们常常说,摄影是时间的艺术,一般指的是摄影的瞬间性,把 1 秒钟切分开用以曝光,以分子式表示,如 1/2 秒、1/125 秒、1/4000 秒、1/8000 秒等,专业相机的标志之一就是对 1 秒钟切分能力的大小。但是,我们还应该认识到,摄影作为时间的艺术,除了照片是瞬间凝冻的含义外,还指照片的价值需要由时间来确定。这在图片库和收藏市场的实际运作中都得到了证明。

　　从摄影人的角度来说,我们应该相信,记录类摄影的存在是人类的基本需要。人类的梦想就是,一边存在和发展,一边用影像记录我们的存在和发展。在这样的梦想和实践中,动态的摄影记述一个过程,静态的摄影以瞬间切片代替整体,各有所长。很多人常说传统的纪实摄影看的人越来越少了,其实不是人类的需求改变了,也不是作为一种文化载体过时了,而是它在文化中的位置变了:一方面,纪实摄影需要学术化的支撑,它在很多时候被归到了学术领域;另一方面,摄影大众化和日常化,使纪实摄影的艺术色彩淡化,使这类照片更容易沉睡了。但我相信,记录类的照片都会苏醒,只不过需要一段时间的沉淀。

　　归根结底,还是要拍摄当下,拍摄身边的常态,"拍是硬道理"。

<div align="right">(原载《中国摄影家》2010 年第 6 期)</div>

　　摄影家们在一起经常讨论影像市场，大家都在抱怨辛辛苦苦大半辈子拍来的照片卖不了多少钱。对此，我深有同感，心中也十分纠结。从现实来看，摄影家们握有影像，但不知道谁买；买家出于摆放、收藏或投资的目的，想买，但也不知道谁卖，去哪里买。

　　细想起来，要建立起影像市场，需要我国经济进一步发展，人民生活水平进一步提高，社会持续稳定。改革开放 30 多年，人民群众刚刚解决生活温饱问题，要建成小康社会，还有很长的路要走。这是大局。

　　从摄影家自身来说，我们也不能静等。我们要搭建平台，拉近买卖双方，进行谈判和交易。首先要确立影像原作的稀缺性。影像缺少展示性艺术品所共有的唯一性属性。绘画的价格高，因绘画原作是唯一的；书法作品的价格高，因书法原作也是唯一的。稀缺是商品价格提升的主要原因，而要使商品稀缺，必须以稀缺的方式去做。

　　我知道，一幅照片得来不易。且不说风光照片需要跋山涉水，顶风冒雪，忍饥受冻，挑战自己体力极限，等待时机；就是纪实照片，也需要走街串巷，深入一般人想不到或不愿去的地方，很多时候，还需要到水、火、战争等灾难现场去，冒着生命危险；而且很多照片得来靠机遇，靠视觉思维，靠发现，能够拍到简直是一种令人幸福无比的奇遇。因此，我们珍惜，我们深藏，我们只准人家来复制，一次次发表，但所有权全部给出去，舍不得啊！

　　但是，不舍就不得。我们一次次以使用权零售的形式发表，趸

售就舍不得。也许有人想把影像留给子孙，也没错。君不见，在如今的照片拍卖市场上，一个近百年的老相册，不也卖好几万元吗？这不就是因为找不到那个时候的原底而成了唯一性的作品了吗？

在此，我建议摄影家们做两件事。第一件，清仓，认认真真回看自己的作品，把作品分成三个级别：第一档是出售所有权（仍保留署名权）的；第二档是限量版的；第三档是零售发表的。第二件，在做展览的时候，以第一档的方式现场出售几张，吆喝吆喝，卖不出去没关系，至少观众知道了你有哪幅作品要卖。

在此，《中国摄影家》也愿意做一件实事：开创一个栏目，可以叫"趸售图录"，专门定期刊发趸售作品的图样、数据和著作权移交的双方姓名（或名称），以及移交现场照片。

在今年 7 月举办第四届响沙湾国际摄影周期间，将同时举办第二次响沙湾图片交易会。这次交易会上，特设了"影像魅力奖"，就是上述第一档的交易——趸售，每幅价格 3 万元。恭请您留意《中国摄影家》的交易结果发布。

总之，建立影像市场，需要从自身做起，需要先把摄影作品标价悬挂在市场上！

<div align="right">（原载《中国摄影家》2013 年第 8 期）</div>

金莲花　沽源　2007

长白山之桦　2014

# 照片下的文字

　　给照片配标题和说明文字，是摄影术诞生 170 年来的老问题了。但从实际情况来看，这个问题并没有解决好。归结起来，常见的有这么几种情况：

　　一是"跨类别诗意型"。症状为：给自己的照片一律起一个诗意化的标题，无论用作比赛投稿、报刊投稿，还是参展、出画册，信心十足，从不改变。当然，如果照片是诗意性的，那么可以起诗意化的标题，不用管事实说明。但明明是说明性的照片，却不按照这类照片写说明，就出问题了。很多摄影人缺少类别概念，拍片"骑墙"，没有明确地做说明性照片或做诗意性照片的分野，什么都拍，怎么拍随机决定，拍来的照片很杂。他们在给照片起标题、作说明的时候，天然地认为照片一律是艺术的，于是都起诗意化的标题，不管这照片属于什么类别，有无诗意，诗意程度高低。比如，明明拍的是一起车祸，照片是说明性的，作者不去把事件的五个"W"交代清楚，却要起一个诗意化的标题，什么"祸起萧墙""祸从天降"等。这样的标题能告诉读者什么？如果读者有文学性的联想，那也要在弄清事实之后。比如拍一个上了年纪的农民拉车进城卖白菜，不去说明谁在什么时间、什么地点、去那里做什么，而是直接起一个诗意化的标题，什么"农家乐""丰收喜"，或者"劳动光荣"。这样的标题属于按照自己的宣传计划强加于人。这种想当然赋予拍摄对象自己想要的意义的做法，贻害多年。它妨碍了我们对拍摄对象的真实了解，妨碍了对生活的深入，使照片停留在表面化的宣传

层次，有时使拍摄对象失去了人的尊严。

二是"引体向上型"。对于说明性照片，如实陈述相关信息，就是最好的说明，不用揠苗助长。但我看到许多这类照片的标题，即使有说明文字，也不老老实实陈述，而是把自己的联想大写一通，有用的信息点却没有指出来。

比如，照片拍的是一块碑石，上有古老文字。这样的照片只需如实说明碑的来历和碑文内容就可以，但有人偏要感叹一番，起个标题如"沧桑""往昔"什么的，想由此提升一下照片的意义。其实，如果照片拍得足够好，你只要如实陈述相关信息即可，意义提升是读者心里的事，感叹也让读者去说，用不着你操心。照片拍不好，使劲用文字补，动辄大加感叹，没用，还惹人烦。

三是"裹脚束缚型"。如果说明性照片的影像品相好，信息点关系摆得对，现场氛围浓厚，也会出诗意。但一般不必加诗意标题，清楚陈述事实就够了，不会束缚照片的意义生发，其引发的读者情感反应是第二层次的事情，读者会自发去体会。但有的照片标题、说明却能束缚照片的意义，比如郑景康先生拍摄的齐白石老人、戴老花镜，长髯朗目，作者只标了"齐白石"的名字和拍摄年份，这就够了。有人在用这张照片时，却改标题为"长髯老者"，这就束缚了照片的意义。像用布裹小脚一样，本来能长大的脚，也长不大了。"齐白石"是一个文化符号，改为"老者"，何其衰也！

四是"会意扭曲型"。作者偶得，拍来一张好照片，却错会其

义，于是起了一个偏向一边的标题，扭曲了照片的意义。比如，有一次搞毛泽东诗词意境摄影大赛，有一幅人赶群鹅的照片，鹅阵很有气势，一只鹅引颈高歌，群鹅作相应状。作者起的标题为"齐声唤，前头捉了张辉瓒"。这样的附会，硬生生地把鹅与毛泽东词中的战役事件联系在一起，扭曲了照片的意义。还有的情况是，照片的意义在东，标题却指向西，这里不再举例。

给照片起标题，作说明，本质上是给照片定位，使其进入社会文化传播。没有标题和说明的照片就像没有名字、没穿衣服的人在大街上裸奔，人们无法定义他是谁，在做什么。即使是无法起名的艺术片，也需要一个总标题或"某某作品"的标题，这本身就是文化定位。标题如何起，说明如何做，由一个人的文化水平决定，还要站位在社会文化大范畴里，站位在读者方面来研究，不是自我夸耀、自我卖弄。好标题和说明的标准是：图文合一、恰如其分！

<div align="right">（原载《中国摄影家》2013 年第 5 期）</div>

# 百姓的表情

因为筹备以"百姓·百年"为主题的国际摄影双年展，集中看了很多中外摄影家拍摄的关于老百姓生活的老照片，有清朝末年的，有民国时期的，有 20 世纪五六十年代的。把这些照片摆在眼前，仔细辨别，认真阅看，我沉浸在对历史的追寻之中，一边追溯当时生产方式和生活方式的知识，一边体味各个年代老百姓的精神面貌和心理状态。应该说，我很有感触，很受教育。

把一张张照片按照时间顺序排列起来，这些照片就像一扇扇窗口，透现着历史的真实，让我们走进去，探寻当时社会生活的方方面面。如果你有扎实的近现代史知识，那么这些照片促使你印证事实和事件，促使你观看细节；如果你对历史了解不多，那么这些照片会帮助你建立起历史的概念，而且是从最实在的百姓日常生活的角度建立的，较少"假大空"的东西。

观看 150 多年来中国百姓生活的图像历史，我最大的感触是老百姓的表情变化。这 150 多年里，百姓的表情有三次大变化：1860 年到 1900 年，照片里的百姓，有身份的，虽然面对相机试图体面些，但大多数没有表情，就是形状而已；没有身份的，其褴褛、其无力、其无奈，超出了我的想象，麻木是那个时代百姓的共同性格。从这些照片里，我更深刻地领会了鲁迅先生在文章里反复批判的国民性——麻木。辛亥革命前后，从不少照片里，我看到了百姓脸上的不平之气，这是觉醒的表征，这是一变。从 1910 年到 1949 年，激变是主要特征，那时社会太乱了，太多事了，战乱、轰炸中的奔跑、

饥饿、哭泣和忍耐是基本状态，中间穿插着都市里的早市、洋场里的灯火、边远山区的宁静以及解放区土改后的欢天喜地。到 1950 年后，中国百姓的表情又一次大变，变得单纯、干净起来，浑身上下透现着积极的精神，尽管有"文革"时期的狂热，但基本表情还是一致的。1980 年后，中国百姓的表情又有一变：羡慕、思索是主要特征，人们，不管是干哪一行的，目光里都有了自信的光亮。

阅读老照片，我还体会到，在旧中国山河破碎、民不聊生的情形下，百姓为了生存，为了改善状况，做了很多努力，很多努力是我们现在想不到的、不知道的。比如，实在没有吃的东西时，他们吃土、吃木头，但仍然有人能够活下来；在炮火焦土中，仍然有人存活。旧中国统治阶级失去良知，但百姓依然延续我中华血脉，百姓虽然可以做死水，但本质上是洪流。

苏珊·桑塔格说："只要够旧，很多照片便获得某种气息"，"会变得有趣和动人"。因为时间改变了一切，"物是人非"甚至"物非人非"时，我们所处的当下现实与照片内容之间有了距离，使我们与照片之间构成了艺术观照的关系。

多看老照片吧，我们可以在对于时间的体味中把握摄影的本质，收获会很多。

<div align="right">（原载《中国摄影家》2011 年第 8 期）</div>

　　为什么有的影像很容易传播并被读者记住，而大部分照片即使发表也会迅速沉入图片大海，消失得无影无踪?

　　为什么有的影像活力较强，仿佛是有生命的东西，很容易与新的话语体系结合，融入新的语境，成为其中引人注目的元素;而有的照片活力较弱甚至没有活力，拍摄完成后很不好用，即使用在同一语境里，也是作为死的资料，不会给人留下什么印象?

　　从传播角度审视可作为影像流传的照片，能够使我们加深对摄影属性的认识。我们的问题是:影像的活力是怎样形成的?

　　认真分析这一问题，我认为至少有三个层次可以概括出来:

　　一是影像里有内指的信息关系结构，即照片里的信息点构成一种新的认知结构，能够内在地说明和呈现人与自然的关系、人与社会的关系、人与自我的关系。因为这种关系结构黏附力强，渗透性好，因此能够与不同的语境相结合。这样的影像就能够不断被使用和传播。相反地，大部分照片没有这种信息关系结构，而是散落的信息点堆放或者信息点太过单一，其意义是指向读者的，构不成以上三种关系的内在认知结构，因此很难与其他语境结合，而沉没在资料柜里。

　　二是影像里有外射的情感。拍摄者深入实地，在第一现场用心拍摄出的带着体温和心灵震动的影像，会不自觉地感染读者。这样的影像遇到情感关联的语境，容易融入进去，从而不断被使用和传播。相反，被迫去拍，拍了一两张就走人的照片，因为从一开始就

是作为资料而去拍摄的，用了一次后，很少会再被记起。

三是影像的形式独特，容易被人记住，从而在关联语境里出现，传播较广。如果信息关系结构是陈旧的，作者对拍摄对象不关心，只注重形式感，这样的影像能传播一时，但很快会被后来者超越，从而沉没下去；如果信息关系结构是一种新发现、新认识，作者融进了对拍摄对象的深切关怀和同情，形式感足够强，这样的影像不仅当下能够广泛传播，而且会被后人反复使用。

拍摄照片是为了传播，而是否能够传播，则决定于看照片的人，更进一步说，决定于照片能否成为影像进入当下和以后不断变化的话语系统。

认真回顾一下自己拍摄过的照片，哪些是有活力的影像呢？在摄影大众化、日常化的新影像时代，我们怎样才能拍出有活力的影像呢？

以上三个层次的分析，使我们再次认识到，要使影像有活力，拍摄者首先要有活力。一要提高对拍摄对象的认识，只有不断积淀自己的文化底蕴，才能在繁杂流变的现实生活中发现有价值的信息关系结构。二要真正关注自然、关注社会、关注人作为个体的精神世界，只有拥抱生活，不辞劳苦地到一线去，与拍摄对象融为一体，才能使影像散发出体温，有直击人心的力量。三要有把控影像的技法和能力，如此才能给以上两者以支撑，并以影像的质感和形式创新，让人过目不忘。

（原载《中国摄影家》2013 年第 11 期）

# 用摄影强化历史的客观性

最近，日本政府个别官员又在否认 1937 年 12 月南京大屠杀的事实。这不过是日本政府几十年修改教科书一贯做法的延续。

人类是象征动物，用符号体系记录和传递信息，于是在信息记录和传递中就埋藏了大量的问题。当下的人如果做的是修桥建路的好事，千方百计想留住，于是很重视记录和宣传；相反，如果自己做的是坏事，就想抹去痕迹，如果抹不去就用假的覆盖真的。这种现象在某些国家层面存在，在日常生活和工作中也比比皆是，所谓揽功诿过，正是此意。春秋笔法是史家的智慧，肆意增删则有当下人的意图。而后人会如何看待历史呢？也是选择性记忆在作怪，想要的就大说特说，不想要的就千方百计抹去或覆盖。对于先辈的丰功伟绩，大肆鼓吹，对于先辈的污点和罪责，则否认或辩解。有人说，"历史是任人打扮的小姑娘""一切历史都是当代史"，确实如此。但历史学的终极目标还是客观地还原历史事实，全世界有大批学者致力于此，形成了历史学的正能量。

在批驳日本官员的谬论时，德国知名历史学家约恩·吕森提到了我们都知道的那本《拉贝日记》，但这次不同的是，他强调了其中保存有 80 多张照片。他是把这些照片当作比文字更有力的证据来言说的。这让我们再次思考摄影的价值和作用。

摄影的客观性与人类追求真相的强大内驱力相结合，使影像产

生真实的力量。在没有摄影术的漫长年代，人类事件都要靠文字来记述，人为的忽略是最明显的缺憾。而摄影术虽然有主观选择性，不想要的东西被排除在取景框外，但取景框内的信息存在能够不加取舍地保留，如果不是后期"有中生无"或"无中生有"的话。只这一点，已经能够为历史加强客观性了。

1839 年后摄影术推广，使当下发生的事件有了影像的记录。影像记录的历史才 175 年，已经为人类积累了大批珍贵影像，言说历史的客观性大大增强了，从另外一个方面说，扭曲历史的难度加大了。而从 21 世纪开始的数码技术，使摄影实现了大众化和日常化，普通百姓在人人能够书写的基础上，做到了人人能够拍摄，那从 21 世纪开始的历史，如果要像过去的历史一样随意涂改，还真不是件容易的事情，就是在强压之下销毁很多人都拍摄过的某一事件的影像，也很不容易。这为类似日本否定南京大屠杀、慰安妇、劳工的存在等施虐者的作伪，平添了多少"麻烦"啊！但这是多么令人高兴的事情啊！

一切都会过去，唯有影像留存。在 21 世纪，我们也许不会遇到类似南京人屠杀这样的事件，但作为摄影人，我们有天职，就是要用影像强化历史的客观性。要做到这一点，需要付出努力：一是要强化历史意识，努力站在高处，看到远处，用百年目光看现实，

懂得什么是值得记录的、什么是必须记录的；二是要强化保管影像的意识，自己拍摄的东西要分类储存，做好时间、地点的说明；三是要保存好原数据文件，以良好的习惯保存这类影像，而不是只保管调修过的影像。

你可能不知道后人会用到什么，但应该知道自己应做到什么。

这就是摄影人的责任感。

<div align="right">（原载《中国摄影家》2014 年第 5 期）</div>

白石山村　涞源　2009

山中　涞源　2009

# 静态摄影的价值

　　上月末在深圳市民文化大讲堂上，主持人反复提一个问题：在当前拍摄视频非常便捷的情况下，摄影是否失去了价值，静态摄影会消失吗？我的回答是静态摄影有其独特的价值，不会被动态视频取代而消失。考量这个问题，有三个方面的路径：

　　一是拍摄中二者追求的价值方向不同。动态摄影记录事件发生发展的过程，在叙事中呈现状态、情态变化，说明事情的原委和走向；静态摄影讲究瞬间状态的凝冻和打开，靠信息的瞬间爆发力和冲击力征服读者。虽然我们可以让动态影像停止下来观看瞬间和放大瞬间来仔细观看，但与专门凝冻瞬间、"大写"事物的静态摄影相比，差距甚大。这个差距体现在两个方面，一方面是对空间的切分层次不同，虽然两种影像都在不断改进，动态的可以达到4K了，但静态的已经达到5000万像素了，在单幅清晰度上，总是静态影像占据优势。另一方面是对时间的切分层次不同，动态摄影对1秒钟进行均匀切割，比如24格，每格分到的时间与静态摄影所要切分的1/250秒、1/8000秒相比差距也甚大，静态摄影可以拍摄到的状态在动态摄影中常常一带而过，根本看不清楚。如果想看清楚，那还是需要走向质感表现、成分解析和形式构成的静态摄影来进一步切分时间完成。

　　二是作品呈现形式不同，采集和播放需要技术条件不同。动态

摄影呈现为影像播放的过程，需要专门软件和设备；相对而言，静态摄影呈现为静止不动的影像，需要的条件简单。当然现在手机两种影像的技术软件和硬件都具备了，但是技术要求还是不一样的，静态影像更接近专业水平。另外，在欠发达地区，在许多场合下，实现专业拍摄和播放的难度还是不一样的，纸质媒介还可以运用在静态影像上。

三是传播中观者所要获取的信息不同。人们在动态影像中要获取的是事情的来龙去脉、前因后果，在静态影像中想凝视事物的细节质感和瞬间意味。有的时候，两者都需要。我们不能用一种影像替代另一种影像。人们观看静态影像，感觉"向前翻"，是事件"死亡"前的追述，是对存在过事物的确认；而观看动态影像感觉是"向后走"，是进行着的事件。

当动态影像对时空的切分也达到相当程度后，拍摄中的定格也可以作为静态影像输出。但是，静态影像在同步发展，又达到了更高的层次。人们在追逐高品质的画质上是无休止的。

拍摄过程中，动态影像需要更好的稳定性，机位的移动需要轨道上的稳定，而静态影像拍摄中的灵活性与之相比成为优势，可以有更多、更好角度的表现。

当然，静态影像无声的劣势也不必讳言。其次，缺少现场同期

声、画面不连续导致的不完整给叙事带来难度，需要专门训练才能抓住、能代表整个事件的瞬间，用有限的几幅画面编排出完整的、丰富的故事，让文字配合得客观而恰如其分，等等。

从传播角度看，精炼的静态故事同样给人深刻印象；而不精炼的动态影像让人浪费时间且昏昏欲睡。不管静态、动态，关键看内涵提炼出来没有，形式使用是否得当，最终，影像表达和记录，考验的都是拍摄和编辑的思想能力。

（原载《中国摄影家》2015 年第 8 期）

【编者按】北京国际摄影周是由文化与旅游部和北京市人民政府共同主办，中国艺术摄影学会、中国摄影家协会、中国新闻摄影学会、中国图片社共同承办的大型专业摄影活动，中国艺术摄影学会和中华世纪坛具体承办，自 2013 年开始，每年一届，迄今已经举办了 9 届。自第二届开始笔者担任学术主持人，策划和阐释主题，主持大讲堂，自 2019 年开始还策划主题展展。虽然并非每届由各个承办单位的所有展览都是按照主题策划的，但由于主题是循着摄影艺术的本体属性和时代特征设立的，所以还能够涵盖这些展览。这些主题是本人在每届大讲堂上讲述的，并未以集中形式在媒体发表过，现将这些主题及其阐释发表于此，从中可以看出北京国际摄影周对摄影问题探索的连续性。

第二届北京国际摄影周（2014 年）
视界·无界

一个事件刚好能被观察到的那个时空界面称为视界。譬如，发生在黑洞里的事件不会被黑洞外的人所观察到，因此我们可以称黑洞的界面为一个视界。如果延伸使用这个概念，视界是我们在对光的感知中形成的心理边界，也是知识的深度，这些知识，不管是关于自然的、关于社会的，以及关于我们人类自身的，都有各自的视

界。每个人、每个群体和阶层，虽然心态不同，但都有视界。

视界在主观走向客观的努力中生成。而世界，在绝对意义上却运行在主观的对面一侧。其实，连我们自己也是世界的一个部分。世界，是已知的，也是未知的；是人择的，也有他择的可能。我们就在视界与世界的交会中拓展认识的边界和情感的深度。

在"摄影式观看"中，有一个装置必不可少，那就是暗盒。暗盒可以是手机里的一个很小的部件，也可以是一间房子大小的空间；视界与世界在暗盒中交会，光在这个容器中转化，它似乎是一个冶炼光的车间，又仿佛冥想的空间。当我们将暗盒置于不同方位，以各种精度、永无止境地追踪观看这个我们所赖以生存的世界时，作为观看者和呈现者，我们存在着、思考着、体验着。

暗盒，将物理场、影像场、心理场递进转换。暗盒内，我们拓展心理视界；暗盒外，我们认识现实世界。摄影者在暗盒内外的进出，是在两个空间里穿行跳跃；光从小孔入射，从影像中溢出，实质是一场物理—化学反应，而其中蕴含着难言的心灵体验。

暗盒处于摄影者与被摄者之间，就像影像处在摄影者与观众之间。现实世界的光，通过暗盒，转化为影像；人的思想的光，通过暗盒的光孔，与外部世界相碰撞，形成快门运动的声响。

摄影者在暗盒外的生活状态、知识结构、情感趋向决定着他在暗盒内对光的处理方式，制约着影像的生成方式、特征和价值取向。在摄影行为中，暗盒的位置高低体现了摄影者的态度，它与被摄者

的距离折射着摄影者对被摄者的情感深度。在摄影作品里，暗盒的作用被忽略了，仿佛它是一个可以被忘掉的过程，就像我们使用手机时只想着通话的内容而忘掉了电波的运动一样，但最基本的事实是，摄影中的观看方式和呈现方式在暗盒中融为一体。

生活在不同地理环境、民族习俗、社会层面的人有不同的视界，而不同的体验和文化的交汇，产生新的"视界融合"，避免了同质性，是新创造的孵化土壤。在影像作品里，视界和世界是同一体；在观看和呈现的行为中，视界和世界是需要冲刺的两极。而作为思想和传播的载体，影像要求我们看到一个过程，这个过程以暗盒为中心，前期有文化对摄影者的塑造，中间有摄影者对暗盒的设置，后期有影像在特定语境和文化中的存活与意义释放。这个过程里，连接着众多的人，摄影者周边的人—摄影者—被摄者—被摄者背后的存在—观者—观者背后众多的人。

我对第二届北京国际摄影周的设想和期待是，尝试从暗盒的内外考察摄影，以这种考察为线索，分析各类影像的生成过程、"场"的转换，以及对人的影响和文化归属。

第三届北京国际摄影周（2015 年）
影像·世纪

影像，经过 19 世纪后半叶和 20 世纪的多方面锤炼，到今天，

已经实现了大众化和日常化,成为一种成熟的信息媒介被广泛应用,同时作为一种人人可为的艺术形式与音乐、舞蹈、书法等艺术并驾齐驱。2015北京国际摄影周尝试以"影像"为核心,展开其内涵;以"世纪"为线索,展开观察;以"艺术"为视角,进行研讨。

"摄影式观看"形成影像历史。"一张照片就是一座时间的遗址。"在这176年的时光中,影像记录了历史,也形成了影像发展的历史。其间,人类观看方式不断变化,视阈持续拓展,视觉文化逐步生成。

摄影镜头深刻地改变着我们的视觉习惯,比如,观看的时机、距离、机位和角度,对黑暗空间和私人空间的探索延伸等。最主要的,是我们在照片、电影、电视触目相接的过程中,不由自主地养成了看什么和不看什么以及怎么看事物的无意识的习惯性眼球动作。要知道,品牌和规格越来越繁多的镜头,在这176年的历史中,影像穿越了时空。无数过去的影像编织起自己的时空,仿佛玻璃房,树立在现实与读者之间,现实时空—影像时空—心理时空相互转换,使不同时代的人实现穿越的梦想,在过去、现在和未来之间游荡;影像又仿佛一条形象的河流,翻滚着,喧哗着,每一张照片都在陈述,在陈述中呈现"有"和"无",读者从中思考"是"与"非",判断"善"与"恶",浮现与沉淀、流变与定格交互作用,是这条河流的常态。

在物质存在的形式——时间、空间及其关系问题上,摄影扮演

着重要的角色。这既是人类用影像手段把握现实的实践问题，也是一个新的哲学问题。

摄影从时间的单向流逝中截取瞬间，同时框取和勒切出局部的现实空间，形成影像。两者是同时完成的，但是从摄影者的思维活动过程看，二者要分别去操控和把握，并且相互关联和相互影响。如果你一直使用全自动相机拍摄，除了"拍什么"需要你用心选择，对以上这两者的分别操控不会有感受，因为你的感觉被机器替代了；但使用手动相机，对时间和空间的分别把握会有很深的感受。

从影像与现实的关系看，摄影中的时空分"现实时空""影像时空"和"阅读中的心理时空"三个层面，也是一种传递式的关系。"影像时空"在"现实时空"和"阅读中的心理时空"之间架起桥梁。在"现实时空"和"影像时空"之间，有一个摄影者，他的时空观和对现实的观看方式，决定着现实内容在影像中的呈现方式；在"影像时空"和"阅读中的心理时空"之间，有一个编者，他的知识结构和对待公众的态度，决定着影像的命运。以上三个时空在传递过程中，不同的作品效果不同，有的衰减，有的增强。

如果把摄影艺术史上中国和欧洲的影像作品放在一起，我们会发现，都有专门通过空间信息要素关系来表达时间主题的作品，也都有通过强烈地呈现时间流动来表达空间主题的作品，这是人类思想和情感相通的地方。

总之，"影像时空"如何更加如实、更加多元地说明和呈现"现

实时空"，是人类必须面对的问题。穿越文化的隔膜，剔除不同阶级和不同民族之间的偏见，打破社会和国家意识形态的阻隔，使"影像时空"直接还原"现实时空"，从而使不同国家和民族通过影像，更加相互理解，增强认同，而不是运用影像增强对立，使人类更加紧密地联系在一起，这是需要共同努力的目标。

影像承载梦想。在这176年的历史中，影像承载着人类的梦想。摄影术的诞生本身就是地球上若干国家的科学家和画家千百年来从不同路径追梦的成果，而其后一百七十多年的技术实践都是使该项技术朝观看得更宽、更远、更清晰和存储得更精准、更便捷、更廉价的方向努力，直到今天实现数字化和微型化，人类随时随地拍摄和传递影像的梦想已经成真。可以说，摄影史就是人类在影像方面的追梦史，贯穿其中的是不灭的科学与艺术之火！

影像艺术发展到今天，表达现代性的几个方向已初见端倪，概括起来，大致有七：用微小叙事取代宏大叙事；用"私"摄影取代"公"摄影；从纵向思维转向横向思维，纵向思维关注的是历史，横向思维关注的是现在；从寻找固定结构转向对不确定性的关注；用个体差异来对抗总体化和同质性；用流变感觉解构二元对立的概念结构方式和逻各斯中心主义；关注人的潜意识，用影像方式对人的精神世界展开精神分析。摄影的边界和可能性还在拓展，不同方向上的人在各自努力。

## 第四届北京国际摄影周（2016）
## 影像·在场

"影像·在场"，这个主题首先强调的是摄影的特殊属性，即现场性和拍摄者的主体性。

摄影从生活中提炼照片，从照片中提炼影像，从影像中提炼艺术作品。谁在提炼？不是机器，是相机背后的人。

从照片到影像，需要拍摄者的摄影自觉。在这个过程中，他不但意识到所拍摄的内容，还体悟到影像生成的快乐。机位、镜头、瞬间和质感、空间感、境界，都是这个转换过程中的关键词。

"影像"介于照片与作品之间，是摄影思维的关键环节，也是从对信息的机械记录转变为对主客观碰撞后的感受进行能动记录的过程。

"影像"强调思想与技术的完美结合，强调展品的水准。在能够称之为"影像"的作品里，思想是开放性的，面向被摄者和观众；技术是创新性的，支撑起影像。

"影像"，是主客观碰撞的产物，它突出了作品与现实的关联。能够言说历史的影像，是因为其最初呈现了当下的现实；而艺术和观念的摄影，则以迂回的方式折射现实。失去了与现实关联的影像，就失去了认识的价值。单纯的感官刺激，并不足以支撑起人们对影像的热爱。

　　摄影活动，是被摄者—摄影者—观众三个承接的主体搭建起来的。一幅照片被拍摄下来后，它所承载的内容就脱离了原来的生活之流，从原来的语境中解放出来，成为一个生活的切片。这个切片在画册和展览中，或者在网络上被运用，又被纳入了新的语境中。在这个过程中，摄影者站在拍摄对象和观众之间，充当一个转述人。当他深入现场拍摄的时候，他的主观认知和感受与客观现场的诸多信息碰撞，生成影像虽然是瞬间完成的，但融汇了大量的思维活动；而影像被摆放在一个传播体系中的时候，读者又会根据自己的认知和感受来评判这幅作品的内容与形式。从思想和内容传递的角度看，从现场到拍摄者的内心，再到观众的感知，有的内容和信息衰减了，有的信息则被加强了。特别是能够与观众所处的当下环境相结合、能产生联想的信息和内容，会被放大。有的作品，拍摄时无意识纪录下的信息，一旦遭遇特殊的话语环境，会发生被有意引用的情况，这是拍摄者始料不及的。

　　在以上现实、影像与社会公众的分析中，这两个"人物"——摄影者和编者，在"影像时空"的生成和传播两个环节中发挥着关键作用，前者为我们从现实中摄取影像的碎片，后者把影像碎片组合编辑起来，成为文化产品。作为北京国际摄影周，也是这两种"人物"合作的结果。我们期待着，摄影周营造出的"影像时空"，作为竖立在现实和社会公众之间的墙，是用特殊玻璃制成的，一方面让我们更加看清楚现实，一方面能够折射摄影者和编者的文化观。

"影像·在场"这个主题其次强调的，是"在场"的意识，即摄影主体站立在事发原点的影像背后，站立在自然界深处的影像背后，站立在社会生活深处的影像背后，站立在人类心灵深处的影像背后。他是一个观看者，更是一个见证者。

现场性是摄影的重要本体属性之一。有了这个属性，摄影才与绘画、文学等拉开距离；有了这个属性，影像才有深刻而独特的力量。

每一幅影像，都有一个见证人。我们强调摄影者的"在场"，是因为只有主体在场，影像才有了见证可能，在影像见证的同时有了人证。而摄影者有"在场"意识，才能体现主体性，才能表达观点，才不会人云亦云。

"在场"不但关乎拍摄，也关乎展览和阅读。影像穿越偏见，使观众和读者有"在场"感，产生强烈的"在场"意识，影像才能实现传播的功效。

北京国际摄影周的主题从"视界·无界""影像·世纪"到"影像·在场"，正一步步推进摄影的专业化、国际化，同时从对摄影优秀作品的期盼逐步推向对摄影者主体思想和影像的生成上。简而言之，摄影周内容介质是影像，生成、观赏以及进入历史记忆的都是影像。"影像"记录历史，表达思想，创造新的视觉，这是摄影周呈现和表达的主要方式，而"在场"则是广大观众和群众对影像生成主体的要求，也是对摄影人"深入生活、扎根人民"的要求。

## 第五届北京国际摄影周（2017）
## 摄影本来与未来

北京国际摄影周自 2013 年创办，依次以"摄影聚焦世界""视界·无界""影像·世纪""影像·在场"为主题，举办了四届，业已成为全国性的影像文化品牌活动，在亚洲、欧洲、美洲都产生了一定影响。

习近平总书记在全国第十次文代会上的讲话中说："我们要坚持不忘本来、吸收外来、面向未来，在继承中转化，在学习中超越，创作更多体现中华文化精髓、反映中国人审美追求、传播当代中国价值观念、又符合世界进步潮流的优秀作品，让我国文艺以鲜明的中国特色、中国风格、中国气派屹立于世。"

为贯彻落实习近平总书记的讲话精神，2017 年第五届北京国际摄影周将以"摄影：本来与未来"为主题，不忘初心，面向世界，面向未来，使这一影像文化活动迈上新台阶，推动我国摄影艺术事业步入国际化、专业化、学术化的新阶段。

本来，摄影是人类的一种梦想，梦想以影像方式记录自己的观看和活动。这一梦想的诞生，经过了几千年；而在 178 年前实现了这一梦想，就如同漫漫长夜之后的破晓，"雄鸡一唱天下白"，摄影术迅速蔓延至全世界，成为最直接的记录工具，从人物肖像到建筑，从风景到社会活动。人类在行进中有了照相机的陪伴，留下了

全景的、中景的、特写的各种"场"的烙印，这些烙印形成了影像化的记忆和更具客观性的文献素材。当时，人们欢庆此种机器的各种功能，并没有像现在的我们一样，强烈地意识到这些影像化记忆在人类历史发展中的重要价值。

本来，摄影是一次技术追寻的跋涉和长征，全世界有无数的能工巧匠投身于此，艰苦探索，不断革命，才推动影像生产达到目前大众化、日常化的水平。摄影，让我们更好地理解和运用了光，让我们学会一次比一次更加精准地控制时间、转换空间观念，也让我们掌握了运用数字技术生成影像的方法。

本来，摄影是一种艺术追求。所有热爱摄影的人，都试图面对生活，运用机器来表达思想和感情。有了摄影，在被摄者、摄影者和观众三者之间，产生了时空穿越般的信息传递和心灵联系。于是，有了摄影与绘画的分离，有了文字、话语与影像的纠缠和呼应，更有了技术挺进中表达和呈现方式的更新和革命。摄影术是如此亲密无间地融入到世界各个民族人们的生活里，使他们创作出各具风格和特色的、令人震撼的作品。

回顾摄影发展的历史，我们不能忘记初心，不断延伸对摄影的本体探索；展望未来，我们更加清晰地认识到，摄影是如同一种元素、一种气息、一道光，将融合在 VR 等新的时空穿越和转换中。

面向未来，北京国际摄影周将是这样一个平台：

在这个平台之上，有全世界范围的摄影家来这里展示和阐发自

己的观看方式和成果；

在这个平台之上，有国际摄影专业领域的高端对话和思想碰撞；

在这个平台之上，有中国摄影艺术充实而纯粹的呈现，让中国影像讲述中国故事，让中国视觉发出中国声音；

在这个平台之上，影像作品市场将不断发育和成熟，逐步建立起影像评价的中国标准。

摄影，在本来、外来、未来的交互作用中，将继续拓展自身边界，充实文化内涵。

北京国际摄影周，是北京市的文化品牌，也是全国的品牌；是摄影业界的品牌，更是文化行业的品牌。

## 第六届北京国际摄影周（2018）
### 影像：时代与方位

2018年第六届北京国际摄影周以"影像：时代与方位"为主题，不但举办主题大讲堂，还举办中国当代纪实摄影家作品展。

举办这个展览，是因为伴随着国家和社会的发展，我们在新的历史方位中，又进入了一个新时代；对于过去四十年的社会发展，需要以影像方式，进行独特的视觉回顾，梳理集体记忆；而立足于新的历史方位，时代也要求我们以影像特有的现场性、客观性、瞬

间性和选择性，借鉴历史经验，迈开新的步伐。

举办这个展览，是因为在视觉信息捕捉、存储、传播技术又跃升到了一个新的阶段，需要对摄影近半个世纪以来的发展作一回顾，在变与不变和扬与弃的取舍里，一方面顺应时代和发展需要，做新技术的普及和融合，一方面坚守摄影艺术本体，在传承中突破和创新。

时代与方位，是这个展览的切入点，也是每个摄影者在每次拍摄中都自然带入的问题。摄影从时间的单向流逝中截取瞬间，同时框取和勒切出局部的现实空间形成影像，所以摄影过程就是处理时空关系的过程。如何用瞬间状态代指事物变化过程，如何用局部代指事物整体，是摄影者追索的重点。在对瞬间的选择中，往往体现着人们的时间意识和对事物的认识；而在对局部的框取中，常常指向了价值的判断和文化方向。

一、摄影家与时代精神

20 世纪 70 年代末和 80 年代初逐步成长起来的这批摄影家，在中国摄影发展的历史上，无疑具有独特的地位。他们从实践是检验真理唯一标准、思想解放大讨论的时代热点出发，踏上时代的列车，沿着实事求是的思想路线，紧跟时代节拍，去观察一切人、一切阶层的表里之变，任何一个大的政治和社会事件都不愿错过，任何一个瞬间即逝的生活细节都不想忽略，他们面对着各个民族正在

经历的各种现实生活，试图以无声的默片方式，发出最强烈的声音；面对澎湃的时代大潮，以影像化的抱一守独的审美理想，拓展自己的视界；他们潜泳在生活之流的深处，以独特的观察，留住现实细节，让这些历史瞬间和不可重复的细节，温暖中国人的心灵，鼓励我们前行，同时让这些瞬间和细节成为我们与世界上其他民族心灵沟通的电光石火；他们在文艺界构成了一个用摄影方式记录时代的整齐方阵。

二、摄影家与其所处方位

在这个伟大的时代里，每个摄影家都有一个特定的出发点和观察点，这是他们摄影的方位。在这个方位上，他们坚持不懈地对日常生活和社会发展进行深入、持续的记录，由此形成了各自的影像专题。在他们的作品里，有中国人共同的关注、经历、体验和现实细节；在油盐酱醋熏染着的生活底色上原汁原味地呈现出生命存在的质感。站在 2018 年新时代，面对这样的影像，我们深刻地感受到社会发展的客观进程，体会到改革开放以来的历史跫音。

摄影家所处的方位，给了他们在生活深处才能探知的具体人的故事和命运感，从而使影像的利刃能够触及社会运行的肌理。以社会职业的优越感或者以炫技方式去摄影，无法触及人的内心，只有给出自己的内心，坦诚地对待拍摄对象，让主观世界和客观世界在无遮蔽、无阻隔的状态下直接碰撞，影像的力量才能在瞬间生成。

从这个意义上说，摄影家所处的方位，因为避免了浮躁和笼统，能够具体化，而具体化是深入探知问题的路径；也是从这个意义上说，方位能够带来故事、带来细节。虽然很多摄影家用摄影方式在提出"问题"，但他们也往往是问题的解决者。他们在作品引起社会重视之后，往往因对拍摄对象的牵念和责任感，会变得更加积极和主动，进而行动起来，带领很多志愿者去帮助自己的拍摄对象改善处境。

摄影家所处的方位给了他们特有的方言和地域特色，形成其个人强烈的叙事特征。在我们所选择的 40 位摄影家中，而实际上远不止这个数字，有一辈子扎根北京的，也有一辈子扎根偏远山区的；有来自云之南、海之南的，也有来自东北白山黑水的，但不管如何，纪实摄影家在用影像讲故事的时候，还是让我们听出了他们的方言，被我们发现了他们的地域特征。如果把地域性当成局限性，显然不够全面；但如果把地域性当成世界性，也有所夸张。实际的情况是，具有原创力和特殊文化基因的作品，更加能够被其他民族认同和借鉴，成为世界性作品。进一步概括，方位对于摄影家而言，是一种与生俱来的关系，逃脱不了的关系；在这种关系里，摄影家的方位就是照相机的位置，而机位就是摄影者的态度，涉及能否平等待人；机位也是距离，涉及情感远近；机位还是角度，关系到有无创新的能力。

感谢这个时代，感谢这个时代里的这批摄影家。这批影像不但

丰富了历史文献，也丰富了影像艺术的宝库。

三、我们的期待

在 2018 北京国际摄影周，对于举办这个展览，我们有所期待。

首先，我们对广大观众和读者朋友有所期待。这个展览选择了 40 位摄影家的作品展示，虽然从梳理摄影艺术发展角度上说，可能挂一漏万，但我们期待大家能从这 40 位摄影家的作品中看到这批摄影家面对时代变迁所体现出的强烈的社会责任感、使命感，看到时代精神和摄影方位对摄影艺术之路的巨大影响，还能体会出差异化和丰富性的摄影给我们带来的常看常新的、全方位的社会认知。

其次，我们对参加摄影周的摄影界同仁有所期待。摄影既能如实地观看世界，对人类社会、地球和宇宙增加学术认识，同时也推进艺术创新，诞生更多以中国文化的目光看待事物，利用现实时空营造艺术时空的影像，从而与西方的影像艺术形成平等对话。我们期待，在一个特有的影像文化场中，在场者都能穿越文化的隔膜，剔除不同阶级和不同民族之间的偏见，打破各种阻隔，使"影像时空"穿越"现实时空"，从而使不同国家和民族更加相互理解，结束对抗，使人类更加紧密地联系在一起，形成文明互鉴共融的命运共同体。

## 第七届北京国际摄影周（2019）
### 影像：时间·记忆

沿着改革开放 40 周年和建国 70 周年对国家和社会历史全面梳理和追忆的线索与氛围，在 2018 北京国际摄影周"影像：时代与方位"的基础上，我们将 2019 北京国际摄影周的主题确定为："影像：时间·记忆"。

影像与时间，有密不可分的关系。摄影，本身就是时空控制和转换的技术，而影像价值最终会留给时间来积淀和决定。所谓时间，是人类关于运动和变化的记忆；所谓记忆，是时间运动中的人与事件的变化。所以，影像与时间、与记忆，是一体生成的，且一体存在。

影像中的时间、由影像构成的记忆，都与真实性相关。关于影像与真实性的关系，讨论已久，演化至今，人们所关心的可能已经不再是真实与否的问题，而是如何保持用影像言说引起公众关注的问题。在二十年以前，我们说摄影的真实性问题时面对的是全球每年可以估量的胶片化影像生产量。而到现在，我们面对的是难以计数的电子影像的海洋。二十年前，我们焦灼的是摄影人如何拍摄出更加真实的影像，如何让社会公众接受这些自称真实的影像。现在的情况显然更加复杂了，我们除了对上述问题怀有隐忧，更加担心的是这些费尽心力拍出来的影像究竟在多大程度上被人们注意，而不会被影像的海波所淹没。

记忆与现实相关。我们利用影像在代复一代的人际交替中建构现实概念，也在影像建构起的虚拟现实中阅读和理解现实。摄影发展到今天，静态的、动态的、局部的、全景的、二维的、立体的、拍摄的、后期制造的、影像的、文字和话语的，都融合在一起，构成了我们现实概念得以形成的基础，可以说，影像成为支撑现实概念的主体力量，话语是缠绕在影像旁边的解说角色。在当今社会，充斥和包围着人类现实意识和记忆的，是影像，而不是第一现实的信息。在某种意义上说，影像已经成为人类与现实之间的玻璃墙。

在大众记忆里，集体意识和无意识占据重要位置。以影像化的手段塑造起来的社会意象和消费意象编织在一个序列里，构成有序的逻辑体系。在新时代，任何一个国家、一个民族，只有把影像和语言方式统合起来，建构起国家和民族的系列化意象体系，才能凝聚起浩大力量。同样，在 2019 年中华人民共和国 70 年历史的回顾中，在当代中国形象的建构中，在人类命运共同体的书写中，影像是离不开的视听书写手段，这关乎中华民族集体记忆，关乎国家历史、现在和未来。

**第八届北京国际摄影周（2020）**
**影像：穿越现实**

2020 北京国际摄影周，延续以往七届摄影周以摄影本体属性

为学术立足点设立主题的传统，结合影像文化的特征和新时代社会发展的客观进程，确立主题为："影像：穿越现实"。

人类对现实的认知和理解，以语言为载体来建构。但自摄影术发明180年来，随着技术不断改进，特别是在2010年之后摄影实现大众化、日常化，静态的、动态的，局部的、全景的，二维的、立体的，拍摄的、制造的，影像的、文字和话语的，都融合在一起，构成了我们现实概念得以形成的基础，可以说，在当今社会，充斥和包围着人类现实意识和记忆的，是影像，而不是第一现实的信息；进入到当前信息时代，在大数据和"云计算"的态势下，影像业已成为信息记录和传播的主体方式。影像可以与记忆直接相关，也可以与想象相关，而记忆与想象都与现实观念的形成密切相关。我们利用影像在迭代交替中建构现实概念，也在影像"云"中形成大众认知的主观现实。

2020年的中国，以抗击新型冠状病毒肺炎传染疫情的战争开启春天的脚步，以脱贫攻坚战争的胜利收尽庚子岁尾，这两大影响人类整体的事件，注定在中国历史上留下不可磨灭的记忆，也给全世界的摄影家和影像艺术家留下深入而广阔的思考与创作空间。基于此，本届北京国际摄影周的主题展览为"战争"，具体分为两个部分，一个是"抗击疫情"，另一个是"摆脱贫困"，总标题是：战争：抗疫·脱贫。

## 第九届北京国际摄影周（2021）
## 影像：速度·深度·角度

　　摄影是时间的艺术。影像的生成，与速度密切相关。不论是对一秒钟的切分，还是 B 门、T 门的快门设定，最终归于对时间的控制与应用。当我们熟练使用相机各种曝光控制模式时，并没有强烈意识到这是对时间的控制方式，我们在不知不觉中借助机器完成了一次次瞬间的切分，从而生成影像。所以瞬间性成为摄影的一种基本属性。随着技术进步，瞬间被切分得越来越细，摄影成为我们让时间休止下来、让我们看清楚更多东西的手段。从一百多年摄影史影像文献的角度看，影像的文献价值也是时间跨度支撑起来的，在现场消失之后，越是久远的信息和场景，越有文献价值。从网络信息传播来看，速度也越来越快，5G 已经铺开，6G 也在实验中，传播中的点击加速在影响着我们对一个事物和现象的理解。地球的面貌改变在加快，社会现实演化的速度在加快，影像因这种加速度而变得越来越被人类文化所依赖。总之，摄影的速度，在延伸和开掘人类眼睛的能力，这种延伸和开掘，直接影响到人类观看和认知的能力，也影响到人类的记忆构成。

　　摄影，是时空转换的艺术。从现实时空到影像中的时空，再到阅看中的心理时空，这是在摄影者、影像、读者之间所做的时空转换。在这个过程中，影像的生成是关键，它决定着观众理解现实的

深度。倘若由于摄影者对拍摄对象的认知不够、技术水平不够，导致影像中信息要素残缺或信息点之间关系错误，都可能使其文献价值降低。在摄影实践中，大量出现的，常常是因拍摄不到位而导致的影像空间中结构随意、内容松散和思想空洞。在摄影已经实现大众化、日常化的情况下，影像中的信息关系和可引发的思想性，才应是着力的地方，这是对思想深度的要求。

摄影，是观看与观念的统一。观看者的机位，是决定性的，涉及观看的态度、与拍摄对象之间的距离以及观看角度问题。角度有俯仰、正斜、广狭之分。同一个事物，站在不同的机位上观看和拍摄，便有不同的视觉效果。影像中态度和看法虽然不是直接说出来的，但一定会因角度不同而自然流露出来。人们对角度问题的争论，常常存在于对同一个事物的看法中。

新时代，信息记录与传播方式越来越迅捷，观看角度更加丰富而多元，思想的深度随着读传速度的加快有变浅的可能，主题表达随着观看角度的多元而有被稀释和分解的可能。2021 北京国际摄影周从速度、深度和角度这三个维度策划主题论坛，探讨新时代摄影本体属性在这三个维度上的延展，进一步研究影像艺术的内在构成要素、人们接受信息和思维方式的改变。

2021 北京国际摄影周延续去年方式，在持续半年以上的时间里陆续推出系列展览、论坛、讲座。6 月 12 日在中华世纪坛世界艺术馆推出的是"世界遗产在中国"展览。这个展览分两大板块，

一是关于世界自然遗产、文化遗产的学术性展览，侧重于传布知识；二是由中国艺术摄影学会主办的通过征集和评选出来的关于世界遗产的作品展，侧重于艺术表现。两个展览相得益彰、相互辉映，既使我们增长对世界遗产的知识、加深理解，又用摄影艺术方式，摄取世界遗产的难言之美，从而感染观众，使他们能够身临其境地体悟遗产的文化力量。

自然遗产，是自然造化之大成；文化遗产，是人类创造之瑰宝，蕴含着丰富的文化基因。虽然全世界的人都在文化和旅游的融合中拍摄过遗产，遗产影像积累甚多，但说明性和诗性俱佳的影像并不多。这个方面需要摄影家继续向前探索。让我们面对遗产影像，开展分析，在回味拍摄过程时考虑速度，在认知影像内容时体现深度，在多方位交流中设身处地辨别角度。对这三个方面的研究，能够使我们在摄影创作上进入一个新的境界。

第十届北京国际摄影周主题阐释
影像：新时代·新视界

北京国际摄影周自 2013 年起，已经走到第十个年头。十年来，摄影周组委会一直紧跟新时代的步伐，面向世界，面向大众，面向未来，组织摄影展览，开展学术交流，打造摄影文化品牌。即使在两年多的新冠疫情期间，也没有停步，采取室内外结合、线上线下

结合等多种形式，继续开展活动，保持了这个活动品牌的连续性。

回顾前九届的主题，"摄影·聚焦世界"（2013），"视界·无界"（2014），"影像·世纪"（2015），"影像·在场"（2016），"摄影：本来与未来"（2017），"影像：时代与方位"（2018），"影像：时间·记忆"（2019），"影像：穿越现实"（2020），"影像：速度·深度·角度"（2021），可以看出，北京国际摄影周的学术站位，一方面立足于摄影本体属性，一方面希望用影像更加深入地切入社会，更加广阔地关注时代。相机本身就是时空转换的机器，我们希望通过这架机器，让影像成为认知世界的媒介，同时成为表达思想和情感的方式。面向历史的时候，我们强调的是时间与记忆；面向未来的时候，我们更多关注的是空间的延展和开掘。而光，把时间和空间结合在一起，通过相机加以提炼、结构和凝冻。

在相机与光的关系中，人是主体。摄影的一切，源于人、基于人、归于人。摄影创作，镜头前后，是主体与对象；影像的内外，是拍摄者的内心和观众的眼睛。"以人民为主体"，要求我们将摄影的出发点、着眼点、落脚点都与人民的需求、与时代的召唤、与社会发展的趋势保持一致。

新时代，科技的进步不但表现在网络信息的覆盖，大数据平台"同质化自我分类"，人工智能机器的使用，元宇宙的探讨，还包括对现实信息采集的便捷化，实现话语与影像的实时同步上传。所有这些，提供给人类一个新视界。在新视界中，人类朝向宇宙的更

远处看去，同时也朝向自身和内心的更深处看去。

　　不管技术如何进步，人的主体性保持一直都是一个核心问题。而在体现人的主体性的诸多方式中，艺术应是最自由、表现最充分的方式。我们希望在 2022 年第十届北京国际摄影周的展览中更加广阔地面对地球生态和自然，面对新冠疫情后的人类社会，面对中西文化交流中的分别与融合，从而以影像的力量推动人类命运共同体的形成。我们也希望，本届摄影周呈现更加丰富的可信、可爱、可敬的中国形象，讲述更多生动感人的中国故事，让世界更好地理解中国文化。

　　第十届北京国际摄影周，将是影像与话语和文字的交响，是影像中历史与现实的对话，是世界摄影在中国多元展示的平台。

　　这里，有一道光，能连接人心，穿透时间。

李树峰

2022 年 2 月

【编者按】深圳国际摄影大展是由中国摄影家协会与深圳市文联共同主办的大型国际摄影活动，自2017年开始，迄今已经举办五届。本人担任学术主持人，负责主题策划和论坛主持工作。此展主题，是将城市看成一个生命体来研究、摄影和呈现的，经过五届的持续探索，主题也形成了系列。

## 第一届深圳国际摄影大展
## 城市·姿态（2017）

### 人类与城市
1. 采集时代：树窠即城
2. 游牧时代：洞穴即城
3. 农业时代：房屋即城
4. 工业时代：厂区与市区乃实体之城
5. 信息时代：虚拟网络世界乃自我之城
6. 人工智能时代：他者之城

### 城市的多角度观察
1. 城市是人口的麇集区
2. 城市是建筑的群落
3. 城市是生活的街区

21. 手持相机的人道主义者

22. 独享时间绵延的空间叙事者

## 第二届深圳国际摄影大展
## 城市·体温（2018）

在庆祝深圳建市 40 周年之际，我们将第二届深圳国际摄影大展的主题确立为"城市·体温"，试图以影像的方式，从体温———一种生命的表征，来重新认知城市，理解城市；也从生命感知的角度，体悟深圳——这座新型现代化都市的呼吸与脉动、基因与创新。

城市，是特殊地理和气候条件下人类生命栖息和群居之地，每一座城市，都是一个社区、一个家园。在这样的家园里，我们感受家的温暖，感受彼此生命的体温。这种体温，与这座城市特有的筋骨、力道和气息相融合，让我们在时光的倘佯中感受，在栉风沐雨的前行中分担，在日复一日的辛勤工作中携手，在一次又一次的突破中创造和共享。

城市，是社会和历史的容器，也是人类现实生活与精神文化生活的汇聚之所。每一座城市，都有自己独特的生活样式和历史记忆。市场与交易，农业与工业，经济与体制，政治与军事，民族与宗教，战争与和平，千百年来曾经无数次以城市为基地、为中心、为平台、为堡垒、为战场，来展开、来实现。所以，每一座城市就像一个人，

是一个生命体，带着自己的体温，渗透着历史的沧桑，活在大地上，活在野蛮与文明的搏斗中，活在衰微与蓬勃的交替里。

城市，更是物理的和诗意的空间。一片"虚无"，从一个店面开始，逐步变成了街区与道路的"存在"；一种无以名状的"非"，经过众志成城的努力，变成了广场和楼群的"是"。在城外，"虚无"与"非"的温度，是自然界和无机物的温度'；而在城里，"存在"和"是"的温度，是人与物、主观世界与客观世界在实践交融后的城市与家的温度，是可以触摸和感受的体温。

自摄影术诞生一百多年来，影像与城市早已结下深层次的关系。影像，一直与城市同行；影像，已经为城市记录；城市的体温，已经融进影像，成为人类集体的永恒记忆！

而深圳，这座只有40年历史的城市，有"来了就是深圳人"的包容性，有创业中没完没了的青春期，更有来自全国甚至来自世界的多样化文化带来的融合后的新体温和新基因，就像一个自强不息的年轻巨人，不忘本来，吸收外来，携带着历史与现在、中国与世界碰撞中创生的文化基因，正阔步走向未来！

这种体温，是每一个深圳人都能体会到的，也是每一个来深圳的人能够体会到的；这种体温，是40年深圳人相互依偎、共同创造，在实践中锤炼出来的，也是全国人民和世界人士在这里多方面深度和充分交流的结果；这种体温，属于深圳的每一个人，也属于这座城市；这种体温，在这座城市里，发散于城市外，其温度高于其他

城市，但具备生命体的一贯恒定性。

让我们以影像的方式，带着体温，感受和拍摄深圳，从更多的角度理解城市文化的内涵；让我们以深圳的体温，感受新时代、新生活，在新的征程中去创造新的影像文化！

第三届深圳国际摄影大展
城市·呼吸（2019）

呼吸是城市生命的自然表征：每一座城市，每一个日子，都在自然界与人类社会相互依存的吸入与呼出节奏性运动中前行，无法停顿；二者的关系是能量之间的呼吸关系

呼吸也是城市运行的常态：城里的人与城外的人，进城的人与出城的人，依靠道路与桥梁，在城市内外集结组织，呈现出社会化的规律。

"城市·呼吸"，有生存、生活和生命、生态两个意义畛域和呈现方向：生存指向城市的物质基础，生活是百姓日常状态，二者都以个体存在为前提，麇集成城市的一般形态；而生命和生态从自然的角度观照城市环境，契合绿色、开放和共享的发展理念，是对城市与人类关系中的生态文明建设的延伸性探索。

第四届深圳国际摄影大展
城市 · 先行（2020）

深圳国际摄影大展，以城市为内容主体，已经举办三届，主题依次是："城市·姿态""城市·体温""城市·呼吸"。这三届大展都从城市作为一个生命体出发，展开"摄影式观看"和影像化的呈现，已经形成了一个文化活动品牌，在全国乃至国际上产生了影响。

2020年第四届深圳国际摄影艺术大展的主题是"城市·先行"。这个主题，有以下几个方面的意义：

首先，深圳在新时代的战略定位，是中国特色社会主义先行示范区。肩负这项特殊使命，需要把深圳建设成为高质量发展高地、法治城市示范、城市文明典范、民生幸福标杆、可持续发展先锋。实现这一战略定位，关键在于弘扬敢闯敢试、敢为人先、埋头苦干的特区精神。深圳国际摄影大展，继承和弘扬特区精神，以影像的独特方式，梳理城市历史记忆，擦亮深圳作为改革开放先行者的底色，聚焦城市生态，积淀城市情感，塑造城市形象，建设城市文化。

其次，深圳国际摄影大展以先行的理念，关注和体现摄影技术发展趋势。摄影诞生180多年来，一直与技术发展同步；技术的发展，不断突破摄影原有的局限，使人类用影像进行记录和表达的能力不断增强。摄影艺术的先行，首先是技术的先行。

再次，深圳国际摄影大展努力沿着摄影艺术发展的脉络，展示先行的摄影现象和摄影艺术创作新的成果。无论是传统类别和方法论下摄影之眼的新探究和新拓展，艺术摄影的新理念和新方法，还是人工智能、平行宇宙下影像对时空结构的穿越与呈现，抑或是平面化网络世界中虚拟世界、艺术对人类社会和个人关系的再反思与新开掘，都可以在这个大展中呈现。

最后，深圳国际摄影大展努力搭建起一个国际化、专业性平台，不断推动影像艺术观念的碰撞与融合，深度推动国际摄影学术交流，努力成为中国影像文化"先行者"和世界优秀影像文化互鉴共融的牵引者。

基于以上的认知，概括起来说，深圳国际摄影大展，以城市生活为内容，做影像文化先行者！

第五届深圳国际摄影大展
城市·活力（2021）

在迎接中国共产党成立 100 周年的重要日子里，第五届深圳国际摄影大展如期举办。本届大展延续往届将城市当作生命体的思想线索，确立主题为"城市·活力"。

回望四十年的发展历程，深圳一直充满活力。这是青春的活力，创造的活力，永不停歇、勇往直前的活力！凭借这种活力，深圳从

南海渔村，发展成为国际都市，成为粤港澳大湾区的核心引擎。哪怕是在新冠肺炎疫情蔓延全球的时候，深圳的活力不减，动力不变，冲破冰冻和阻隔，把火热的内力和创造的自信传递给世界。

在百年未遇之大变局、中华民族伟大复兴的新时代，深圳依然会像一个活力四射的生命体，面向全国点燃先行示范的激情，面向全世界迸发出磅礴的带动力！

摄影，不但以强烈的现场性、具有见证功能的客观性、闪烁着思想火花的瞬间性，记录了改革开放伟业中深圳发展的脚步，也将运用影像的力量，见证深圳今后各个领域先行示范的每一个重大举措，每一次创新成果。影像世界将成为与现实世界互为语境的平行世界，建立起自身的内在逻辑和语言方式，最终成为新时代万象汇编式的百科全书。

本届深圳国际摄影大展，将以表现"城市·活力"为主题，展开各个单元的专题策划，力争以科技和艺术相融一体的方式，以思想与现实相互辉映的作品，表现深圳的活力、中国的活力、人类的活力！

**第六届深圳国际摄影大展主题**
城市·共融（2022）

2022深圳国际摄影大展延续前五届将城市视为生命体展开影

像探索的定位，主题设立为"城市·共融"。

深圳四十多年的发展，由一个小渔村变成一个国际化的都市，变成全国改革开放先行示范区，是共融的典型。这种共融不但体现在人才的汇聚，也体现为物力资源的集散，体现为经济国内外循环共生和共享，其中科技的核心动力引擎作用尤其明显。在四十多年的发展中，多方面共融的背后，有中国特色社会主义文化的引领，有科学观念的介入，有优秀传统文化持久的支撑和熏陶。换言之，共融既是社会的自然属性，也是生态系统的基本功能。深圳这个城市，就是在这样的生态系统中生长起来的。

艺术的诞生和发展，也是共融的结果。这其中，有关于人类自身来源的记忆与想象集合形成母题的努力，有多样化生产方式和生活方式融合形成新社群后对生活感受的视觉、听觉和文学的表达。各门类艺术本体的演进有自身规律，但其蕴育于生活的土壤之中，是多样化存在和精神共融的情感表达形式，这是最基本的规律。

摄影，是现实与光刻在镜头通道中的碰撞与结合，是光学、电子机械技术和化学共融的结晶。以共融属性的摄影，去反映共融状态的世界，就是摄影人的常态。180多年的摄影实践已经产生了卷帙浩繁的影像成果，而近十年来已经实现了大众化、日常化的摄影，给人类提供了一种与文字、话语并行的记录和表达工具。在大数据、元宇宙的构建中，影像越来越占据主要地位。

面对新时代、新需求和新业态，摄影人的记录性工作和艺术创

新，不得不沿着摄影的技术性、现场性、客观性、瞬间性、随机性和选择性等基本属性作发散性的功能发挥，在历史的和美学的方向上作更加广阔而深入的开掘。一个现实的世界、一个影像的世界，在数据平台上共融，在现实与虚拟的交感中，产生新的认知与表达——创新就是在这样的共融状态里发生的。

2022深圳国际摄影大展，既立足于深圳市的发展，面向粤港澳大湾区的生成，也面向新冠疫情中和疫情后的人类世界——命运共同体。我们希望，以影像的方式，搭建平台，让中国的东西南北各个地区的摄影艺术成果在这里展示，让世界各国的优秀摄影艺术作品在这里交流和共融。

深圳，是一个面向世界的窗口，也是一个创新基地，作为一座城市，还是一个生命体。她的姿态是青春的，呼吸是清新的，体温是恒定的，站位是先行的，行动是充满活力的，而她的内心是与大湾区、与世界共融的！

摄影光照现实，城市生命共融。

李树峰

2022年2月

# 后 记

　　曾经编辑出版了《看与见——摄影小札》的小手书，但市场上早就没有了。而且那个册子选片太少，收入的文章也不全。

　　在朋友们的鼓励下，这本册子的选文是《中国摄影家》杂志2008年第3期至2015年第12期的卷首语——我在担任该刊主编时学习摄影心得的结集，同时编选了几篇近年来写的文章，图片是近些年来在工作之余随机拍摄的照片。文字和照片都很不成体统，但是它们代表着我几年来日常生活中真实的心路历程。

　　我特别感谢中国摄影家协会的几任领导，他们使我在协会的大平台上得到了磨练，走近了摄影；特别要感谢中国艺术研究院的领导，他们给我平台，给我支持，给我信心，也给我要求，激励我奋勇努力。

　　回想起来，帮助过我的人很多很多，我就是在师长、同事和朋友的帮助下长大的，没有他们，我还在坝上草原放羊，整日伴缓慢流动的白云遐想。

　　我无法尽数帮助过我的每个人的名字，但我牢记和感激每个人对我的帮助。

　　我知道，我做得远远不够，很多时候辜负了领导、师长和朋友的期望。但我会继续学习，勤奋钻研，尽最大努力承担自己应该承担的，完成自己应该完成的。可能最终我也无法达到那个要求，但我会尽最大的努力。

　　我编辑这本小书，就是希望对学习摄影的人能够有所帮助。本书能够出版，得到了文化艺术出版社的大力支持，在此表示感谢。

李树峰

2017 年 12 月

图书在版编目（CIP）数据

看法 / 李树峰著. — 北京：文化艺术出版社,2021.12

ISBN 978-7-5039-7161-7

Ⅰ.①看… Ⅱ.①李… Ⅲ.①摄影艺术—文集 Ⅳ.①J4-53

中国版本图书馆CIP数据核字(2021)第258771号

# 看法

| | |
|---|---|
| 著　　者 | 李树峰 |
| 责任编辑 | 王　红　廖小芳 |
| 责任校对 | 董　斌 |
| 书籍设计 | 李　响 |
| 出版发行 | 文化艺术出版社 |
| 地　　址 | 北京市东城区东四八条52号　（100700） |
| 网　　址 | www.caaph.com |
| 电子信箱 | s@caaph.com |
| 电　　话 | （010）84057666（总编室）　84057667（办公室）<br>（010）84057696—84057699（发行部） |
| 传　　真 | （010）84057660（总编室）　84057670（办公室）<br>（010）84057690（发行部） |
| 经　　销 | 新华书店 |
| 印　　刷 | 中煤（北京）印务有限公司 |
| 版　　次 | 2022年12月第1版 |
| 印　　次 | 2022年12月第1次印刷 |
| 开　　本 | 880毫米×1230毫米　1/32 |
| 印　　张 | 11.25 |
| 字　　数 | 220千字 |
| 书　　号 | ISBN 978-7-5039-7161-7 |
| 定　　价 | 78.00元 |